國際政治夢工場

看 電 影 學 國 際 關 係

VOL. IV

沈旭暉 Simon Shen

MOVIE

&

INTERNATIONAL

RELATIONS

自序

在知識細碎化的全球化時代，象牙塔的遊戲愈見小圈子，非學術文章一天比一天即食，文字的價值，彷彿越來越低。講求獨立思考的科制整合，成了活化硬知識、深化軟知識的僅有出路。國際關係和電影的互動，源自這樣的背景。

分析兩者的互動方法眾多，簡化而言，可包括六類，它們又可歸納為三種視角。第一種是以電影為第一人稱，包括解構電影作者（包括導演、編劇或老闆）的政治意識，或分析電影時代背景和真實歷史的差異，這多少屬於八十年代興起的「影像史學」（historiophoty）的文本演繹方法論。例如研究美國娛樂大亨霍華・休斯（Howard Hughes）在五十年代開拍爛片《成吉思汗》（*The Conqueror*）是否為了製造本土危機感、從而突出蘇聯威脅論，又或分析內地愛國電影如何在歷史原型上加工、自我陶醉，都屬於這流派。

第二種是以電影為第二人稱、作為社會現象的次要角色，即研究電影的上映和流行變成獨立的社會現象後，如何直接影響各國政治和國際關係，與及追蹤政治角力的各方如何反過來利用電影傳訊。在這範疇，電影的導演、編劇和演員，就退居到不由自主的角色，主角變成了那些影評人、推銷員和政客。伊朗政府和美國右翼份子如何分別回應被指為醜化波斯祖先的《300壯士：斯巴達的逆襲》（*300*），人權份子如何主動通過《殺戮戰場》（*The Killing Field*）向國際社會控訴赤柬的大屠殺，都在此列。

第三種是以電影為第三人稱，即讓作為觀眾的我們反客為主，通

過電影旁徵博引其相關時代背景，或借電影激發個人相干或不相干的思考。近年好萊塢電影興起非洲熱，讓美國人大大加強了對非洲局勢的興趣，屬於前者；《達賴的一生》（*Kundun*）一類電影，讓不少西方人被東方宗教吸引，從而改變了他們的生活和世界觀，屬於後者。

本系列提及的電影按劇情時序排列，前後跨越二千年，當然近代的要集中些；收錄的電影相關文章則分別採用了上述三種視角，作為筆者的個人筆記，它們自然並非上述範疇的學術文章。畢竟，再艱深的文章也有人認為是顯淺，反之亦然，這裡只希望拋磚引玉而已。原本希望將文章按上述類型學作出細分，但為免出版社承受經濟壓力，也為免友好誤會筆者誤闖其他學術領域，相信維持目前的形式，還是較適合。結集的意念有了很久，主要源自多年前看過美國史家學會策劃的《幻影與真實》，以及Marc Ferro的《電影與歷史》。部份原文曾刊登於《茶杯雜誌》、《號外雜誌》、《明報》、《信報》、《AM730》、《藝訊》、《瞭望東方雜誌》等；由於媒體篇幅有限，刊登的多是字數濃縮了一半的精讀。現在重寫的版本補充了基本框架，也理順了相關資料。編輯過程中，刻意加強文章之間的援引，集中論證國際體系的整體性和跨學科意象。

香港人和臺灣人，我相信都需要五點對國際視野的認識：

一、國際視野是一門進階的、複合的知識，涉及基礎政治及經濟等知識；

二、國際視野是可將國際知識與自身環境融會貫通的能力；

三、國際視野是具備不同地方的在地工作和適應能力；

四、國際視野應衍生一定的人本關懷；

五、國際視野不會與其他民族及社會身分有所牴觸，涉及一般人的生活。

而電影研究，明顯不是我的本科。只是電影作為折射國際政治的中介，同時也是直接參與國際政治的配角，讓大家通過它們釋放個人思想、乃至借題發揮，是值得的，也是一種廣義的學習交流，而且不用承受通識教育的形式主義。

　　笑笑說說想想，獨立思考，是毋須什麼光環的。

書前語：從法國大師伏爾泰的
《中國孤兒》談起
——中國電影・國際關係・比較政治

　　這是《國際政治夢工場：看電影學國際關係》的第四冊，和以往不同的是，這次選擇的電影，或是在大中華地區拍攝，或是西方拍攝的中國題材，總之全都與中國有關，但主軸依然是國際關係。本書依然以「國際政治夢工場」牽引，並非單是為了品牌，而是希望拓展兩個在華人社會相對被忽視的課題：（1）中國形象和國際關係的互動；（2）如何通過比較政治學，分析中國當代政治和歷史。理論上，這些技巧並不難掌握，但當局者迷，我們經常批評西方雙重標準，卻不習慣以單一標準衡量中國國情和國外情況，因為這是我們從國情班學到的，什麼都可以以一句標準答案概括：「中國很大，很複雜，不能照搬西方那一套」。

　　結果，我們觀賞任何與中國相關的電影，習慣了在中國政治、中國歷史的範圍內兜轉，這樣只會越看越狹隘，越想越鑽牛角尖。這本《國際政治夢工場：看電影學國際關係vol.IV》刻意減少了理論部份，加強了比較政治的基礎分析，以及和前數集談過的電影的交叉指引，除了嘗試帶來新思維，也希望讀者習慣從外回看中國，這才是我們研究國際關係和比較政治的目的。筆者以國際關係和比較政治為研究方向，但也曾讀歷史學位，論文批改老師是耶魯大學的漢學家史景遷（Jonathan Spence），一直希望在業餘層面多推廣歷史研究，這書也帶來一個機會。當然，這本書並非學術著作，雖然不敢說是遊戲人

間，但的確更多是帶著自娛心態寫下的思考隨筆，不少觀點和枝節在自己重看時，也認為是可以商榷的。為了讀者不要過份被文章的任何思維束綁。假如連寫這些文章也要把自己變成學術論文機器，那倒不如把我殺掉算了。

閱讀本書前，我們應先了解西方一直都以比較政治角度閱讀中國。談以下的中國電影和各方建構的中國形象前，我們可以法國哲學巨人伏爾泰（*Voltaire*）為引子，因為他早在二百多年前的1755能，就炮製了一齣以中國為背景的戲劇《中國孤兒》（*The Orphan of China*），改編自中國元代作家紀君祥的戲劇《趙氏孤兒》。

從《趙氏孤兒》到《中國孤兒》：
「Chinoiserie」的西洋傳銷

伏爾泰雖然是哲學家，但和我們心目中的哲學人不同，是很入世、很懂得和人相處的。他三歲開始背誦名著，長大後，幾乎擁有所有人文和社會科學能擁有的身分，影響了整個啟蒙時代和法國大革命，曾因為批判法國王室而坐牢，又輾轉擔任過多國國師，以捍衛言論自由和推廣現代公民權利為我們熟悉。18世紀歐洲人才輩出，無論是凱撒琳大帝（Catherine II）、路易十四（Louis XIV）還是莫札特（Wolfgang Mozart）都是一流人物，歷史學家卻稱之為「伏爾泰的世紀」，可見他的影響力無庸置疑。哲學以外，伏爾泰的另一身分卻往往被我們按下不表，就是作為浪漫化中國為烏托邦的「拜中國教」教主，帶領一系列啟蒙時代的歐洲哲學家，掀起近代中國熱的先驅。

究竟伏爾泰對中國的認知從何而來？他畢生沒有到過東方，和孟德斯鳩（Montesquieu）等同期以「反華」著稱的法國哲學家一

樣，依靠原始資料想像中國，當中主要都是傳教士的轉載和翻譯，例如《中國賢哲孔子》、《耶穌會士書簡集》等大作。這樣的文獻，受時代所限，除了陽春白雪霧裡看花，自然還夾雜大量東方主義傾向的內容。歐洲在17世紀開始，所謂中國時尚的「chinoiserie」風（編按：中國風、東洋風情）就成為時髦的代名詞，歐洲王室將中國作為浪漫化的對象，由中式花瓶、中式園林建築、中式皮影戲到中式化妝舞會，都成為上流社會的寵兒。時人的中國澡堂、中國迷宮、中國咖啡室，都是最高貴最典雅的檔次，不同今日唐人街的唐人形象，可謂「凡中必不反」。

昔日的比較政治學：中式專政的影射價值

在這氛圍下，伏爾泰本人創作了大量與中國相關的藝術作品，最著名的就是《中國孤兒》（*The Orphan of China*）。根據原著《趙氏孤兒》，這是春秋時代封建公候大臣恩怨情仇的故事，談不上什麼新意，在18世紀初被翻譯成法文，大師看了劇本卻靈感如泉湧，把故事時代背景改了在元朝，關鍵人物變成了當時西方人最熟悉的中國名字成吉思汗，結局是成吉思汗請充滿文化素養的漢人教化蒙古人，就像他的時代那些「開明專政君主」（Enlightened Despot）請他這樣的大儒治國一樣感人。幸好當時沒有錄影設備，否則大師這樣的影像作品傳世，必令成龍和張藝謀引為知己。

我們說過所謂「拜中國教」，這並非單純的修辭手法，而是確實反映了伏爾泰對中國的敘述，含有宗教成份的移情。終他一生，都希望解放西方教會對人類思想的束綁，有了這理想，令他成為對《聖經》歷史逐句質疑的大師，對猶太人歷史特別富批判性。不過，他始

終不敢徹底挑戰宗教思想的霸權，又不敢像後世尼采那樣呼喚「上帝已死」，曾依賴佛教和伊斯蘭教借題發揮來批基督教，即我們所說的「抽水」（編按：指桑罵槐）行為典型，連這也做了，對受眾卻還是搔不著癢處。結果，大師在學習中國哲學後決定投向孔子，認為儒家思想這種只有道德、沒有教義，但又能被統治當局當作實質宗教維繫人心的「哲學」，才是歐洲的出路，也是他在高壓環境下追求自由的實用工具。

當大師化身第一代歐洲孔子

在半真半假的資訊包圍下，伏爾泰一廂情願認定中國缺乏神話，不像《聖經》，令他覺得中國歷史更可信、更值得參考。中國歷史充斥仁義道德的詞彙，單看表面，又令伏爾泰覺得很驚歎。所以，他曾發表文章《論孔子》，認為「沒有任何立法者比孔夫子曾對世界宣佈了更有用的真理」、「『己所不欲，勿施于人』是超過基督教義的最純粹的道德」，又在家掛上孔子肖像，對自己進行「身教」，又到處宣傳這位東方聖人的故事，因而被半尊敬、半戲謔地稱為「歐洲孔子」，這在當時自然也是很時髦的稱號。《中國孤兒》的漢人甚有孔子風範，明顯是這位「歐洲孔子」的夫子自道，假如當時有電影工業，伏爾泰早就粉墨登場當周潤發，主導當時的國際政治夢工場了。

當然，伏爾泰一代宗師，對中國的深厚感情，並不是建基於一個孔子，而是對整個「東方帝國」的「優良管治」的肯定。他相信基於中國社會的家庭觀念和儒家倫理，東方君主的管治，比西方更符合人本思想，乃至早就出現類似社會契約的理論，由堯舜到康熙，一律都是夢幻新君王。他又認定「中國是一個大家庭」，相信家庭道德得

到維繫，就會達到「家庭好，國家好」的大同境界，連中國法律符合國情的人治特色，也被他羨慕為「富有彈性又符合人性道德的社會法」。這樣的觀感，當然有實用價值：伏爾泰主張的歐洲政治制度，就是由所謂開明專政君主管理，國王應該是「哲學家國王」，他曾服務的普魯士王腓特烈大帝（Frederick II）就是典型。他對大帝最尊崇的奉承話語是這樣的：「陛下的詩寫得和中國的乾隆皇帝一樣好」——幸好大帝不會知道乾隆在中國「詩壇」的歷史地位，不過和顏福偉先生在香港樂壇的「地位」相若，否則伏爾泰能否善終，也成疑問。

中國熱後遺症：「捧殺」之謎

一代法國哲學大師以中國作為借古／借外諷今的「代言國」，對真正的中國究竟是禍是福，實在難料。隨著歐洲人對中國越來越仰慕，他們自然希望親自朝聖，只是說來而來不了就算了，問題是當時科技發展一日千里，真的足以讓他們可以比較輕易的到達真正中國。於是，極度龐大的期許落差出現了。1748年，英國貴族安遜（George Anson）出版《環球航行記》（*A Voyage Round the World in the Years, 1740-1744*），把中國落後軍事裝備記載得證據確鑿，連伏爾泰也不懂得美化；伏爾泰死後，百孔千瘡的大清帝國和老而不彌堅的乾隆被英國馬戛爾尼（George Macartney）使團在1793年弄得原形畢露，要在歐洲繼續維持對中國的迷幻藥式單戀，更不可能的任務。歷史的演化結局，我們心中有數：由熱而冷、由情人而東施，無論對人對國，都是殘酷的悲劇。不久，根據中共官方歷史語言，中國淪為「半殖民地半封建統治」，也可以說，中國被「捧殺」（編按：過份吹捧，使

被吹捧者驕矜自滿乃至覆滅）了。史景遷老師的名作《大汗的國度》（*The Chan's Great Continent*），描寫了一段又一段的西方演化中的中國印象，是上述議題的經典，值得閱讀。

鮮為人知的是伏爾泰對中國的迷情，臨終前似有一定覺醒：他最後的興趣，忽然換成研究古印度哲學和婆羅門風俗，也許都是移情作用而已；若他活過法國大革命，說不定還會寫出一部《阿星孤兒》，教化另一代人。「我不同意你說的每一個字，但我誓死保衛你說話的權利」──這是伏爾泰流傳至今、並為不少電郵選擇作簽名的名言；而他建構幻想中的中國的自由，亦確實得到誓死貫徹。伏爾泰是真正的大師，真正的碩德楷模，但還是會通過建構中國來說自己的故事；其他人炮製的中國電影、中國電影熱，究竟熱的是什麼，背後的計算又怎樣的冷酷到底，應是無數過來人感興趣的新故事。

小資訊

延伸閱讀

The Chan's Great Continent (Jonathan Spence/ W W Norton & Company/ 1998)
The Chinese Experience (Raymond Dawson/ Phoenix Press/ 2000)
Voltaire et la Chine (Shun-Ching Song/ Universite de Provence/ 1989)

目次

第三部：共和國時代

第四部：臺灣政權

第五部：港澳華僑

蜀山奇俠
〔電視劇〕

The Gods and the Demons
of Zu Mountain

時代	穿越古今
地域	穿越中外
製作	香港／1989、1991／各20集
監製	蕭笙
原著	《蜀山劍俠傳全集》（還珠樓主／1999）
編劇	鄧永康
演員	郭富城、關禮傑、楊寶玲、李婉華等（Ⅰ）／鄭伊健／陳松齡／陳寶儀／鐘淑慧等（Ⅱ）

蜀山奇俠續集之
仙侶奇緣〔電視劇〕

The Zu Mountain Saga

架空歷史大全：
峨嵋古代反恐與布希現代反恐異曲同工

　　二十年前，香港無線電視拍過兩輯仙劍武俠連續劇《蜀山奇俠》和《蜀山奇俠之仙履奇緣》，改編自民國作家還珠樓主的經典劍仙派武俠小說《蜀山劍俠傳》，即後來倪匡改編的《紫青雙劍錄》原型。當時覺得劇集很好看、很熱鬧，主要是被那些造型獨特的邪派高手吸引，但近來重溫下，卻不禁發現劇集幾乎毫無情節可言，也許是對蜀山的故事及其改版越來越熟悉之故。其實《蜀山》原著雖然有不少枝節散漫、情節被神怪牽引的文學毛病，但同時也有不少隱藏的政治可塑性，具有當時中國小說罕見的國際、乃至宇宙視野，值得我們從新發掘，不應因為無線將之改編為一般男女關係情境劇，就將視野侷限下來。這不值。

上天入地：《蜀山》的世界並不侷限在中國

　　蜀山的編年史自成體系，可比《星際大戰》（*Star Wars*），那些飛劍法寶的神妙更遠超星戰的雷射光。全書理論上以明末清初為背景，其實天馬行空上下數千年，極其浩瀚不特止，劇情還橫跨東西方、地球內外，乃至已知和未知的全宇宙，而且也有自己的一套人生觀和修仙程序，完全是另一個世界的故事，但又能讓現世的人看得思潮起伏。剔除屬於另一範疇的宇宙級寶物或什麼地心探險不算，符合一般今日國際關係版圖的蜀山地理位置，起碼有南、北極，內有管理北極的「極主」「陷空島主」陷空老祖；又有西歐阿爾卑斯山，上有一個「五鬼天王」尚和陽祭練魔教至寶「白骨鎖心鎚」。假如我們不當主角、配角是武俠人物，而當他們代表現代國家，蜀山可以當作國際關係小說閱讀，因為蜀山的大「正派」峨嵋派打正旗號滅魔，手段極其霸道殘忍，這和布希（George W. Bush）搞的霸權式反恐一模一樣，也就是一模一樣地惹人討厭。

　　不少讀者讀到理應是正面人物的峨嵋「女俠」不斷毫沒來由的一句「邪魔外道」就大開殺戒，哪怕不少旁門左道其實修為甚嚴、和長輩頗有交情，也被隨意弄得「形神俱滅」，都感到莫名奇妙，繼而心生反感，就像現實世界的路人甲對美國作風感到不是滋味，而又不懂怎樣宣洩。何況峨嵋「滅魔」後的下一步動作，循例是把對手的法寶據為己有以便「修煉」，這也教人想起美國布希時代的反恐政策背後在中東、中亞的能源政治。畢竟這些法寶之所以成法寶，除了極可能來自外星，也是因為它們聚集了靈異的能源，說不定是被加工了的石油和天然氣，也未可知。峨嵋的修煉方式更是相當自私，除了奪取

他人精華為己用，還要顯得大義凜然、刻意搶奪自己是「正派」的話語權，對手自然成了反派，又是和美國建立霸權的作風相近。

從國際現實主義角度閱讀蜀山門派

我們的世界有不同國家，還珠樓主的世界也有不同門派，由於小說視野驚人，這些門派比其他小說筆下的同類，有了更多的指涉性。在蜀山，除了峨嵋、青城、武當等有限正教，還有華山、五臺等「不正」的旁門，還有崇拜魔力的各方魔教，等級森嚴，壁壘分明。假如峨嵋派在蜀山的角色恰如今日美國，那麼其他門派的角色，通過現實主義閱讀，同樣可以對號入座。以青城派為例，它因為和峨嵋派一樣，同處還珠本人的家鄉四川，得以成為峨嵋頭號助手，好比英國之於美國，雙方甚至可以交換門徒訓練，儘管正宗的青城創派祖師極樂童子心裡未必愉快，正如一些自尊極重的英國人對布萊爾（Tony Blair）、戈登・布朗（James Gordon Brown）堂堂大英首相淪為布希鷹犬，像文革語言說的「委身於美帝國主義下當一名小夥計」，感到自尊受創與莫名屈辱。蜀山的武當派出場不多，身分有點像今日法國，一些武當長老暗中對峨嵋不滿，但又不敢大動作，畢竟正教光環得來不易，還得與正教領袖敷衍往來。

在反派團隊方面，華山、五臺等所謂旁門，好比中國和俄羅斯，在世界事務有正式發言權，而且門下弟子和正教交往甚多，只是因為利益不同，又有個別門下弟子為得到奇門祕技「勾結魔教」（即與邪惡軸心交往），才被列入打擊對象，結果峨嵋把不少可爭取的中間派推到對立面。至於所謂魔教領袖，自然就是美國眼中伊朗總統艾哈邁迪內賈德（Mahmoud Ahmadinejad）、北韓金正日等邪惡軸心頭

目了，要對付它們是毋須具體理由的，一句「滅魔人人有責」就是。蜀山反派角色中最厲害的卻是修煉《血神經》的血神子，作為峨嵋祖師長眉真人的師弟，在無線劇集由並當時未必慕大國崛起的「搖滾教父」夏韶聲先生飾演，沒有了人的軀殼、而足以穿入修道人元神，奪取其功力和思想，十足今天沒有單一國家為依靠的恐怖分子。假如有高人發揮上述角色設定，上述三方各門、加上恐怖分子的互動，足以變成一副精彩的國際關係戰棋。

TVB劇集與《風雲》系列：反智的殊途同歸

可惜無線的製作出品，必須符合其一貫公式，無論是時裝劇還是古裝劇，都不可能容許任何涉及國際關係的宏觀元素存在。就是原來劇本有這樣的痕跡，也會被編劇適當地一刀去掉。在《蜀山奇俠》系列，各門派被簡化為「正」、「邪」兩大塊，然後打來打去，內裡又是貫穿一堆青年劍俠的無聊感情線，似乎不是這樣，不足以留住不同年齡層的觀眾。結果，電視觀眾不能覺察血神子（恐怖分子）和一般邪派角色（國家）的分別，也不能透達其他正派人物對峨嵋霸道反恐作風的不滿，其實，這些才是予人思考的精髓。

雖然類似《風雲》系列那樣的電影（編按：指英雄片類型的電影）也是毫無劇情、只有特技，加上一堆又一堆漫畫人物飛來飛去，反智程度與TVB相若，但如此處理蜀山這個不少武俠名家都偷偷抄襲的寶庫，則未免暴殄天物。通過電視劇，觀眾會得到正邪不兩立的訊息，和對是否打得精彩有不同評價，就這樣了，其洗腦效果，就像大美國主義連續劇一樣。無線處理唯一予人驚喜的，是杜撰了一個原著沒有的角色老妖婦「碧波玉羅剎」，在邪派當中武功甚低，唯一絕技

是「迷魂之音」，卻架子十足，專愛勾引比自己年小的峨嵋男弟子，演員是白韻琴女士，演出入木七、八分。到了無線開拍續集《仙侶奇緣》，改頭換面得更徹底，幾乎沒有了還珠的剩餘風格，像原著的兇惡女魔「鳩盤婆」，竟變成由羅蘭女士飾演的慈祥老婆婆。

《新蜀山傳》的「網路架空歷史」大翻案：
反美主義大反擊

無論無線如何處理，電視劇的影響已不及當年，蜀山在內地網路世界風行，靠的就是網民的第二創作。大概是峨嵋和美國太過相似，不少有憤青傾向的內地讀者越讀《蜀山》越是義憤填膺，於是，近年出現了不少網路小說，在所謂「穿越小說」類別，都以為蜀山的邪派高手翻案為目的，與為封神榜通天教主一脈翻案的系列前後輝映（見本系列第二冊《封神榜》）。所謂「穿越小說」，在中國、特別是網路時代出現後，被寫得越來越濫，其實這品種在西方的源起，是深深具有哲學基礎的，被稱為「架空歷史」（Alternate History），意思是假設歷史在某點開始改變、然後進程完全改變，這一條架空發展的「歷史」，就和我們熟悉的歷史進程平衡存在，足以為今天的所有真實提供對照。例如美國小說家迪克（Philip K. Dick）的名作《高堡奇人》（*The Man in the High Castle*），就幻想假如軸心國並沒有在二戰戰敗，在那個「架空歷史」，依然可能出現冷戰，不過主角並非美國和蘇聯，而是同為戰勝國的德國和日本。

關於《蜀山》的穿越小說越來越多，筆者讀過脈絡最完整的例子，首推網路作家玉爪龍君的《新蜀山傳》。在這部穿越小說，作者安排一個21世紀回到蜀山時代的人「山濤」，先整合各個旁門，重新

建立被蜀山擊潰的五臺派，派內長老都是來自峨嵋以外的傳統正邪各派，領袖則是身兼正邪兩家所長的峨嵋叛徒曉月禪師，這派頭，教人想起當年蘇聯列寧（Vladimir Lenin）建立自己的社會主義陣營聯盟。然後，山濤又從旁門遊走到魔教，將更有性格的不同魔道門派予以大整合，好比真的結成了一個「邪惡軸心」。由於山濤的師傅正是沒有了身軀的血神子，作為整個邪派復活計畫的靈魂，一個和世界領袖敵對的大國（旁門）、邪惡軸心（魔教）和恐怖分子的大串聯，遂宣告全面成型。最後，這個大聯盟得到其他史前力量的幫助，和在《封神演義》大敗虧損的通天教主一脈偏幫，最終把峨嵋徹底擊潰。山濤後來還不斷「升級」，飛升天闕，順理成章拜在那位通天聖人門下，成為新一任玉帝，再得永生云云。

這樣的幻想劇情，和那些夢想蘇聯重組、夢想中國稱霸世界、乃至夢想賓拉登（Osama bin Laden）摧毀美國的架空歷史小說，其實一脈相承，不過場景和人物都改變了名目而已，精神其實是一致的，而後者對中國外交的具體影響，已不斷在近年興起的鷹派小說和論著得到見證。由此可見，一部電影、一部劇集，既可以徹底顛覆、解構原著，也可以變成國際關係的教材，這就是後現代主義重構文本的吸引之處。可惜，當這些元素被無線電視形象化處理後，一切的思考空間，都不復存在，國際關係、比較政治這些學問，就這樣在我們的社會被閹割掉了。不知要什麼時候，才可以看到一部符合國際視野的《蜀山》電影或電視劇在香港出現，而不是被《星際大戰》或《魔戒》（*The Lord of the Rings*）班底捷足先登？

小 資 訊

延伸影劇

《蜀山──新蜀山劍俠》（香港／1983）

《蜀山傳》（香港／2001）

延伸閱讀

《武俠小說的現代性演進──以三俠五義與蜀山劍俠傳為個案分析》（鄭瀟健／西北大學／2007）

《劍俠小說新論──奇幻敘事及其文化意涵研究》（楊清惠／國立中央大學圖書館／2005）

Green peony and the rise of the Chinese martial arts novel (Margaret B. Wan. Albany/ State University of New York Press/ 2009)

Alternative History: The Development of a Literary Genre (Edgar Vernon McKnight Jr/ University of North Carolina at Chapel Hill/ 1994)

孔子：決戰春秋

Confucius

時代	西元前501-479（春秋時代）
地域	中國—魯國、衛國、齊國等
製作	中國／2010／125分鐘
導演	胡玫
原著	《孔子：電影孔子原著小說》（陳汗／右出版／2010）
編劇	陳汗／何燕江／江奇濤／胡玫
演員	周潤發／周迅／陳建斌／任泉等

孔子：決戰春秋

覺得沉悶，就因為他不是達賴喇嘛

　　周潤發領銜主演的《孔子：決戰春秋》，以孔子本人51歲到73歲的政治生涯為背景，情節極其緩慢，前後有十多個讓觀眾以為快將完場而失望收場的反高潮，恐怕是難得能凝聚廣大華人共識的電影，除了「劣評如潮」，找不到其他更適合的字眼形容。就是不論硬傷，這電影也應該分段拍攝，墮三都、周遊列國、見南子、陳蔡被圍、孔子回國、韋編三絕，這些儒家經典都足以成為獨立章回，也只能獨立處理，因為它們相互之間難以構成劇情。正如學術論文，功力高的無疑可以訴說上下五千年，採用歸納法製造框架，但平穩起見，還是選一個小而精的切入點演繹開來算了，假如底氣不足的話。當支持《孔子》的網上評論會被人當作可疑的五毛黨，批評得夠了，這裡也沒有需要拾人牙慧，反而可以談談核心問題：為什麼電影如孔子其人，予人感覺這麼沉悶。

西藏的樣板戲：《達賴的一生》宣傳意味更濃

　　其實，電影不是一無是處的，反應如此「熱烈」，明顯跟近年中國政府利用孔子來拓展軟權力的動機，以致被觀眾先入為主認定說教有關，儘管這電影是純商業製作，據稱並沒有官方授意。當孔子學院被賦予類似英國文化協會、法國文化協會的國家政治任務，這時候，孔子本尊忽然粉墨登場，種種瓜田李下的解讀，自是意料之中。然而，政治意識不一定是票房毒藥，假如我們把這電影和十多年前馬丁‧史柯西斯（Martin Scorsese）的《達賴的一生》（Kundun）相提並論，其失策之處，就另有啟示了（參見本系列第一冊《達賴的一生》）。筆者曾打趣的寫過一篇提為「假如叮噹變成達賴喇嘛」的文章，剖析達賴喇嘛的必殺技（參見本系列第一冊《哆啦A夢：大雄的貓狗時空傳》），想不到這類比放在我們的孔子身上，似乎還要合用。

　　《達賴的一生》以少年達賴喇嘛為主角，整齣電影同樣宣傳意味甚濃，劇情推展的氣氛也同樣沉悶，東方主義式的獵奇形象又是同樣「出眾」。假如孔子的滿口仁義道德惹人生厭，達賴喇嘛滿口東方傳教士式君夫仁愛，其實也不惶多樣；假如說《孔子》忽然冒出來的圓形「魯國國會」議事廳佈景像是羅馬元老院，《達賴的一生》拍攝的西藏求神問卜儀式賣弄神怪，最厚道的說法，也只能教人想起從前的集古村與宋城。《孔子》的幕後班底還沒有開宗明義和政治掛鉤，還期望電影能夠像《臥虎藏龍》那樣創造奇蹟，相反，《達賴的一生》的政治任務就顯得赤裸裸，沒有一絲隱瞞。再說「孔子」和周迅飾演的衛國衛靈公夫人南子那疑似一夜情的一幕，固然有惡搞的客觀效果，但《達賴的一生》那位說英文的Q版毛澤東，更教人哭笑不

得。就是這樣，達賴喇嘛在西方的形象，還是被《達賴的一生》、《火線大逃亡》（*Seven Years in Tibet*）一類電影成功神化，相反孔子經過《孔子》一役，在國際社會需要重振雄風，恐怕得等三年又三十年。

「萬世師表」的死穴：過份熟悉予人輕視

那麼，究竟在對東方文化一知半解的西方人心目中，「Confucius the Master」和「Dalai Lama the Holiness」這兩位大師，有什麼分別？《孔子》和《達賴的一生》又有什麼分別？為什麼達賴就是「型」（編按：時髦、酷），孔子就是「呆」？首先，這裡有一個根深柢固的政治學概念：在西方眼中，孔子是建制派、中國統治政權供奉的神明，在元朝甚至被封「大成至聖文宣王」，至清朝還有正式尊號「大成至聖文宣先師」，用來確保和諧穩定，形象深入民心；達賴則是被壓迫者、悲劇英雄、反極權領袖（儘管北京認為達賴本人才是極權領袖），從來沒有觀眾會覺得歌頌建制是「型」的。

再者，孔子的理論就算對洋人而言，一經過翻譯，就能完全聽明白，沒有新鮮感、沒有驚喜。在西方，「大師」不能這樣的。哲學家黑格爾（Georg Wilhelm Friedrich Hegel）有如此名言：「孔子要保持住他的名聲，他的著作就不要被翻譯才好。」達賴則懂遊戲規則，說話恰到好處，理論予人感覺十分神祕，任何句子出自他的口，都彷彿另有所指、意境無限，這是孔子永遠沒有的優勢。其他宗教要在西方發揚光大，都在參考達賴的說話技巧，什麼青海無上師（Supreme Master Ching Hai）、印度超覺靜坐馬哈利什大師（Maharishi Mahesh Yogi），都希望照辦煮碗（編按：照著模板去做一個類似的東西），

不知道他／她們是誰？不要緊，單看名字就很「神祕」了，而不像孔子。達賴神祕之餘，本人又願意接受西方文化，經常發表關於科技、西方文明的言論，取悅了不少西方的年輕一代；相反，孔子予人的感覺卻是食古不化，只喜歡古禮，自然不大可能走在時代尖端，被商業化更顯得趕客。

還有，達賴和信徒、觀眾永遠保持適當距離，既不會拒人千里，也不會過份強調人情。電影的孔子為求突顯其為人師表應有的慈祥一面，處處過猶不及地著重人性化的演繹，不時為孔子展現粵語長片的悲天憫人，又要他哭成淚人，實在苦了我們的周潤發。所謂「過份熟悉予人輕視」（familiarity breeds contempt），這表現出來的不是親切，而是濫情。假如上述分析符合一般西方受眾的心理，《孔子》臺前幕後希望增加電影吸引力、中國希望通過《孔子》拓展國家軟實力，按目前公式是註定事倍功半的，反而可以從《達賴的一生》這齣其實也不怎麼樣的電影偷師。

「喪家狗」：需要陳冠希顛覆性演繹孔子

只要予以適當加工，其實，孔子也可以被塑造成一個被壓迫的悲劇英雄。近年就有北京大學學者李零的著作以「喪家狗」為題形容孔子，把孔子說成是一個唐吉訶德式的浪漫俠客，「懷抱理想，在現實世界找不到精神家園」才四處傳道，無論立論能否成立，「喪家狗」倒是時人對他的形容。春秋時代，本來就是與古希臘、古羅馬時代相若的大時代，把孔子演繹為俠客，並非不符現實。他與眾弟子「周遊列國」的經歷，只要再拍攝得悲情些、更接近現實，幾乎可以包裝為「七十二人的抗爭」，用來和古羅馬斯巴達克斯（Spartacus）

起義的七十八位首義烈士或反抗波斯的「三百壯士」相提並論。那樣，孔子的儒家思想會被看成「進步」力量，只是為了對抗當時的建制而出現，是針對性的，流動的，而不是停滯的，也就開始有了「型」的本錢。新左派舞臺劇導演張廣天在2002年編了一套現代劇《聖人孔子》，部份就有這樣的意思。

要進一步建構上述顛覆性形象，飾演孔子的不但不應是貼上白鬍子的周潤發，甚至可以是任達華、乃至陳冠希一類可正可邪的演員，那樣才可賦予孔子全新的國際感覺。何況陳冠希本人的悲劇感覺也越來越重，可能振興儒家思想的使者就是他──基督教最喜歡找那些大濫交明星、或有孌童前科的男CEO「懺悔」後入教的傳教了，找他掛帥，比找美國藝人瑪丹娜（Madonna Louise Ciccone）飾演前國母江青更深慶得人。推廣道德運動的明光社總幹事蔡志森先生在記者追問下，也不得不承認曾經自瀆，正常的孔子經過年少輕狂的歲月，也不是不可能。

須知史上孔子的長相高大而奇怪，絕對沒有一絲為人師表的氣質，卻和被當作大反派的魯國猛將權臣陽虎長相一模一樣：「生而首上圩頂」、「長九尺有六寸」、「牛唇虎拳，鴛肩龜背，海口輔喉，頂門狀如反宇」……，這些來自正史《史記》和不同野史的描述竟是如此一致，反映孔子可不是我們想像中那樣子，可以很性格，很狂野的，能從中發現什麼無／有傷大雅的出格故事，也說不定。我們都知道，動員觀眾看孔子不成問題，但唯有抗爭性的形象建構了，孔子的戲，才可能有人願意自費入場欣賞。正如哪怕切・格瓦拉（Che Guevara）成了古巴建制的宣傳工具，西方左翼青年也依然自動自覺的對他追捧，這不是政權的問題，而是表達手法的問題。

當孔子變成恐怖分子：
巴金「名著」《孔老二罪惡的一生》

　　但假如要把孔子維持在建制層面，而要充滿戲劇性，同樣是不能找周潤發的，因為這需要將孔子批判，才有可能有戲味。對此最「傑出」的例子，來自我國殿堂級文學大師巴金先生，他為響應文革後期的「批林批孔」運動，以「蕭甘」為筆名，撰寫了經典「名作」《孔老二罪惡的一生》，認為「在奴隸制崩潰、封建制興起的社會大變革時代，孔丘是奴隸主階級的政治代表，古今中外的反動統治階級，都把孔丘吹捧為聖人；其實，孔丘是個十足的反革命老頑固。」今天看來，內容極其「震撼」，成了海外學者眼中巴金一生的最大汙點，但卻意外地帶出了一個比較人性化的、另一種顛覆性的孔子，供後人參考。大師大作雖然跟電影《孔子》說同一故事，情節卻要豐富得多，人物性格色彩鮮明，夾敘夾議，用字精煉，成功把孔子描繪成一個危險的恐怖分子，把其「抓撈」（編按：用比較低端的方法去找工作）心態表露無遺，單就戲劇性而言，反而是一個相當值得改編的「好劇本」，我們必須重溫精彩選段如下：

●孔丘在齊國混了好幾年，由於齊國新興勢力的強大，齊景公對他這樣的頑固守舊分子也未敢加以重用，而那些革新派的大夫們對孔丘則嫉惡如仇，甚至想要把他除掉。這個消息一傳到孔丘的耳朵裡，嚇得他急忙打點行李，連飯都等不及做好，把米從水裡撈出來，一溜煙地逃出了齊國。
●孔老二這個反革命集團所採取的策略，正如毛主席在批判胡

孔子：決戰春秋　覺得沉悶，就因為他不是達賴喇嘛　31

風反革命集團時所指出的：「各種剝削階級的代表人物，當著他們處在不利情況的時候，為了保護他們現在的生存，以利將來的發展，他們往往採取以攻為守的策略。」「有時他們會裝死躺下，等待時機，反攻過去。」「他們會做各種形式鬥爭——合法的鬥爭和非法的鬥爭。」

●齊國為魯定公表演了舞蹈，孔老二為了維護魯定公的尊嚴，竟然違背周禮、迷惑國君，下令把表演舞蹈的奴隸當場殺死，充分暴露了孔老二這個劊子手的凶相。

●孔丘代理宰相，大權在握，上臺三個月，就殺了革新派人士少正卯。殺了以後，還下令暴屍三天。

●孔丘回來以後，衛靈公夫人南子也派人邀請他去見一見面。孔丘畢恭畢敬地去拜謁了南子，心想通過這位夫人的後門，或許會使他得到衛靈公的重用……使孔丘失望的是，拜過南子以後，他仍然沒有得到衛靈公的任用。

●孔老二是個頑固地維護奴隸制度的死硬派，他的一生是反革命的罪惡一生。然而，「頑固分子，實際上是頑而不固，頑到後來，就要變，變為不齒於人類的狗屎堆。」（毛主席：《新民主主義的憲政》）……

老夫子在西方市場比孔夫子受落

無論正面也好、負面也好，孔子的儒家理論傳訊，也實在被包裝得太不合時宜。達賴成功之處，是他能把所有簡單的說話，都讓西方人聽得似懂非懂、模稜兩可，這種說話翻譯為英文後，「型」的效果倍增。孔子就不同了，他的每一句話，都是由上而下，叫人要怎

樣、不要怎樣,缺乏予人自行想像的空間,西方人百年來調侃任何不合時宜的話,都會戲稱「孔子曰」,著名的電影角色美籍華裔胖偵探陳查理就是這樣,這形象已是深入民心,無可改變的了。何況孔子的《論語》翻譯成英文後,感覺更不濟,因為翻譯版連原文避開了的主語和賓語也譯出來,最後的曖昧也蕩然無存,那樣孔子和閣下娘親的話就毫無分別。撫心自問,又有哪位願意購票觀賞娘親的訓話?

在西方社會,同樣來自中國春秋時代的老子的聲望,卻比孔子要高得多,《道德經》——The Way can be Told is not the Way——的智慧,也普遍被認為比《論語》值得細讀,原因之一,正是老子的語言可予以隨便演繹,符合了東方「應有」的神祕感覺。甚至是提倡兼愛非攻的墨子,其理論基礎只要發揮妥當,也可能比孔子在西方有市場,起碼《墨攻》就比《孔子》能與國際接軌(參見本系列第一冊《墨攻》);說來,筆者也在策劃一個以墨子命名的交流計畫。要為孔子「洗底」(編按:洗白),導演應參考近年研究孔子的新派學者演繹,例如備受爭議的《喪家狗》,又或漢學家史景遷夫人耶魯大學金安平教授(Ann-ping Chin)著的《真實的孔子:思想與政治的一生》(*The Authentic Confucius: A Life of Thought and Politics*),在電影予以翻案,解釋《論語》也可以有多重角度很「型」的閱讀,因此孔子才有那麼多青年追隨,只不過後來西漢武帝獨尊儒術後,才把《論語》的靈性和活力一併閹割掉罷了。

Touchwood:孔子學院會「孔子化」嗎?

至於達賴喇嘛與時並進的形象,固然是他本人努力經營所得,但孔子的形象,也不是沒有這一面的潛能。他本人每到一個地方,其

實都在用心摸索當地的政情民風，用今天的話，也是盡力了解當地「潛規則」，絕非一成不變的人。既然電影已賦予大量史上不一定存在的戰爭場面，讓孔子變成能文能武得可以轉頭開拍《英雄本色》的神人，倒不如乾脆進一步介紹孔子年輕時如何學習戰鬥技巧，例如他的神箭百步穿楊乃如何練成，來體現他如何接受新事物，這樣會令他更全面。事實上，孔子雖然作為後來的「萬世師表」，他本人的求學過程卻顯得神祕，恰如耶穌早前二十多年生活的空白，假如他真的對作戰方略略知一二，這就是後世電影能自行演繹的空間。至於反濫情方面，孔子動輒嚎啕大哭的場面，絕對是吸引西方觀眾的票房毒藥：無論電影主角是誰、飾演的又是誰，東方人先天的形象已經柔弱，再要哭，「over」了。孔子要顯出人格魅力，必須建立智者形象，很多話不能說出口，情感的表達也必須內斂，要讓人覺得永遠深不可測，偶爾又要放下身段搞爛哏。這些正是達賴的祕技，假如你在YouTube看過他演講的爛哏，必會慨嘆：大師的適應力真神！

　　《孔子》的命運是不能挽回的了，但軟權力作為一門學問，中國對它的掌握，則明顯大有進步空間。北京經常埋怨外國勢力偏袒達賴，滿足於在國內將「達賴集團」妖魔化，那位被網民稱為「鎮壓者」的西藏自治區黨委書記張慶黎同志，甚至稱達賴為「披著袈裟的豺狼、人面獸心的惡魔」。去得很盡，但效果是越批越香。達賴得以在西方成為家傳戶曉的偶像，好些西方機場都把他的「智慧寶鑒」袋裝語錄放在暢銷書位置發售，不談政治原因，這也是極成功的市場傳銷。孔子學院有《孔子》電影前車之鑒，相關策劃人更有惡補軟權力理論之必要，這方面的大師Kundun，非達賴喇嘛莫屬。

小資訊

延伸影劇

《孔子》（中國／1985）

《聖人孔子》[舞臺劇]（中國／2002）

《墨攻》（香港／2006）

延伸閱讀

《喪家狗——我讀論語》（李零／山西人民出版社／2007）

《孔老二罪惡的一生》（巴金／上海人民出版社／1974）

Musing with Confucius and Paul: Toward a Chinese Christian Theology (K.K. Yeo/ Cascade Books/ 2008)

The Authentic Confucius: a Life of Thought and Politics (Annping Chin./ Scribner/ 2007)

神話
The Myth

時代 [1]約公元前221-210（秦代）／[2]現代
地域 中國
製作 中國／2005／122分鐘
導演 唐季禮
編劇 唐季禮／王蕙玲／李海蜀
演員 成龍／金喜善／梁家輝／Mallika Sherawat等

神話

東西方主義夾擊下，一場場「美麗」的誤會

　　成龍的風格，到底有多大市場？單獨以人而言，其實很難說，可以無窮無盡，也可以忽然被取代。任何巨星都擔心被取代的，所以當事人也明白，在賣座、賣埠為首要前題下，《神話》的神話，豈能不如官方宣傳所言，集「神話、科幻、現代、古裝、印度、韓國、香港、中國……多種元素於一身」？結果，這個假託秦代歷史的故事，成為東方主義的樣板作，自是情理之中。特別的是，除了東方主義以外，懂得照顧中國人感情的成龍，也為電影加入了不少西方主義元素，東西合璧，令這部理應有當古裝經典的野心大製作，變成甚有潛質的大cult片。十年後，要是網民將之拿來與所謂「cult片之霸」《關公大戰外星人》媲美，《神話》就得以名留千古了。這電影居然受不少內地觀眾歡迎，也是一個myth。

Cult 片

　　即邪典電影，又稱靠片，特指在小圈子裡受到喜愛和崇拜的電影。不過邪典電影其實並不是一種可以清楚定義的電影類型，更像是一種電影的「標籤」或是「地位」。邪典電影本身可能是恐怖片、科幻片等不同類型電影，但由於片中使用的特殊影像風格、敘事手法，或者概念、意涵而被列為邪典電影。

囊括數大文明古國：成龍東方主義又一示範作

　　為了解神話的東方主義，我們得先再說一些東方主義入門。當我們打開舊版世界歷史書，會發現亞洲被叫作「遠東」（Far East），這就是西方以歐洲為中心的觀點出發，於是覺得我們很遠，既然遠，自然應該很神祕；就是近一點的「近東」（Near East）和「中東」（Middle East），反正是「東」，都不會正常得哪裡去。著名學者薩依德（Edward Said）於1978年發表《東方主義》（*Orientalism*），以哲學家葛蘭西（Antonio Gramsci）的「文化霸權論」和傅柯（Michel Foucault）的「知識論」等為基礎，解剖過去數百年歐美如何看待、想像他們眼中的「東方」和阿拉伯伊斯蘭世界。身為巴勒斯坦人的薩依德主要從殖民主義的制度、東方的文學作品和通俗文化，釐清西方想像的東方與現實的東方之間的差異，從而指出「西方vs.東方」、「殖民vs.被殖民」、「主人vs.奴僕」等形象建構的關係。換言之，「東方」只是西方文化建構下的產物，通過「我者」（西方文化）跟「他者」（東方文化）之分野，來顯示自身文化的優越性。在專欄作家筆下，東方主義好像很負面，其實假如藝術手

法高超，持有東方主義視角的電影也可以成為經典，大導演大衛・連（David Lean）的《印度之旅》（*A Passage to India*），即為其中教材級的優秀代表（參見本系列第二冊《印度之旅》）。

拿大衛・連跟成龍相比，自然不倫不類，以《印度之旅》和《神話》相比，就是對大師熱忱的侮辱了。我們且以點列方式重溫《神話》的故事大綱，就可以明白一劇聯繫數大文明古國的計算所在：

● 考古學家Jack（成龍）多年來作著同一個夢，夢見容顏脫俗的白衣女子令他神魂顛倒。→白衣女子一般出自古波斯世界，或美索不達米亞，帶有十足的異國色彩。

● 成龍在印度進入一座古墓，發現一幅公主的畫像，公主的樣貌，跟他在夢中經常夢見的女子十分相似。印度作為歷史比中國更悠久的文明古國，在西方眼中的神祕性更甚於中國，「印度公主」可以來自古印度任何一個土邦，土邦是西方人非常感興趣的課題。

● 為了探究夢境女子的真正身分，成龍展開旅程，發現自己長得非常像秦朝的大將蒙毅→蒙毅教中國觀眾想起興建長城的大將蒙恬，而且有了這關聯，長城和兵馬俑都可以出場。

● 蒙毅當年奉命保護朝鮮公主到秦國為妃，卻互生情愫→北韓也有資格出場了，把它的地位抬得那麼高、歷史拉得那麼久遠，成龍果然是提出北韓建立了「世界第五大文明」大同江文明的北韓領袖金正日的老朋友、好知己，不枉網民提出把他送到北韓。

● 蒙毅得知秦始皇病危，公主入宮後便會殉葬，決定冒死偷取長生不老藥，最後戰死沙場→不死藥又出來了，這和兵馬俑

已成了西方廉價科幻小說的最佳拍檔。

● 朝鮮公主服藥後長生不老，秦王死後，終身住在秦王陵中→未被發現的秦始皇墓得以被實拍，注意，秦始皇墓和同樣未被發掘的成吉思汗墓，在西方流行文化，也是最佳拍檔。

● 成龍在歷險之旅中，意外發現秦始皇墓和朝鮮公主，發現公主就是夢中人→最老套的結局，而且結局還要聯繫到香港，把東方主義可發揮的剩餘視角用盡。

從外到內再到外，都是獵奇

更教人佩服的是，《神話》不但「劇情」很東方主義，連演員的組合，也用同一公式精心設計。飾演朝鮮公主的呼之欲出，自然是韓國演員金喜善，飾演印度西施的少不了印度美女瑪麗卡（Mallika Sherawat），否則何來滿足不同外埠市場？沒有普通話、印度話與廣東話的穿插，如何表達此片的「國際化」？還有，香港人自然難以想像一個毫無來由的「香港考古學家」，為何能在最繁華的維多利亞港灣中，獨享比「一號銀海」更豪華的超科技輪船。但反正這就拍出了成龍和香港的特色，提醒了世人他的故鄉。這就是了。

不過成龍是公平的，獵奇者不止是觀眾，他自己也有參與。當螢光幕出現年華漸老的金喜善寬衣解帶，以身體溫暖成大哥，驀然驚覺，彭浩翔導演的《AV》劇情，也可以是《神話》的現實，分別可能只在於你是有錢的拍片人，抑或要是向政府借錢創業的小伙子，還有就是「韓國第一美女」與AV女優天宮真奈美的分別。成龍無論在古今中外，都要贏盡異族佳麗芳心，這也是必然的了。

「國寶不容侵奪！」：西方主義同樣被照顧

　　成龍除了要當國際巨星，也要作為中國人民的驕傲，所以《神話》在東方主義以外，同樣兼顧了內地市場對西方主義的需求；電影對秦代大一統功績的肯定，就是跟隨了近年《英雄》一類電影的主旋律。此時，我們不妨又簡單介紹西方主義：基本上，這是東方主義的反面折射版，解讀東方人對西方文化的套版偏見和了解，代表作為學者布魯瑪（Ian Buruma）和瑪格利特（Avishai Margalit）2004年出版的《西方主義：在敵人眼中的西方》（*Occidentalism: the West in the Eyes of its Enemies*）。根據西方主義，西方自然是壓迫東方人的源頭，他們的行動一切都是為了利益，主軸就是帝國主義，目的就是防止東方人民站起來，等等。

　　《神話》雖然獵奇處處，但不少對白卻屬於中國民族主義的專利。例如成龍有以下正氣凜然的一幕：「古蹟屬於各個國家國寶，不應、亦不容他人侵奪，斷不能把國寶帶去當成自己！」這既是愛國精神的偉大表白，也是對以搶奪世界國寶著稱的大英博物館打了一記悶棍，這就是西方主義的典型，代表了中國十三億人民的愛國情感，於是成龍可以理直氣壯地宣佈，凡是不看神話的、在網上醜化他的，都是傷害中國人民的純樸感情。此外，金喜善在山崖上的一段朝鮮舞，印度西施夕陽下的一段天竺瑜珈，主角向充滿禪味的高僧師父求問身世，劇情交代土耳其的浴室與印度的膜拜，這一切不必要的堆砌「劇情」，究竟是為了滿足西方人的東方主義，還是為了滿足今日中國的西方主義，其實已殊難定論。

當成龍不斷衛斯理：《我是誰》到《神話》的「她是誰」

　　把劇情弄得這麼誇張，其實，也不是成龍所能控制。我們且不討論黃易時空穿梭的新武俠經典《尋秦記》有多像《神話》，不如從成龍舊作溫故知新：1998年，他的作品《我是誰》講的是科學家在非洲發現擁有巨大殺傷力的神奇礦石，中情局派人員（又是包括「Jack」）擄走科學家和礦石。完成任務後，局方製造空難，令所有人遇難。這橋段似曾相識，倒教人想起以非洲礦場靈異事件為背景的衛斯理小說《眼睛》。Jack大難不死，流落土人村落失去記憶，他對自己身分及身處地方感到極度迷惘，常問：「我是誰？」

　　到了2005年，《神話》講的又是科學家，說他在研究中，與身為考古學者的Jack，發現擁有令物件飄浮能力的奇異礦石。這次反派不再是中情局，而是假借學術為名盜墓走私的「古先生」，他透過Jack的幫助，進入秦朝「懸浮天宮」，想將一切據為己有。這並不像《尋秦記》，反而教人想起另一部衛斯理小說《活俑》，和他講述成吉思汗陵的《水晶宮》，其中《活俑》以牧場主人之女馬金花的失蹤作開端，發現秦皇城下竟住著八名食了長生不老藥的秦朝士兵，橋段就和《神話》的朝鮮公主一樣。Jack在天宮中，見到常在自己夢境出現的朝鮮公主，他當初對夢境中的公主卻一無所知，因而常問：「她是誰？」

「秦始皇——成吉思汗」體系流行西方

　　由《警察故事》的警察到《特務迷城》的特務，從《我是誰》

的中情局特擊隊至《神話》的考古學家，對英雄、對大俠的執著，對「傑克」（Jack）這名字都情有獨鍾，也令「大哥」永遠只能當「大哥」，因為小人物、小角色，從來是周星馳、而不是陳木勝的強項。我是誰、她是誰，一我一她，都不知道自己是誰，反映成龍對身分認同的追求，已變成他的獨特公式，情節不古今中外一番，不由《法櫃奇兵》（*Raiders of the Lost Ark*）到衛斯理都「和諧」一番，就難以滿足公式了。

說到底，成龍和他的班子是深深懂得西方市場的，《神話》這類創作自然不是他的獨家，類似風格近年甚至成了網上文學的一個品種，例如網路小說就有類似《活祭前傳兵馬俑傳奇》的作品。如前述，西方作家經常將秦始皇和成吉思汗這兩位中國「大帝」並列（在西方被稱為「the Great」的中國君主並不多），兩人被歌頌為「帝國建立者」，對他們的墓特別感興趣。著名英國旅遊作家曼恩（John Man）近年先後出版了一脈相承的《兵馬俑：中國第一個皇帝與一個國家的建立》（*The Terracotta Army: China's First Emperor and the Birth of a Nation*）、《成吉思汗：生死與復活》（*Genghis Khan: Life, Death, and Resurrection*）等系列，同一系列還有講述忽必烈、匈奴王阿提拉（Attila）的小說，令他得到「現代馬可·波羅（Marco Polo）」這東方主義遊記作家領袖的地位，也為他得到蒙古政府給予的友誼勛章。至於成龍得到的東西方勛章更是多不勝數，也許今天我們不懂得欣賞《神話》，但說不定百年後，《神話》會由cult片再變成經典，他的墓，也足以成為曼恩後人的獵奇消費新聖地。這場誤會將不會美麗，但會很實在。

小資訊

延伸影劇

《秦俑》（香港／ 1990 ）
《我是誰》（香港／ 1998 ）

延伸閱讀

Occidentalism: The West in the Eyes of its Enemies (Ian Buruma and Avishai Margalit/ Penguin Press/ 2004)

Rome and China: Comparative Perspectives on Ancient World Empires (Walter Scheidel/ Oxford University Press/ 2009)

The Terracotta Army: China's First Emperor and the Birth of a Nation (John Man/ Bantam Press/ 2007)

時代	公元208年（東漢末年）
地域	中國
製作	中國／2009／142分鐘
導演	吳宇森
原著	《三國演義》（羅貫中）
編劇	吳宇森／盛和煜／陳汗／郭箏
演員	梁朝偉／金城武／張豐毅／趙薇等

赤壁2：決戰天下

Red Cliff II:
The Decisive Battle

赤壁2：決戰天下

大事糊塗，小事卻不糊塗的名著補漏運動

在文化和學術界，吳宇森的《赤壁2：決戰天下》一如所料，因為希望越大、失望越大的定律，而成了話題電影。典型文化人還好，又是批評電影的自我東方化、「張藝謀化」，反正導演不會在意，但一般學者則對改編受不了，措辭也不甚客氣。當然，在學術角度而言，這是可以理解的。例如電影安排小喬私自到曹營見曹操，閱女無數的曹操又因為被她誘惑，而延誤了總進攻的時間，就被評論廣泛嘲笑為荒謬絕倫兼不合常理，似乎是被《色，戒》混合了。電影的女角一味為愛出走，小喬如是，孫權的妹妹同樣如是，居然親自到曹營當間諜小兵，那只能是三流武俠小說的情節。周瑜（而不是關羽）在結局無故饒恕曹操，忽然間人道主義起來，戴綠帽之恥辱煙消雲散，更教觀眾對如此人物刻劃，感到飄忽莫名。至於劇情交代降將蔡瑁白字連篇，雖說是為了連戲鋪墊，像《無間道》讓主角寫下「保鑣」的別字，但三國迷都知道，蔡家是荊州文武雙全的世界大族，蔡瑁不可能

是一個老粗……然而，電影情節雖然大事糊塗，人物性格刻劃也比不上《見龍卸甲》，好些小情節卻不但不糊塗，甚至可說是別具匠心地彌補了一些《三國演義》原著的漏洞。其實，《三國演義》是一部邏輯問題極多的經典，特別是那些著名篇章，儘管讀者因為太熟悉情節而不常察覺，類似問題反而在西方評論較常被指出。本片理順了這些漏洞，也創新了諸如「鬼兵」等有趣情節，在三國研究範圍內，已成一家之言。在此，我們且分享下列七個例子，來說明編劇們在小節的匠心：

蔣幹被曹操處死合情合理

第一，《赤壁》電影安排曹操中了周瑜的反間計，殺掉降將水軍都督蔡瑁、張允後，遷怒於派往招降周瑜不遂、反被算計的「名士」蔣幹，把他毒死，這就比原著合情合理。在《三國演義》小說，那位「名士」中計後，居然還被曹操繼續委以重任，再到東吳去了一遭，又引來龐統向曹操詐降，一錯再錯，這本來就十分牽強，因為無論是曹操、還是他的部將，都很快知道是中了計，理應懷疑身為周瑜故交的蔣幹是周瑜內應還來不及，怎麼還會讓這樣能力低下、動作可疑的人，再當影響全局的密使？密使是一項專業，在現代世界，需要被外交訓練經年，再通過品格評估，才有資格擔當。既然曹操可以輕易對蔡瑁生疑，他的一生也因為多疑而錯殺不少部下，甚至還包括首席謀士荀彧，要是在這情況下不把形跡可疑的蔣幹除掉，反而不合常理了。需要一提的是史上的蔣幹真有其人，而且倒是一位真名士，雖然曾出發招降周瑜，但渡江後就判斷不可能成功，遊山玩水一番敷衍了事，回來後從容向曹操回報覆命，個人形象高雅瀟灑，和小說的低

能兒相距甚遠。

複合計謀：蔡瑁被殺應與草船借箭掛鈎

第二，「草船借箭」是極家傳戶曉的情節，甚至被納入香港的中學教科書，成了中學生少有喜歡的課文。然而，這情節在《三國演義》幾乎是完全獨立的，和赤壁之戰的故事總發展缺乏必要關聯，純粹是為了讓諸葛亮個人表演，有點像《一千零一夜》那樣可以隨便加添，也可以獨立成章。《赤壁2：決戰天下》為了彌補這問題，讓失去曹軍十萬支箭成為水軍都督蔡瑁「謀反」的證據，還讓諸葛亮故意放一條箭船給曹操，作為與蔡瑁勾結的信物，這可算是神來之筆。同時，這樣安排，也可以解釋為諸葛亮和周瑜的默契，令周瑜利用蔣幹的「反間計」和諸葛亮陷害蔡瑁的「草船借箭」，變成了一套複合的連橫計謀。二人的鬥法，就足以變成雙劍合璧的致勝關鍵，而不是互相拆臺的窩裡反。

借東風的地理科學、地緣政治解釋

第三，同樣家傳戶曉的「借東風」情節，在原著又是過份玄妙：幾乎所有三國軍師都知道天文地理，曹操旗下的著名謀士程昱就深通此道，為什麼只有諸葛亮一人可以推算作戰當晚會刮東北風，令他可從容裝神弄鬼「屈機」？難怪國學大師章太嚴說，《三國演義》的諸葛亮充滿「妖氣」。《赤壁》則對借東風的情節盡量予以科學解釋，詳細講述為什麼曹操陣營也有知道天文的人，卻依然中計：根據電影解釋，荊州一帶有其特殊地理特徵，會在某時節把西北風變換為

河上的東北風。由於這是本土常識，讀書也讀不來，只有本土人士才知道，諸葛亮說來自荊州的蔡瑁也對此熟知，就是極具說服力的佐證。這樣一來，諸葛亮的知識、曹營的失誤，都得到人性化解釋，而且也能和蔡瑁被殺前後呼應——諸葛亮害怕他，不但是因為他統率水軍的能力，也因為他知道本土其他祕密，足以識破諸葛亮的一切偽裝，所以必須將之去除。近年有不少以西方地緣政治學派（Geopolitics）角度演繹三國群雄鬥爭的新論，例如張程的《中國大外交》，值得一讀。

屈機 ●

是一個香港及周邊粵語地區所用的電動術語。發源於早期遊戲機中心內，是指在對戰中，挑戰者利用一些遊戲中的漏洞使玩家輕易地達到遊戲內某種目的，從而戰勝衛冕者。後來，這個詞語漸漸融入香港文化，成為流行俚語，泛指任何使用建制上的漏洞而使事件得以達成的手段。

苦肉計：當黃蓋變成小喬

第四，電影《赤壁》的東吳老將黃蓋曾向周瑜提議，「隨便編什麼理由也好」，把他責打五十大版，好向曹操詐降施苦肉計，得到的回覆是周瑜淡淡一笑：「把你打得皮開肉綻，怎麼打仗？」這明顯是調侃原著的苦肉計。根據《三國演義》，皮開肉綻的黃蓋確實還在指揮戰鬥，雖說名將也許與別不同，可以痊癒得很快，但畢竟是戲劇化了。沒有了苦肉計，電影讓孫權水軍正面攻擊曹操水寨，依靠的是利用風勢的地利速度，攻其不備，也可能較接近歷史現實。

不過，讓小喬取代黃蓋的角色，深入曹營，說服力更打折扣，則另當別論。

工程的時代：連橫船回復應有尊嚴

第五，《赤壁》特別提及曹操曾問左右，鎖在一起的連橫船能否分開，答案是「當然能」，因為連橫船是由機關連接，而不是《三國演義》說的被鐵鏈鎖在一起，笨重無比，而且《赤壁》電影的連橫船分船後，還能立刻排出新陣勢，屬於當時的高科技產品。這為原著解釋了一向多疑的曹操何以輕信這個高風險策略：原來他並非盲目採納建議，而是經過自家門前的科學驗證，不但有先見之明防範火攻，還有意識通過連橫船製造新陣法，還原了科學、工程應有的尊嚴（在西方學者眼中，三國時代最吸引的並非浪漫英雄故事，而是種種科技發明，例如諸葛亮的木牛流馬，也例如造詣更深的曹魏工程天才馬鈞的「龍骨水車」）。根據原著，連橫計由龐統所獻，電影則改為由降將蔡瑁主動提出，這也比曹操貿然相信一個新歸降的文人合情理。最後，連橫船還是被全部燒掉，因為分船後的距離不足以阻隔火勢，這一點的解釋略有自相矛盾，但並非不能接受，依然比原著具說服力。

「孫劉聯軍」終於名實相符

第六，《三國演義》小說的劉備軍隊在赤壁之戰純粹只擔任趁火打劫的角色，任務相當「艱鉅」，也就是在曹軍敗後包抄其退路，讓趙雲、張飛、關羽先後伏擊。那時候大局已定，劉備以此自居「大功」，乘虛而入，奪取了一半荊州，雖說他兵微將寡，但愛護他的讀

者，也難免代其問心有愧。不少影評人說《赤壁》的劉備缺乏王者之風，但他在電影對赤壁之戰的貢獻，卻要比小說大得多了，不但有部署地以假撤兵迷惑對手、有意識地以此激勵下屬的求戰意欲，還有膽量派軍直搗曹操的陸軍大本營，甚至讓這變成了真正的致勝關鍵。劉備以此為出發點謀劃三分天下，就算厚著臉皮強借荊州，才算是出師有名，不再是混水摸魚的小混混，更符合小說希望賦予他的仁者形象。

曹操與東吳名士確有神交

第七，《赤壁》的小喬獨訪曹營情節雖然極不合情理，但她在家向丈夫周瑜說：假如能和曹操把酒談心、不論政事，「應該很愉快」，卻是《三國演義》沒能表達到的精神。史上曹操文采風流，與子孫並稱「三祖陳王」，確是擁有這境界的高人來的。指導曹操發跡的其中一個貴人，就是江東老名士喬玄，歷史上的喬玄並非小喬的父親，不過反正《三國演義》這樣說，電影《赤壁》如此說自也無妨。於是小喬勾搭曹操，變成了家學淵源的世交拜候，忽然高尚了。在《三國演義》，以東吳首席謀士張昭為代表的所有建議投降的人，都被描繪為跳樑小丑，以反襯主戰派才是正義的朋友，這也是臉譜化處理。史上的曹操和東吳名士倒有神交，他曾專門派人把自己的作品送予張昭指正，當然這是為了統戰，但也不能抹殺曹操確有和名士把酒談心的癖好。《赤壁》的小喬夜訪曹操談論文藝江湖煮酒，其實是把江東、把東吳文人對曹操的某些仰慕，合理地反映出來，甚至周瑜私下也不見得不欣賞曹操。有了這神交元素，故事發展才能突破黑白對立的層次，到達「對酒當歌、人生幾何」的境界。

假如我們把電影劇本和原著小說並列，逐一品味上述修改的用心，可證明吳宇森不同近年的張藝謀，不是大而無當的。可惜《赤壁》主劇本畢竟太「轟動」了，致令上述頗有心思的小修改得不到觀眾重視，誠屬可惜。

小資訊

延伸影劇

　　《赤壁》（中國／2008）
　　《三國演義》[電視劇]（中國／2010）

延伸閱讀

　　《赤壁之戰實況：真正歷史戰役的書》（薑天鵬／長歌出版社／1973）
　　《三國大外交》（張程／重慶出版社／2007）
　　Three Kingdoms and Chinese Culture (Kimberly Besio and Constantine Tung Eds/ State University of New York Press/ 2007)

時代　約公元227年（三國時代）
地域　中國—蜀漢
製作　香港／2008／102分鐘
導演　李仁港
編劇　李仁港／劉浩良／馮志強
演員　劉德華／洪金寶／Maggie Q／吳建豪等

三國之見龍卸甲

Three Kingdoms
Resurrection of the Dragon

三國之見龍卸甲

沒有英雄的年代：讓四川地方神話回覆國際人間道

　　吳宇森的豪華製作《赤壁》和《赤壁2：決戰天下》上映前後，差不多同期出現的李仁港作品《三國之見龍卸甲》，彷彿淪為小本製作的小巫。筆者讀書時，玩票於《東亞歷史研究期刊》寫過歷史論文，研究蜀漢的形象如何由一個混亂的地方小朝廷，逐步被後人加工浪漫化為英雄的天堂，因此，和三國相關的書籍、遊戲，著實碰過不少，也對西方的三國觀略有涉獵。不少評論認為《見龍卸甲》的改動偏離歷史，對細節掌握欠仔細，其實，單以改編劇情的人物刻劃（而不是枝節補遺）而論，這個「小巫」雖然不能取悅三國迷，乃至敢於憑空杜撰一個曹操孫女都督「曹嬰」出場，還大膽讓混血兒Maggie Q飾演，筆者卻認為它比「大巫」《赤壁》更有戲味。這戲味，不同同樣以趙雲（「燎原火」）為主角的陳某漫畫《火鳳燎原》的精彩情節，而在於電影處處表達大時代的蒼涼唏噓。這是這份唏噓，讓電影符合國際口味。

由一段不起眼情節發揮的創意與漏洞

　　由於劉德華飾演趙雲，令觀眾入場前就認定這是英雄電影。其實恰恰相反，找來李仁港寫的電影同名小說一看，不少原著《三國演義》沒有的韻味，特別是在去英雄化的人物刻劃方面，紛紛躍然紙上。《見龍卸甲》這電影和小說，都改編自《三國演義》毫不起眼的第92回，背景大概是公元227年（即趙雲死前兩年），講述蜀漢元老趙雲堅持當先鋒伐魏，斬殺西涼大將韓德父子，從中加入大量倒敘，縮影整個三國時代的唏噓。這份唏噓，讓《見龍卸甲》沒有像《赤壁》系列那樣塑造英雄，反而有還原英雄人性面的客觀效果。悲劇英雄的人性面，正正是西方文學比中國文學盛產的品種，想不到李仁港的三國，卻和國際接軌了。

　　當然，我們可以從電影找到不少和歷史不符的漏洞──不是刻意改編的情節，而是和常識不符的漏洞，諸如服飾、稱呼等。例如結幕（編按：事物的結局或高潮）時，魏國將領死前大喊「大魏國萬歲」，蜀漢將領大喊「大蜀國萬歲」，這對自視為大漢正塑的蜀漢政權來說，政治極不正確。又如趙雲對曹操的孫女曹嬰說：「丞相用兵你豈能盡知」，這裡的「丞相」，自然是自家朝廷的諸葛亮，英文字幕卻翻譯成「你和你祖父差得遠了」，以為「丞相」指的是曹操。再如電影講述劉備傳令五虎大將出兵時，公開稱呼他們的軍隊為什麼「關家軍」、「張家軍」，這種京劇臉譜式呼喊，來得更突兀：要是劉備身為國主，承認公有軍隊是將軍私家，君臣之間，就快面臨位置重組了。

還原為人的小國行政人員諸葛亮

　　但上述種種，無礙電影成功的立體人物刻畫，成功的並非在於主角趙雲本身的刻劃，而首先在於千百年來成了智慧象徵的諸葛亮。相信一眾三國電腦遊戲玩家，都不會忘記早期光榮公司（Koei）出品的《三國志》系列，一般將諸葛亮智力定於滿分100；加了天書，就達100以上。《見龍卸甲》卻借（杜撰角色）叛徒羅平安的口，批評諸葛亮年年北伐前都洋洋灑灑、說一大堆天命正統仁義什麼的道德文章，卻次次無功而還，白白勞師動眾；又通過趙雲部將，控訴諸葛亮用兵從來不顧人死活，居然以犧牲趙雲作誘敵之計，暗示其並非仁義智勇之人；最後，電影更諷刺孔明一系列「錦囊妙計」一概失敗，被魏軍打得全軍覆沒。

　　這結局和原著自然不符，趙雲也沒有於是役戰死，但上述評價，特別是可能出自蜀軍自己人的評價，並非不符史實。事實上，諸葛亮的長處，從來在於建立典章制度，不在財政（他曾佔領城池而居然不懂怎樣收稅），也不在軍事，他更似一個優秀的小國行政人員，卻經常搞越級指揮，亂派錦囊，成了後世不少統帥的壞榜樣——柏楊的《中國人史綱》曾記載宋代「帶汁諸葛亮」的故事，深深反映了歷史的荒謬其實源自歷史的真實。

帶汁諸葛亮

南宋京洛招撫使郭倪敬仰孔明、自稱「臥龍」，也在打仗時「運用」諸葛兵法，但是能力不足、屢戰屢敗，戰敗以後還在人前哭泣，所以被人譏為「帶汁諸葛亮」，汁指的是眼淚。

「羅平安」：讓諸葛亮走下神壇的歷史學家

從民國章太炎開始，近百年有不少學者要為諸葛亮翻案，除了指出上述弱項，也發掘了他在蜀漢朝廷隻手遮天「黑箱作業」的獨裁，以及以「親疏有別」原則排除異己的陰險。事實上，蜀漢連年北伐，勞民傷財，為什麼？官方的說詞三國迷一定懂，但無論大道理如何，我們也不能否定內裡也許有通過戰爭鞏固諸葛亮位置、架空後主劉禪的含義，《見龍卸甲》的孔明也如此自白：只是為了「尋找昔日的感覺」，才製造戰爭，起碼就不是那麼冠冕堂皇。他如此行為，不可能沒有激起下屬不滿；其實並不糊塗而裝糊塗的後主，也不可能沒有不滿；從前在天府之國富裕慣了的四川士兵，更不可能沒有厭戰意識，不過在諸葛亮嚴密控制下，不可能公開兵變而已。

此外，歷史的諸葛亮用人亦有私心。他處決丟失街亭的親信將領馬謖，被嘉許為大局為重的「揮淚斬馬謖」，但明顯是為自己的責任解脫；他的失算犧牲了在魏國當內應的孟達，這是蜀漢北伐戰役失敗的一大關鍵；他在劉備死後，處決經濟專家兼西川名士彭羕、誣陷職位高於趙雲的大將魏延「腦後有反骨」，都是莫須有兼有公報私仇之嫌。至於諸葛亮信任的接班人，包括在《出師表》欽點後主「必

須」使用的「賢人」蔣琬、費禕，都是特區小朝廷林瑞麟一類唯唯諾諾的公務員，穩健有餘，也許配當一個名士，而不可能被依靠來開拓創業。換句話說，只要這些人掌權，蜀漢上下就沒有人可以超越當年的孔明的羽扇綸巾神話，就會不斷慨嘆近今不如昔，「孔明尚在就好了」，諸葛亮的光環，就得以延續下去。這樣的作風，不可能沒有下屬將領非議，儘管在崇尚法家管治的諸葛亮治國下，他們也許只能「腹誹」。洪金寶飾演的《見龍卸甲》杜撰人物羅平安，除了肩負了「二五仔」的角色使命，也負責反映蜀漢內部的「倒諸葛」情緒，這是近年三國電影甚少刻劃的，如此勇氣，值得肯定。

非科班的龐統vs.教條主義的孔明

在《見龍卸甲》原著小說，李洋港安排羅平安先擔任蜀漢副軍事龐統的侍從，這是讓龐統和諸葛亮對照的神來之筆，可惜，電影沒有兼顧這段插敘，教人惋惜。首次讀《三國演義》時，筆者就越讀越懷疑：諸葛亮東一個錦囊、西一個錦囊的作風，「算無遺策」，怎可能在現實世界出現？無論是多麼嚴謹的精算師，就是運用賽局理論（Game Theory）反覆計算，都不可能什麼都預見。這除了因為在前全球化時代有訊息阻隔，更因為現實世界充滿不可測性，蝴蝶效應的道理，上知天文下知地理的孔明就是在古時，也應該略知一二。

與諸葛亮的（自我包裝）別號「臥龍」齊名的「鳳雛先生」龐統，就走截然不同的實幹路線。他強調自己雖然學富五車，強項卻是「不拘一格、隨機應變」，算也懶得算，只會主動製造混沌、打破別人的部署，因勢利導，從中取利。假如孔明像科班出身，處處強調理論基礎、時間表和路線圖，龐統更像街頭打拼出來、無師自通的古惑

仔，擅長使用「混沌理論」，厭棄種種方方條條的公式。龐統這樣作
風找工作，自然是容易失敗的，劉備、孫權都有階級歧視，認為這種
作風不及孔明那麼神。結果，雖然他最後還是為劉備所用，但上述背
景，已埋下龐統潛意識對孔明的牴觸情緒。臥龍、鳳雛如此階級分
野，在《三國演義》原著還不十分顯明，但經過李仁港電影小說加
工，則變得赤裸裸。不少讀者對龐統在《三國演義》的取蜀功勞不重
視，以為他主張劉備入蜀時，就立刻和當地諸侯劉璋硬拼，是不夠手
段；但在李仁港筆下，這卻成了龐統審時度勢的應變，目的是製造兩
劉互相猜忌，好讓劉備立下決心，以免大軍回到荊州，那樣龐統又要
繼續活在諸葛亮陰影之下——換句話說，劉備也被龐統玩弄於鼓掌之
上，這可是諸葛亮做不到的，他後來就勸阻不了劉備征吳。在這角度
而言，龐統的行為，才符合「軍師」之義。加上臥龍、鳳雛雖然號稱
齊名，龐統卻一直屈居下風，那種酸味，《見龍卸甲》也交待得比羅
貫中好，可惜電影沒有這一段。

假如趙雲真的戰死了⋯⋯

　　《見龍卸甲》無疑是以英雄的角度刻劃趙雲的，在電影同一去
英雄化的主軸鋪排下，就是老年英雄，也變得蒼涼起來。根據傳統觀
點，假如曹操真的有孫女繼承衣缽，全能的「曹嬰」足以取代了歷史
上的無能駙馬夏侯楙，在蜀漢立國十年後擊殺名將趙雲，把關羽之子
關興、張飛之子張苞統統殺掉，令蜀漢大將一律無後⋯⋯蜀漢似乎不
可能有力多撐四十年，魏國沒有理由不統一天下。其實，趙雲是否於
該役戰死也無關重要了，反正他的一生也差不多時候謝幕，在不少讀
者心中，「真正」的三國時代，其實隨著劉備死去就結束了，儘管那

年才是三國時代的正式開始。

可是，無論是歷史、還是在電影，蜀漢國力薄弱，兵微將寡，卻偏偏不亡，魏國偏偏不能迅速統一中國，就是因為在人的因素外，真正決定國家命脈的，還有地緣政治、經濟勢力、社會文化等宏觀因素。既然是這樣，趙雲就是一生不敗，也於事無補，註定只能當悲劇英雄了。其實電影還有一個潛臺詞：趙雲就是如此厲害，那又如何？什麼也改變不了的。他一生沒有打敗仗，卻「不敗而敗」，敗給人生的定律，那就是更高層面的悲劇，這在西方文學常見，《三國演義》就少有這樣人性的慨嘆了。

關羽原來是美國南軍李將軍：悲劇英雄被儒家化處理

說到《三國演義》，那是不是一本「好」的小說，其實也可以商榷。根據正史的原來設定，關羽、張飛等的一生不斷抗爭、不斷挑戰巨人，一概都是悲劇英雄，可以與美國南北戰爭期間南方「戰神」李將軍（Robert E. Lee）相提並論，李將軍是美國人至今尊崇的偶像，他的形象可參考美國電影《戰役風雲》（*Gods and Generals*）。甚至連劉備本人，剔除他水份甚重的「王叔」身分而論，同樣也可以說是挑戰建制的抗爭勇者，但在《三國演義》一類傳統中國文學當中，由於「儒家化」的硬處理、政治正確的需要、出師有名的包袱，他悲劇性的震撼往往被沖淡了，只剩下零碎偶像化的一面。劉、關、張固然變成儒家代言人，行事作風師承法家一脈的諸葛亮，也慘被「去法（家）化」處理，其實他的一生哪有忠孝、哪有情義可言？對此，研究東方文化的西方學者吉德煒（David Keightley）、Paul Ropp等的文章有詳細介紹，我們也可參考19世紀歷史學家卡萊

爾（Thomas Carlyle）關於英雄研究的經典作《論歷史上的英雄、英雄崇拜與英雄業績》（*On Heroes, Hero-Worship, and The Heroic in History*）。

所以說，《見龍卸甲》的中心思想是宿命的、反英雄的，訊息和主流三國電影都相反。可是觀眾看三國就是為了看英雄，正如我們不能期待吳宇森的電影沒有任何英雄本色。《見龍卸甲》得不到應有的口碑，《赤壁》的小喬「露半球」卻登上娛樂頭條，這反映了我們觀看歷史電影的品味，也反映了影評月旦歷史劇缺乏比較政治理論基礎的侷限。電影小說邀請一位我們毫不認識的外國貴族寫序，倒是首尾呼應，因為在西方觀眾眼中，肯定《見龍卸甲》比《赤壁》像一部人性化的電影，也較容易受落（編按：接受）。

小資訊

延伸影劇

《戰役風雲》（*Gods and Generals*）（美國／2003）
《赤壁》（上、下）（中國／2008-2009）

延伸閱讀

《英雄崇拜與文化形態》（金澤／商務印書局／1991）
Inventing the Romantic Kingdom in its Initial Stages: The Resurrection and Legitimization of the Shu Han Kingdom Before the Romance of the Three Kingdoms (Simon Shen/ Journal of East Asian History/ 2003/ P.25-42)
On Heroes, Hero-worship and the Heroic in History (Thomas Carlyle/ University of California Press/ c1990)
The Making of Robert E. Lee (Michael Fellman/ Random House/ 2000)

花木蘭
Mulan

時代	約公元4-5世紀（南北朝）	
地域	中國—北魏	
製作	中國／2009／88分鐘	
導演	馬楚成	
編劇	張挺／馬楚成	
演員	趙薇／陳坤／胡軍／房祖名等	

中國女兵vs.達荷美女兵：
當「女扮男裝」成了國際社會的百搭符號

　　花木蘭代父從軍的故事，拜中學課文《木蘭辭》所賜，所有港人都耳熟能詳。無論是迪士尼動畫電影《花木蘭》，還是真人版講述木蘭女兒身早為同胞所知的電影《花木蘭》，都沒有超越那首敘事辭的侷限，因為原著已符合最理想的改編原則：無論是古今中外的左中右立場，從一句輕飄飄的「女扮男裝」，都能從中找出自己需要的象徵和價值。這才是「花木蘭」的真正神話。

越來越模糊的木蘭「正史」

　　誰是花木蘭？她生長在什麼年代？現實歷史有沒有這樣的人？《木蘭辭》究竟要表達什麼中心思想？不用說西方劇本的二次創作，單論中國學者對上述問題不休止的考究，已令人眼花目眩。根據傳統

說法，既然《木蘭辭》大概創作於南北朝，又提及「可汗大點兵」，木蘭自然生在有由異族管治、有「可汗」存在的北方，一般相信是北魏太武帝年代，當時南方管治的是漢人朝代，更北的對手蠻族則是比北魏鮮卑族更落後的柔然部落，這關係有點像後來北宋、遼國、金國之間的三國志。這樣的背景，賦予了木蘭一定草莽性，假定了她生存的地方民風強悍，才有代父從軍的基本個人能力。

　　但後來史家出現新說法，認為上述提及的「可汗」並非真的可汗，只是作者為了模糊時代背景而這樣提，其實木蘭應是隋唐之際的民間英雄，領導漢人草莽，抗擊入侵的突厥云云。這樣的設定，又將花木蘭從番邦外族變成漢人民族英雄，和穆桂英、梁紅玉等屬於同類。近年，湖北社科院副院長劉玉堂教授則考究出，木蘭應該姓朱，乃西漢時代武漢人，並有多般文獻記載佐證；假如屬實，迪士尼電影《花木蘭》以所謂「白匈奴」為木蘭的戰爭對手，竟然是歪打正著。這類考證，並非毫無意義的，因為木蘭的生活時代背景，決定了她「代父從軍」的行為究竟是常態、還是非常態（不好說變態）。假如她在西漢武帝獨尊儒術前代父從軍，也許後世較難從純孝道的角度演繹她的義舉；假如木蘭生長在尚武的北魏，甚至並非漢人，則女兵在當時算不上絕無僅有，其獨特性也會大為降低。

《臥虎藏龍》玉嬌龍：家庭主義？個人主義？

　　然而，正因為木蘭正史模糊，她的象徵性才方便各方使用。首先，「代父從軍」之所以成為教科書常客，自然是基於儒家的孝順觀念，「阿爺無大兒，木蘭無長兄」，這樣一個女兒家就去出征，孝得很孝得很。對美國新保守主義陣營而言，這同樣符合他們提倡的家庭

主義：相信木蘭出征後，她的老父老母大姊幼弟的關係更融洽和諧，家庭的互助社會功能更能彰顯，所以木蘭也得到西方家庭教育工作者的青睞。

有趣的是，對保守陣營的對手自由主義者而言，花木蘭的故事，同樣可以為他們代言。代父從軍可以是孝道，但換角度說，也可以是一種顛覆，反映木蘭有個人主義傾向。假如她的把戲被揭發，實在可大可小，算得上欺君，那時就是不滅門，家人也得集體發配邊疆；反之，假如只是老父一人上戰場，風險還在可控制範圍內。根據上述邏輯，木蘭情願個人冒險，而不顧家人後果，自然是輕視集體主義的表現。此外，從木蘭「昨夜見軍帖」的能讀能寫，可見她是個女知識分子，這無論在中國什麼朝代，都是鳳毛麟角——這樣的菁英，更不可能不知道女扮男裝的風險。當自由主義者要找出中國歷史上的對口單位，木蘭和《臥虎藏龍》任性獨行的玉嬌龍一樣，同樣榜上有名。

川島芳子和江青的木蘭情結：平等主義？封建主義？

在另一辯論場，有人說，花木蘭是中國落實男女平等的先驅。她能在戰友跟前十二年不露底，本來就不可能，因此電影《花木蘭》特別以「同胞串謀論」解畫（編按：解釋），掩護他的包括兒時玩伴，也包括追求她的將軍。但就是這樣，木蘭沒有被識破依然難以解釋，可能背後還有其他故事，要不是她滿足了軍中缺乏女性的同性戀傾向，就是有相當男性化的一面，或是當上主帥的情婦。但無論如何，木蘭最後功名利祿滾滾而來，足以說明女性的能力並不比男性差——印象中，這正是中學教科書的標準答案，令她當之無愧地成了

中國女權解放先驅。當我們在往後說到川島芳子和江青的故事，你會發現，她們都有一定的花木蘭情結，都愛女扮男裝，然後享受權力的快感。

但假如我們幻想自己身在文革，硬要從反封建角度對花木蘭加以批判，就會發現她衣錦還鄉後「當窗理雲鬢，對鏡貼花黃」，然後向舊戰友宣示自己忠於家庭、忠於老父，有了戰功成就，卻無擔向朝廷表露身分當個女將軍，明顯是「革命」思想並不徹底，只是為了妥協才參軍的動搖份子。結果，按上述演繹，她的故事核實了中國女性和塔利班（Taliban）治下的阿富汗女性一樣，不能堂堂正正做人，算不上「進步」。這樣，花木蘭就繼續是封建奴隸了，根本沒有革命性可言。對上述兩極觀點如何選取，就看主觀意願而已。

「龍的傳婦人」：尚武主義？和平主義？

《木蘭辭》有一句「木蘭不用尚書郎」，似乎說明木蘭無意功名，也不願繼續打仗。「脫我戰時袍，著我舊時裳」，又是隱喻她還是喜歡舊日的平淡生活，不會在家緬懷戰爭立功的英雄／英雌日子。因此，按傳統說法，木蘭應是一個愛好和平的賢妻良母式好女人，並非先天的女戰士。但一個熟悉「東市買駿馬，西市買鞍韉，南市買轡頭，北市買長鞭」軍備行情的良家婦女，一個女流之輩在「將軍百戰死，壯士十年歸」氣氛中成為不死的歸客，起碼不可能不懂武功。雖然歷史沒有交代，我們有理由相信木蘭在家時以俠女自居，大概也比家中的父母姊弟都有武功，否則如何參軍？為回應上述質疑，趙薇演繹的花木蘭，就是偷練武功、私學陣法的女孩，但論本性，依然是這樣的人。

然而，根據迪士尼電影《花木蘭》的說法，木蘭在戰爭期間表現亢奮，還以在西方人眼中象徵戰爭的「木須龍」（Mushu）為鎮家寵物（「dragon」無論多可愛都是邪惡象徵），說什麼「希望在下個軍功留下我的名字」。這固然可解釋為她女扮男裝的必要掩飾，但也可見她並非對武力深惡痛絕。究竟她從軍的心情有沒有大開殺戒、衝破道德規範的快感？似乎不可能沒有，否則根本殺不了敵，也根本不可能想到功名，何況敵人還是勇悍的蠻族。在西方筆下，木蘭的尚武本能，就發揮得更暢快，這還得拜美籍華裔女作家湯婷婷（Maxine Hong Kingston）的著作《女戰士》（*The Woman Warrior: Memoirs of a Girlhood Among Ghosts*）所賜。到最後，為和平而戰爭、為戰爭而和平，從來都是一線之差。

西非達荷美女兵的野蠻形象

　　談到西方眼中的女兵形象，並非全然是浪漫化的、平權的，其實西方各國盛行女性參軍的歷史並不長，此前提起「女兵」，直覺的聯想往往不是進步，而是野蠻。其中最著名的例子，就是來自西非封建王國達荷美（Dahomey）的「達荷美女兵團」（Dahomey Amazons）。相信一般讀者不會熟悉達荷美這個國家，其實它就是今日西非國家貝南的前身。貝南位於迦納和多哥中間，那兩個國家都曾打入世界盃決賽週，應有一定的香港通識知名度。其實達荷美的知名度在西方甚高，因為達荷美王國曾是西非最強大的封建王國之一，也是最晚被西方征服的傳統國家之一。法國佔領達荷美的過程並不輕鬆，巴黎政府為爭取國民支持，千方百計將達荷美形象妖魔化，雖說這個國家的道德水平也頗有可議之處。

達荷美之所以被形容為邪惡原始王國，首先在於它的國名：建立在名叫「達」的敵對部落領袖屍體的肚子上的國度，立國歷史充滿血腥。史上迦納原稱「黃金海岸」，科特迪瓦原稱「象牙海岸」（編按：科特迪瓦是中港使用的音譯，臺灣的通稱仍然是意譯的「象牙海岸」），位處同一地段、屬於同一系列的達荷美原稱更糟糕，名叫「奴隸海岸」，因為達荷美國王的致富手段，就是把鄰近敵對部落的黑人活捉，然後把他們賣給歐洲人，難怪這國家在當地也不大受歡迎。達荷美王喜歡捉人，除了為經濟效益，也為了當地活人祭祀的傳統。據達荷美正史所載，王室往往在慶典動輒殺千人，以致西方奴隸入口國一度寫信給達荷美國王請願，要求達荷美不要「浪費資源」。由於西非其他部落的成年男性不少被達荷美抓去當奴隸，當地的兵源不能依靠外來人口，唯有開拓女兵為兵種，並賦予女兵相同於男性的社會地位，這在非洲並不常見。在法國征服達荷美期間，達荷美女兵團戰鬥得最為狂熱，甚至曾有一位女兵用自己的尖牙咬死一名法國軍官，這事自然又被法國媒體渲染為達荷美未開化、邪惡的又一證明。這段歷史並非很遙遠，達荷美王國正式亡於1900年，最後一名女兵甚至活到1978年。西方筆下的異族女兵形象，原來並非以花木蘭為標準，而是以達荷美女兵團為標準的。花木蘭通常被西方浪漫化處理，因為她只是個人行為。假如中國古代出現一整團女兵，她們在今日西方世界被如何處理，就相當有看頭了。

香港中樂團也推出親子劇《木蘭傳說》

　　無論如何，除了卡通和電影對花木蘭的故事隨便重構，連香港中樂團也曾舉辦了三場《木蘭傳說》演奏會，開宗明義以「親子」為

主題，加插針對兒童的劇情，並由古天農的中英劇團負責戲劇部份，可見「花木蘭」這符號是如何方便使用。而主辦單位為求改變中樂在香港藝術界的邊緣生態，套用林尚義的足球評述術語，算得上「扭盡六壬」。演奏會在流行選段以外，主曲目是琵琶協奏曲《花木蘭》，連接選斷的簡單「故事」，就是以花木蘭傳說借題發揮，講述一名學校霸王式小學男生屢靠旁門左道贏得乒乓球比賽，直到敗給女扮男裝的女同學，才發憤從祖父處學得「木蘭從軍十八式」乒乓祕笈，從而發現孝道的可貴，云云。

　　為了「用好」木蘭的象徵，中樂團不斷加插男扮女、女扮男的情節，逗小孩子發笑之餘，也算是回應了木蘭是否女權份子的近代論爭。正如前述，因為一般讀者相信木蘭不但有武功、而且還是高手，中樂團才選擇她的故事，來引出一段「武學祕笈」情節來。如何在堅持傳統價值的前提下，普及非流行藝術，一直是文化界的兩難。花木蘭除了貢獻了題材予東方電影與西方卡通，也啟迪了中樂的重生，如此百搭功能，堪稱功德無量。

花木蘭的改編

從《木蘭辭》以來，木蘭的故事在舞臺劇、歌劇／音樂劇、電視劇、繪本、小說等各種媒材被改編過無數次。以大銀幕來說，1927 年的默片《木蘭從軍》、1964 年的黃梅調音樂電影《花木蘭》、1998 年迪士尼的動畫電影《花木蘭》（Mulan），以及本文所寫 2009 年趙薇主演的《花木蘭》都是有名的作品。最新的一部改編則是 2020 年的迪士尼真人電影《花木蘭》，由劉亦菲、甄子丹、鞏俐、李連杰等人主演。

小資訊

延伸影劇

　　《木蘭傳說》[中樂戲劇]（香港／ 2008）
　　《花木蘭》（*Mulan*）（美國／ 1998）

延伸閱讀

　　《木蘭從軍》（馬少波／上雜出版社／ 1953）
　　The Woman Warrior: Memoirs of a Girlhood Among Ghosts (Maxine Hong Kingston/ Vintage Books/ 1975)
　　Woman Warrior (Corie Brown and Laura Shapiro/ Newsweek/ 8 June 1998/ P.64-66)
　　Amazons of Black Sparta: The Women Worriers of Dahomey (Stanley B. Alpern/ New York University Press/ 1999)

時代	1905年（清代）
地域	香港
製作	香港／2009／139分鐘
導演	陳德森
編劇	秦天南／阮世生／郭俊立
演員	王學圻／梁家輝／胡軍／王柏傑／謝霆鋒等

十
月
圍
城

從晚清暗殺故事，重溫香港涉外關係史

憑電影鋪天蓋地的宣傳判斷，原以為《十月圍城》是一齣歷史電影，沒有想過它的武打場面比想像中多得多，歷史背景只是襯托。縱使如此，它呈現的1905年香港面貌和原建築群，在今天講求保育和集體回憶的大環境中，還是讓人格外親切。更重要的是電影難得表達了香港對中國大勢的重要性，並回顧了香港涉外關係歷史眾多不為新一代熟悉的細節，在同類電影中不可多得，值得加以書寫。

真正的臥虎藏龍：各國勢力雲集晚清香港

什麼是「香港涉外關係史」？《基本法》規定，由於香港特區沒有國防、外交權，但同時擁有高度自治權，在國際金融、經貿、文化等非主權議題高度自主，香港特區和外國勢力在上述層面的交往，就是「涉外關係」（external relations）。其實在香港特區成立以

前，香港涉外關係早已蓬勃，因為香港一直享有國際社會的「次主權」（sub-sovereignty）身分，雖然港英政府也沒有國防、外交權，但各國勢力早就雲集香港。香港的地理位置，也先天性能夠以大東亞鄰近地區為其「腹地」（hinterland），對此日本漢學家濱下武志（Takeshi Hamashita）一些突破民族國家為單位的學術著作，有非主流的細緻分析。今天愛國人士說起民主化時，往往不是從民主理論角度質疑選舉，而是以「外國勢力論」，解釋香港為什麼不能有普選。雖然我們不接受濫用外國勢力論，但卻不能否認香港以往是國際共管的政治基地，只是不相信支持一般民主的港人背後有什麼外國勢力罷了。

像《十月圍城》，表面上只是在九龍城寨駐紮的清廷軍隊和以孫中山為首的海外革命黨兩派對陣。但其他盤踞香港的國際勢力，也在有意無意間若隱若現。例如港英殖民政府的港督〔那一任應是猶太外交官彌敦爵士（Sir Matthew Nathan）〕吩咐華人總警司「不要干涉華人內鬥」，無疑已有了「不保護孫中山」的取態，畢竟當時南中國地區與長江流域早已成了英國勢力範圍，滿清延續下去，符合部份保守英國外交人員「穩定壓倒一切」的指導思想，忽然亂起來，法國、日本等卻可能乘虛而入。孫中山公然到香港匯合革命黨商議起事前，早就和美國、日本關係密切，這又讓清廷投鼠忌器，不知道他背後得到的支持究竟有多具體，還是只有水份。「1905」這年份，又是日俄戰爭結束之年，由於日本獲勝，中國各地維新呼聲高昂，香港亦冒起眾多日本粉絲，孫中山本人就是特級親日派。你中有我、我中有你，正是香港國際地位獨特之處，這傳統亦延伸到1949年後，香港繼續作為國共兩黨鬥爭的中介基地，是為黑中有白、白中有黑的「太極外交」。

香港作為革命／顛覆基地的光榮歷史

假如觀眾問「孫中山為什麼要在香港策劃起義」這問題，答案涉及了香港另一傳統國際定位，就是作為顛覆中國（或「促使中國進步」）的革命基地。早在19世紀中葉，幾乎顛覆滿清的太平天國領導層不少和香港關係千絲萬縷，例如後期主政的洪秀全族弟「干王」洪仁玕，就是在香港接受西化教育的新式知識分子。到了辛亥革命前的一系列革命活動，革命者不少以香港為後勤基地，接受《十月圍城》李玉堂一類富商的祕密捐助；除了孫中山，早期民國領袖如伍廷芳、唐紹儀等，都可算作香港人，操地道廣東話，在民國立國初年，廣東話甚至幾乎被通過成為「國語」。國共內戰期間，共產黨人也是以香港為生命線，用共產黨的術語，香港「為黨作出了重大貢獻」。

這些傳統，並沒有隨著民國建立或共和國建立而消失。恰恰相反，如此功能還是繼往開來。六四事件後，民運人士也是以香港為中轉站，通過包括外國和黑道等種種勢力的周旋、保護，成功逃到海外，這些已被正式文獻證實。由於各方勢力都希望在勢危時，保留這樣一個出氣口，香港從來是中外在野人士集結的地方，也是各國野心家集結的地方。這也解釋了何以中央至今還對香港放不下心，儘管這答案教人無奈。

奇人異士・過客・「港版伊拉克長老」

由於香港有內外各方力量集結的傳統，香港近代史出現的奇人異士特別多，完全不能與香港的面積和本土人口成正比。單是在民國

時代，齊集香港的下野軍閥、總理、內閣成員、國會議員，足以組成完整的國家政府。港英殖民政府不敢重用他們，他們也不甘於這樣過一生，但捲土重來總是遙遙無期，於是，他們懷有異能的部屬，在香港反正沒有用武之地，就經常行俠仗義／招搖生事，流傳了不少生活瑣事於民間。其中不少過氣政客在香港虎落平陽，例如孫中山的對頭廣東軍閥陳炯明下臺後，在香港搞起「聯省自治運動」，成效微忽，死時家徒四壁。我每年掃墓時，總看見桂系軍閥、前廣西省政府主席黃旭初之墓（其實也就是哥連臣角靈堂一小格），他旁邊的一格是家人認識的先人，逝者如斯夫，就此而已。中共建國後，落難香港的前軍閥、幫會首領、企業大亨又是多不勝數，既有西北馬家軍後人經營飯店，又有幫會龍頭潦倒而終。

《十月圍城》的一堆異人，自然不屬於地道香港。像那位因抗命追擊八國聯軍而被清廷追捕、淪為戲班班主的滿清將軍，或那位因為愛情淪落為丐的武林高手（黎明的中華英雄造型實在叫人難受），都是以香港作為政治或心靈的逃避，從來沒有想過以香港為家，看待香港的過客心態，和上面談及的那些歷史名人並沒有不同。他們和孫中山產生關聯，一來因為李玉堂一類地方實力人物，承擔了類似海珊（Saddam Hussein）倒臺後伊拉克穆斯林長老會一類角色，負責當外來統治者（港英政府）和本土地下勢力之間的橋樑。二來孫中山本人也和地下勢力關係密切，這我們會再述。香港蓬勃發展，很靠在不同時代吸納了國家級菁英，不像今天，在「優才計畫」以外，來港新移民不可能保持當時素質，再希望依靠「國援」見識奇人異事，幾不可能了。

優才計畫

全名「優秀人才入境計畫」，是香港政府推出的配額移民計畫，目的是吸引來自外地的優秀人才至港定居，以提升香港的競爭力。

滿清忠臣應是保守主義者

《十月圍城》最教人留下深刻印象的人物卻不是這些異人，而是那位以九龍城寨為大本營的清廷將軍閻孝國。他出場時，形象是一名對朝廷愚忠的武夫，但後來他和投身革命黨的前老師、《中國日報》社長陳少白有一段對話，交代了他堅持暗殺孫中山的原因：原來此人並非只懂忠於朝廷，而是不相信那些只會誇誇其談的革命黨人懂得治理國家，擔心革命一旦成功，無論同志努不努力，中國只會比滿清統治時更混亂。換句話說，這位將軍可以算作是一位講求穩定和諧、主張循序漸進改革的「保守主義者」，而不單是一個滿清忠臣。不少支持清末立憲運動、反對激烈變革、尊重傳統價值的知識分子，也可以算是當時的保守主義者，說他們為了個人名位，那是冤枉了他們。甚至一些在民國時支持袁世凱洪憲帝制的人，像意想不到地名列「籌安六君子」的國學大師及西學引進先驅嚴復，也可歸於同列，大概不是為了個人榮辱來投機的。

上述理論基礎，構成了近年學界重新評價晚清歷史的風潮。雖然我們的教科書強調晚清是如何腐敗、革命是如何順應民心，但我們不得不客觀承認滿清在八國聯軍一役後大幅改革，1901-1911年被一些學者認為是「中國史上最民主的時刻」。假如正式的君主立憲制能

在中國萌芽，滿清管治維持下去，革命黨被撲滅，中國富強會否早日完成？梁啟超就做過不少這樣的預言，甚至寫過文章預測百年後上海舉辦世界博覽會的盛況。事實上，革命黨的治國紀錄確實糟糕，由孫中山至他的其他黨政大員大都缺乏管治經驗，與袁世凱的老練不可同日而語，這是否再次證明了革命黨只懂破壞、不懂建設的先天毛病？假如是的話，作為保守主義者的閻孝國，就顯得有一定洞察時代的遠見。

1905年的「國父」：真偶像？假英雄？

說到底，《十月圍城》和正史相比最可商榷之處，正是支撐全電影的關鍵假設：孫中山在全國和香港華人社會（起碼是進步華人社會）深孚眾望，被廣泛看作無可取代的革命領袖，所以那麼多和他素未謀面的熱血青年、江湖草莽，才願意為他（而不是革命）出死力。今天，我們以為有了國父出山，信眾為他死節乃理所當然。其實，在1905年，孫中山固然不是「國父」，魅力也沒有達到那種偶像程度，歷史更沒有出現大清敢在大英殖民地策劃的大追捕，一切都是虛構。只是孫中山是國共未來統一的最後備用工具，神話是必須維持的，否則不但《十月圍城》拍不成，兩岸統一恐怕也統不成了。

觀乎歷史，孫中山的威望在他死後要比生前高，在海外要比國內高，在極少數留學生群中要比在絕大多數人心目中要高，都是客觀事實。他得以成為「國父」，一來源自國民黨統治民國的政治需要，二來源自共產黨建國後的統戰需要，其實他在世時口碑頗有爭議，人民一度稱之為只懂吹水的「孫大炮」。他年輕時，在香港被稱為「四大寇」之一，另外一「寇」正是《十月圍城》的革命輿論機器《中國

日報》社長陳少白，又有一寇尤烈，是特區前女高官尤曾嘉麗的曾老爺。雖然「寇」只是戲稱，但孫中山與真正的「寇」聯繫甚廣乃不爭事實，造型倒是跟一般套版搞事份子相若。

孫中山本人就是暗殺專家

　　既然孫中山江湖味特濃，他的好些作風也相當獨裁，喜歡用黑幫的非常手段，更與多宗涉及派系鬥爭的暗殺案有關。他的親信陳其美就是暗殺專家，甚至近年有史家提出，孫中山才是國民黨祕書長宋教仁遇刺的最大得益者，因為宋的崛起和他的政黨政治主張影響了孫中山的領袖權威，並懷疑陳其美——而不是教科書暗示的背負罵名多年的袁世凱——才是真正兇手。此外，孫中山也喜歡部屬的個人崇拜，規定中華革命黨成員對他打手印效忠，黃興就以這為藉口拒絕入黨。總之，在清末民初，輿論並沒有將他當作一股政治清流，反而不少人覺得他是依靠外國勢力、為求目標不擇手段的投機份子，反而民族主義情感濃烈、以「當代關羽」自居的北洋軍閥吳佩孚等傳統儒將的清譽，在當時一般平民百姓心目中，還要高得多。對解構孫中山神話，臺灣綠營獨派文膽黃文雄的《國父與阿Q》是有趣的閱讀，同一系列還包括為南京大屠殺翻案等「大不韙」作品，提供了另一面向，讓人了解我們的國父。

　　辛亥革命前後，孫中山主要在海外活動、籌款，和自導自演「倫敦蒙難記」一類宣傳劇目（他不斷在大清駐倫敦使館跟前挑釁性的巡邏，以圖「蒙難」，等待老師拯救），在國內基本上沒有什麼實力和影響力。他策劃的那些包括《十月圍城》背景在內的事變、起義，都只是隔靴搔癢，對滿清沒有什麼實質打擊，目的不過是利用同志的生

命，製造烈士，再宣傳革命和自己而已；而本片所謂「十三省代表」的代表性，也十分可疑。革命黨得以壯大，主要還是靠中國各省軍事學院內部傳播的新思想，這過程中，孫中山什麼力也沒有出，也出不了，出力的都是實力派。到了辛亥革命成功，他才急忙從海外回國，跟人「共商國事」，別人心裡不可能不冒出「抽水」（編按：佔便宜）的感嘆。假如《十月圍城》虛構的一役，已是孫中山策劃革命運動的代表作，這只反映了他在運動原來的位置很靠邊站。至於後來他源何得到革命最高領導地位，嗯，很敏感，那是需另案處理的問題了。

小資訊

延伸影劇

《投名狀》（*The Warlords*）（中國／2007）

《英雄本色》（*A Better Tomorrow*）（香港／1986）

延伸閱讀

《國父與阿 Q》（黃文雄／前衛／2001）

Kidnapped in London (Sun Yat-sen/ London China Society/ c1969)

Sun Yat-sen: The Man who Changed China (Stella Dong/ FormAsia/ 2004)

末代皇帝
The Last Emperor

時代	1906-1967年（清代─民國─中華人民共和國）
地域	中國─滿洲國
製作	義大利／1987／163分鐘
導演	Bernardo Bertolucci
編劇	Bernardo Bertolucci／Mark Peploe
演員	尊龍／Peter O'Toole／陳沖／鄔君梅等

末代皇帝溥儀

義大利大師只為塑造國際通用的「末代」形象

　　義大利導演貝托魯奇（Bernardo Bertolucci）執導的《末代皇帝》，是嘗試讓中國題材與國際口味交合的西方電影，拍攝於1987年，當年與李瀚祥導演的《火龍》鬧雙胞，但由於以「首部獲北京同意於紫禁城取景的電影」為招徠，風頭壓倒對手，成了轟動一時的話題作，在奧斯卡奪得多項大獎，中港坊間也掀起「溥儀熱」。我們研究為什麼西方觀眾鐘情這電影，就能發現「溥儀」這元素其實並非重點，真正的重點其實是「末代皇帝」。因此電影的視角，只在乎塑造西方想像中的任何一個末代皇帝，他可以是溥儀，也可以是隨便任何有頭銜的人。由於這形象必須衍生予其他末代皇帝，在熟悉溥儀歷史的華人看來，電影情節難免有點不倫不類，而且失去了正牌溥儀的性格特色。

波場明燈：「末代皇帝」的各國案例

假如不算君主立憲那些虛君，以及非洲史瓦帝尼〔編按：舊譯名史瓦濟蘭，2018年時國王恩史瓦帝三世（Mswati III）宣布國名改為史瓦帝尼〕國王等極個別例子，封建帝制在今天已變成世界文化遺產，西方人顯著無聊，就會懷緬這些不再有獨裁殺傷力的老古董。各國皇室、王室被推翻後的下場，一直是西方上流社會的話題甜點，畢竟不少上流社會人物，多少有昔日皇家血統流傳。以電影拍攝背景的八十年代而言，「末代皇帝」剛新鮮出爐了不少，包括在1979年被推翻的美國親密戰友伊朗沙皇巴勒維（Shah Mohammad Reza Pahlavi）、1974年被推翻的美國親密戰友衣索比亞皇帝塞拉西（Emperor Haile Selassie I）、1973年被推翻的美國親密戰友阿富汗國王查希爾沙（Mohammed Zahir Shah）和又一美國親密戰友希臘國王康士坦丁二世（King Constantine II）等。他們都是西方社交場合熟悉的人物，下臺後，究竟是繼續揮霍、還是落難潦倒，昔日的朋友如何看他們，他們未來又有沒有復辟的可能，這些都能勾起大眾好奇。中國末代皇帝，自也屬於同類。

但溥儀畢竟多了一個賣點：真正的落難潦倒。原來，只要在被推翻時保住性命，一般西方熟悉的昔日貴族多少都能成功外逃、保持門面風光，例如希臘廢王、好些印度土邦公主，下臺後比從前更活躍社交舞會，很懂得利用舊日的身分尋找新資源。此外，末代王室也並非毫無政治潛能與利用價值，例如阿富汗廢王在下臺三十年後，以接近九十高齡，居然被美國送回後塔利班時代的阿富汗擔任精神領袖；保加利亞的廢王西美昂二世（King Simeon II）更傳奇，被廢數十年

後回國參加選舉，成功當選民選總理。因此，尋找「真正」潦倒的末代皇帝，而又沒有被即時處死的，其實並不容易。溥儀卻是其一。

什麼是末代皇帝「應有」的悲劇形象？

表面上，溥儀的一生合乎所有對傳奇人物的需求：三上三落，和各國強權都有聯繫，又一度成為囚犯、一切財產被充公，屬典型的悲劇結局。為了進一步加強悲劇效果，《末代皇帝》電影班子認為上述故事不夠「悲壯」，認為必須對溥儀的一生進行再加工。於是，貝托魯奇強調他有所作為、充滿男子氣概，從而襯托出他最終被迫接受中共「改造」的痛苦，斷定他是忍辱負重、委曲求全、像三國蜀漢後主劉禪那樣渡過餘生。此外，電影又把他諸如學習外語、對科技好奇等現代性無限放大，讓他不像是一個生活在古代的人，以免當代觀眾不能代入──這正是西方電影對少年達賴喇嘛的慣常藝術加工，好欲蓋彌彰地介紹他已是現代文明領袖。

與此同時，中國的傳統形象，自然是電影的重要賣點，因此電影必須通過封建中國和今日中國的對照，加強滄海桑田的感慨。溥儀又被相中，當作傳統中國文化的代言人，所以他身旁必須有中國古董和書畫，又需要在老年時對小孩贈送中國傳統玩意：皇家蟋蟀。根據上述公式，我們也可以把伊朗廢皇後裔或印度廢土王後裔放進裡面，只要換了環境、換了服飾，對西方觀眾而言，釋出的效果，也大同小異。

期望落差：溥儀「棄水走旱」之謎與陰柔的一生

　　可惜，溥儀偏偏不是那樣的人。根據他的自傳《我的前半生》，和近年幾乎他身邊所有人都有出版的回憶錄，溥儀雖然年少時有心回天，但一生都無力殺賊。他從小缺乏自信，無論做什麼事，都沒有應有的帝王氣概。這部份源自他的先天性格，以及被過度照顧的皇家生活：溥儀的成長期雖然處於民國時代，滿清已被推翻，但根據袁世凱逼宮時簽訂的遜清保護協議，紫禁城還屬於愛新覺羅家族私產，他的密室皇帝生活，除了無權無勢，單就生活作息而言，其實和前任真正皇帝沒有兩樣。相關心理刻劃，在電影就顯得缺乏。何況根據各方回憶，溥儀一生都被極嚴重的性問題困擾，成了他喜怒無常、自信不足的最大源頭。究竟他的病因是純粹的性無能（他的堂妹毓嶦對此十分肯定），還是他其實是一名同性戀者（有道他的蘇格蘭啟蒙老師莊士頓是同性戀者、有太監孫耀回憶說他「棄水路走旱路」在宮中人所共知），這成了近代史家最愛爭論的「課題」之一。這兩者有時也是互為因果的：不少皇帝年少時尚未發育，就在太監慫恿下極度縱慾，迅速變成永久性的性無能，繼而只好男色，這類悲劇在中外歷史多的是。

　　無論如何，電影中溥儀和異性在床上激鬥的場面，肯定從未在紫禁城或滿洲國皇宮上演。有一幕他剪下滿洲傳統辮子後，長髮飄揚得極其陽剛，這氣魄也肯定從未在溥儀身上出現，只屬於現實世界飾演溥儀的尊龍。此外，電影堆砌的富現代氣息的溥儀形象，也不大符合史實：溥儀雖然活在20世紀，但基本上是一個古人，很娘娘腔的古人，知識貧乏得可憐。他在北京期間，天天被遜清官員欺騙，凡是有

來訪者說一番古代才出現的話，說自己有奇謀妙計可以復國，他都會隨便給予從皇宮寶庫變賣的經費。到後來，他被日本拿去當傀儡，寄人籬下，還夢想可以建立嫡系軍隊，完全缺乏國際常識，反映他根本生活在皇阿瑪、皇額娘的年代，對現代社會無足夠了解。這樣的形象，更接近那些溫室長大的富豪第二代，而不像一個有主見、有所為、符合西方口味的末代英雄。

溥儀作為「愛國者」的真正忠誠所在

不過電影拿捏不精準的根本，還不是形象問題或性問題，而是溥儀的身分問題。終溥儀一生，無論當皇帝也好、當「共和國公民」也好，哪怕一度被中共宣傳為「史上最幸福的末代皇帝」，刻意拿他與南唐李後主、明代崇禎皇帝等相提並論，他的身分認同，都不能完全與中國王朝劃上等號。他的真正忠誠所在，似乎並不在「中華民族」，自然也沒有當漢奸的資格。他的效忠對象只是「滿洲列祖列宗」，基於這樣的信念、這樣的忠誠，他才要不斷嚷著復國，才認為他建立的滿洲國哪怕是傀儡國家，也算是對滿人同胞和祖宗的交代。當溥儀的親弟弟溥傑娶了一個日本妻子嵯峨浩，他敏感得幾乎要斷絕兄弟關係，可見他對純種滿人有相當堅持，這堅持在自己性無能的前提下，自然更要強硬捍衛。對滿族有如此強的信念，自然不是完全出自個人主見，只因他從小到大都接受這樣的禁室教育，被遺老遺少包圍，也難有別的信念。

《末代皇帝》對滿洲民族主義完全不提，西方觀眾難以了解溥儀真正的鬱悶泉源，也難以深入了解滿漢之辨。到了溥儀被共產黨「改造」，為了符合中國對「中華民族由56個民族組成」的定義

和政策，溥儀以往犯的「罪」，自然要以中華民族為本位的角度判斷。中共也不希望洋人拍的電影再提起溥儀的非漢情結，於是，也就對溥儀被利用來代表封建中國欣然接受。儘管本片請了包括溥傑在內的溥儀家族成員擔任顧問，但他們為了避諉、自保（那時距離他們的惡夢文革才十年），也不會對溥儀的性生活或真正忠誠所在這類問題赤裸裸的披露。說到底，溥儀對滿洲國倒是「愛國」的，對中華民族則不像有什麼感情，他會因為慈禧太后的東陵被盜、老佛爺曝屍棺外而嚎啕大哭，卻沒有在在位時對中國人民苦難動什麼真感情。

網路世界的「滿洲國復國運動」

《末代皇帝》刻劃的並非真溥儀，只是一個帶有普世性的末代某人的形象符號而已。當然，不但義大利大導有其時代和地域侷限，中國大導的同類侷限更多：儘管關於溥儀的新材料近年汗牛充棟，但要把真正的溥儀還給世人，不但八十年代的貝托魯奇做不到，21世紀的中國導演也不可能做到。

近年網上出現了一個玩票性質的「滿洲國復國運動」、「民選滿洲國皇帝運動」，在網頁宣佈成立「滿洲國臨時政府」，把溥儀稱為「大行皇帝」，把東條英機稱為「日本友人」，還宣佈發行「護照」、「郵票」，好不「熱鬧」。據說最起始搞手（編按：策劃者、推手）就是幾個大學生，包括「當選」「皇帝」的那位「陛下」，就是來自香港大學的歷史系二年級學生（不知真偽）。根據「官方網頁」：

● 「2004年，在舊滿洲國遺睿鈕祜祿‧愍銝閣下領導下，滿洲國臨時政府在海外成立，矢志復國。國家實行民主君主立憲制度，奉愛新覺羅溥儀陛下為帝，年號復用宣統。」

● 「2008年，我國首次舉行皇帝選舉，選出愛新覺羅孝傑為帝，改元復光。同年，國家開始以反中共、消滅邪惡中共、建立民主滿洲及中國為國策。其後於復光三年，愛新覺羅孝傑未能履行皇帝職責，故被罷黜，後被封廢帝號。」

● 「2010年4月，國家舉行第三屆皇帝選舉，愛新覺羅崇基先生當選第三任皇帝，稱頤皇帝，改元昊德。」……

由於「第二任滿洲國皇帝」失蹤，而被「罷免」，這個「國家」展開了網上國民對「滿洲國皇帝」的「全民直選」。假如閣下希望加入這國家，一切是有價有市的，例如可以在網站購買他們的「護照」（不知道有沒有豁免特區護照簽證），也可以花數百美元買一個封爵。筆者曾打趣找助理聯絡他們，查詢如何購買他們的紀念品和郵票，居然真的有回覆，回覆是「全部售罄」。他們消費溥儀的方式和義大利大導一樣，而且更進一步，因為網路公民還可以直接參與「運動」。要是你也希望當滿洲國大臣的滋味，甚至要拉票競選當溥儀的接班人，接受群臣跪拜，可登陸以下網址：http://www.manchukuo.org，祝君好運。

小資訊

延伸影劇

　　《末代皇妃》[電視劇]（中國／ 2004）

　　《火龍》（香港／ 1986）

延伸閱讀

　　《我的前半生》（愛新覺羅溥儀／同心出版社／ c2007）

　　《末代皇帝溥儀與我》（李淑賢／京華出版社／ 2007）

　　《皇帝出獄：末代皇帝溥儀獲釋前後》（戴明久／解放軍出版社／ 1999）

　　《「滿洲國臨時政府」網頁》（http://www.manchukuo.org）

　　The Last Emperor of China: Prisoner of History (Anna Hestler/ Form Asia/ 2006)

川島芳子
The Last Princess
Of Manchuria

川島芳子

時代	1912-1948年（民國）
地域	[1]中國—滿洲國[2]日本
製作	香港／1992／96分鐘
導演	方令正
原著	《川島芳子：滿洲國妖艷》（李碧華／皇冠文學出版有限公司／1990）
編劇	李碧華
演員	梅豔芳／劉德華／謝賢／爾冬升等

港產歷史電影所不能承受的世界級奇女子

　　最近，好奇地讀過一本題為《川島芳子生死之謎新證》的書，作者李剛通過歷史考據、和據說來自相關當事人的第一手資料，推論著名滿洲國特務川島芳子並沒有如正史記載般在1948年被處決，而是通過頂包，以「方姥姥」之名，由從前受其恩惠的人保護，在長春平凡地多活了三十年，時而客居寺廟，居然連文革期間也沒有被揭發，直到1978年才過世。本書記載比一般野史可信，在日本史學界有一定轟動，要是所說屬實，川島芳子的一生就要奇上加奇；但就算一切只是捏造，芳子的傳奇性早已無庸置疑。中國、日本和香港都拍過她的傳奇故事，為溫故知新，筆者重溫了1990年由梅艷芳主演的港產片《川島芳子》，看過後，卻頗感失望。畢竟港產歷史電影有其先天缺憾，始終未能拿捏「傳奇」的分寸，對大時代背景也不太著墨，強項是說個人故事，結果白白讓歷史的奇女子，變成平凡不堪的港女。梅艷芳演出賣力，但略嫌平面，也未能完全帶

出芳子複雜的內心世界。著名女星狄娜女士辭世時，中港媒體均稱之為「奇女子」，但遇上歷史真正的奇女子，香港電影卻有點手足無措了。

川島芳子被中日兩國分別拋棄

電影《川島芳子》原來可以有一個絕佳的切入點，就是讓芳子問「我是誰？」這類問題，這才是她一生的悲劇所在。然而，電影對她的「滿洲情結」，一如《末代皇帝》對溥儀的身分認同問題一樣，並沒有意圖深入了解。芳子身為滿清肅親王的十四格格，和其他王族一樣，肩負整個滿洲民族的復國使命，要恢復的是滿清，而不是「漢清」。她身為日本浪人的養女，認為自己只是在利用日本、而不自覺自己才是被利用，結果被中國人當成「漢奸」。這是一個很吊詭的悲劇：她既然是滿人，自然不應被當作「漢奸」，頂多是「華奸」，但她服務的滿洲國也有不少國家承認，是否足以為「華奸」，其實也難說。她和李香蘭一樣，都是「滿洲國民族主義」代表人物，奉獻的對象，自然是以溥儀為元首的滿洲國。她在滿洲國掌管安國軍，被稱為「金壁輝司令」，「金」正是滿族老祖宗女真人的國號。

然而，這也不等於芳子的忠誠，只屬於區區傀儡滿洲國。從歷史文獻可見，芳子對日本、對中國，都不能說沒有感情，只是不被兩國人民認同而已。例如她把正牌日本人李香蘭視為親妹妹，一度以正宗日本人自居，最後因為捲入權力鬥爭，被日本軍國主義頭子東條英機變相軟禁，私自逃出東京，知道日本已拋棄了她、也再容不下她，才不得不在中國寄居，乃至束手就擒。她在戰爭後期，知道日本無勝

望，又開始私下放掉不少中國志士，有的也許真的如本片所言是為了愛情，更多卻明顯是政治計算，大概她已有「當回」中國人的打算。但中國戰爭法庭完全不理這些功勞，這對她而言，又是一種拋棄。中日兩國的多次拋棄、而不是電影婆婆媽媽的愛情，才是造就芳子悲劇的主因。

川島芳子：死刑・李香蘭和岡村寧次：上賓

以戲論戲，《川島芳子》結幕那場法庭戲，實在庸俗不堪。據梅艷芳本人生前所言，她參考了江青文革後被審時「什麼都不知道」的跋扈態度來演繹芳子，而編劇大概也需要這麼一場「審女王」，來推進全片的高潮。但真正的芳子受審時還算合作，對國民黨大特務戴笠幾乎坦誠招認一切；同期在戰後法庭以江青式態度回敬法官的，其實是汪精衛夫人陳璧君女士，她可比江青更跋扈。芳子在法庭是有理由覺得委屈的，特別是真正應對戰爭負責任的大有來頭的人，不少都能逃避審判。例如成為首席戰犯頂頭大熱門的日本侵華總司令岡村寧次不但沒有被當作戰犯，還被蔣介石多方保護，原來蔣對其軍事才華和反共心得十分佩服，在臺灣把他聘為高級軍事顧問，負責訓練「白團」，主持「軍事實踐研究院」，招募一批經驗豐富的前度侵華日軍，和從前的敵人並肩作戰，一起反共。對發動戰爭有直接責任的日本天皇裕仁，位置更是原封不動，責任也被輕輕帶過。唯獨川島芳子和她那無權無勢的「皇上」，和那堆更沒有實權的「大臣」，卻成為階下囚。

於是，她自然會不斷問：為什麼法律不給她公義，能證明自己是日本人、但所有中國人都當她是中國人的李香蘭卻得到公義，戰後

還能當上日本國會議員？為什麼蔣介石可以把侵華總司令奉為上賓，卻不能對別有懷抱的滿清格格網開一面，何況這位公主放過不少抗日義士，因此惹怒東條英機，而斷送了自己的退路？這些都是「為什麼殺一個人是犯罪、殺一萬人是戰爭英雄」一類的西方哲學問題。但通過港產片，觀眾不可能感受到川島芳子的宏大屈結，只能在個人層面像憐憫港女那樣，鑒賞她得不到「真愛」的空虛。

亂倫以外的浪人義父形象：是父非父

電影的芳子養父川島浪速君形象猥鎖，從品德到行為都是徹頭徹尾的反派，毫無深度，不但侵吞好友肅親王的財產，還強姦了少女芳子，這些都有歷史原型為本。但電影說芳子對浪速充滿怨恨，卻不符歷史事實；說浪速沒有為滿清復國大業盡力，那也不符事實。事實是，芳子的初夜斷送在義父手上後，雖然曾自殺抗議，但很快「想通了」，自動變成義父的長期情婦，沒有如電影那樣毆打義父洩憤，那在日本倫理，可是比亂倫更嚴重的大忌。

放開道德包袱，我們更能肯定浪速作為被肅親王賞識的浪人，確實下過功夫和本錢，訓練芳子為文武雙全的特務。全靠浪速穿針引線，芳子才能認識日本政界名流，並非如電影講述那樣讓身無長物就可以孤身闖天下。如此培訓，可是難度極高的「私立特務訓練課程」，完全不符合成本效益：試想還有誰有浪速私立學校那樣浪費資源，只培訓一個嬌生慣養的落難公主？對浪速而言，他最寶貴的資產，就是自己的社會資本，這一切都無私轉移給了芳子，要不是他視之己出，斷不會如此。芳子死後（或她的替身死後），浪速專門派人收回骨灰，放在家供奉；芳子的最後一信，也是寫給義父，除了希望

有奇蹟出現，也是向最親的人永別之意。這樣的感情，是極複雜的：
二人是父女、又是情人；是政治盟友、又互相利用；是亂倫、又不是
亂倫，就像許多人兄妹、姊妹、兄弟相稱，其實和情侶的界線早已模
糊。如此愛恨交纏，才是人生，比電影一面倒的「怨恨獸父」，立體
多了。

川島芳子×宋慶齡×江青×克魯普斯卡婭

其實，我們尊敬的孫中山和「國母」宋慶齡的結合，也頗有類
似影子。宋慶齡作為孫中山革命戰友宋嘉澍的女兒，21歲時出走日
本，當她心目中的偶像巨人孫中山的翻譯兼私人助理。對宋嘉澍而
言，這是他對革命的支持，也是把女兒託付予父執輩的信任，其實
就是讓女兒當孫中山是心照不宣的義父。想不到一年後，宋慶齡當
助理後一助再助，乾脆私奔，和年長27歲、尚有髮妻在堂的孫中山
結婚，宋嘉澍憤而和孫中山絕交，認為這是好友「淫人妻女」的獸
行。這事在民國政圈也廣受非議，儘管孫中山原來就不以碩德楷模
著稱。

宋慶齡以如此年輕、如此「非法」姿態嫁入領袖家門，卻不斷
以最高領袖夫人身分對政局說三道四，批評自稱孫中山接班人的蔣介
石「背叛革命」，也招徠頗多非議。後來江青橫空奪取尚有女紅軍
英雄賀子珍為合法妻子的毛澤東，再批鬥大批開國功臣，包括兩名
毛澤東欽定的接班人劉少奇和林彪，程式也類近。在民國時代，還
有人拿宋慶齡和差不多同期喪偶的蘇聯國父列寧遺孀克魯普斯卡婭
（Nadezhda Krupskaya）相提並論，後者也是由列寧助理「扶正」，
在丈夫死後，不斷批評自稱列寧接班人史達林（Joseph Stalin），最

後在七十大壽當日，被史達林送毒餅毒殺。宋慶齡的威望，在國民黨元老當中始終有限，就像中共老紅軍不會從心裡看得起江青，史達林那邊也是，他甚至乾脆稱克魯普斯卡婭為「梅毒老妓女」。深受中日兩國文化影響的孫中山，和川島浪速、毛澤東的品味也許異曲同工。而川島芳子雖說是職業特務，政治純潔性倒不一定比上述三位中蘇第一夫人差，皇室出身更要尊貴，喜歡鬥男人身旁的男人這毛病，也和三位差不多。總之，「政治式愛情」這類事情，結合了兩種變幻無常的東西，就沒有絕對的非黑即白。

下苦功的專業人士：東方女間諜王不能只靠裙帶

川島芳子在三十年代被西方媒體稱為「東方瑪塔・哈里（Mata Hari）」、日本媒體稱為「東方聖女貞德」，自有其過人之處，不會是一朵單純的交際花。但電影的芳子，只靠誘惑了一名高級日本軍官（應是滿洲國最高軍政顧問多田駿，電影的宇野駿吉原型）就扶搖直上，除了成功把溥儀那位無性無愛、寄託只剩下吸鴉片煙的形式主義皇后婉容俘虜到滿洲，就沒有立下什麼大功。這樣的水平，有什麼傳奇？其實真正的芳子文武雙全，在學時不斷曠課，卻懂得中、日、英、法、俄等多國外語，也能騎馬開槍跳舞畫畫帶軍作戰，能同時分別以男、女的身分迷惑對手蒐集情報，還懂得養猴子（這門學問殊不簡單），如此全能才女，堪稱專業人士。

瑪塔 · 哈里（1876-1917）

荷蘭人，本名瑪格麗莎 · 赫特雷達 · 澤萊（Margaretha Geertruida Zelle），是活躍在 20 世紀初的交際花。一戰以前，她是以舞蹈家的身分在交際圈著名；一戰期間，瑪塔 · 哈里和多國的軍官政要、社會名流都有所往來。傳言，以及她自己的宣稱，都說她是歐洲多國的間諜，利用自己的情人身分竊取各方情報。1917 年 10 月 15 日，瑪塔 · 哈里在巴黎以德國間諜罪被槍斃。日後，她的間諜形象也進入了西方文化，成為一種典型。

芳子最厲害的，還是她的本能。她的任性不斷惹怒日本當權派，但依然能在中國呼風喚雨／招搖撞騙，沒有隨著單一靠山的倒下或生疑，而斷送自己的畢生事業。例如她早在三十年代初期就被滿洲國的關東軍拋棄，回日本卻找到新靠山，再回中國又重逢「乾爹」；她老早開罪了實力派東條英機，還能依靠昔日和王室合照一類道具，不斷勒索中國名流，維持在天津東興樓特務中心的門面生活。不知情的人，感受不到她已失勢，只感到她延綿不絕的氣焰和威脅，不知道她不過是香港人說的所謂「菠蘿雞」（編按：專門佔別人便宜的人）。這份柔弱女性獨立生存的能力，和現代商界買空賣空的「老實商人」一樣，表面風光、暗裡垂淚，痛苦非常人所能理解，我們也不能從電影那位只配當傀儡的女子感受出來。結果，香港電影呈現出的川島芳子平凡不過，層次頂多恰如港人視野之「奇」所能了解之極限狄娜。對內地憤青而言，「川島芳子」就是等同於漢奸符號，此外什麼也沒有了，近年甚至有網路謠言炮製出一個名叫「川島志明」的芳子後人，在太平洋島國巴布亞紐幾內亞搞「滿獨」，明顯又是向古人「抽水」（編按：沾古人的光、炒作）。要是川島芳子真的沒有死於1948年，而是一直活下去，甚至活到能看見這齣電影，若不能一笑置之，就得被再次活活氣死了。

小資訊

延伸影劇

　　《風流女諜》（中國／ 1989）
　　《男裝麗人：川島芳子的一生》[電視劇]（日本／ 2008）

延伸閱讀

　　《川島芳子生死之謎新證》（李剛／吉林文史出版社／ 2009）
　　Princess Jin, The Joan of Arc of the Orient (Willa Lou Woods, World Publishing Company, 1937)
　　A History of the Japanese Secret Service (Richard Deacon, Berkley Publishing Company, 1986)

支那之夜
Shina no yoru

時代	1940年
地域	滿洲國
製作	滿洲國／1940／124分鐘
導演	伏水修（Osamu Fushimizu）
編劇	Hideo Oguni
演員	長谷川一夫／李香蘭／藤原鷄太

李香蘭的前半生：「偉大女外交家」的木人巷

　　今天已沒有多少人看戰前中國電影，其實內裡有不少寶庫，例如江青以藝名「藍蘋」主演的《自由神》究竟表現如何，就教人很好奇。同樣反映大時代的，還有當時就深受爭議的《支那之夜》，主演的是李香蘭和日本當紅男星長谷川一夫。筆者觀看《川島芳子》後，再尋找有沒有真心喜歡滿洲國的歷史人物，忍不住網上重溫了這齣1940年的經典。電影之所以受爭議，全因出品商「滿洲映畫」有明顯政治目的，希望在戰時通過電影歌頌中日「友好」。加上李香蘭一度被當成「文化漢奸」（儘管她是正牌日本人山口淑子），更令電影長存「辱華」烙印，以致電影的經典歌曲諸如〈蘇州夜曲〉、〈支那之夜〉等，多年前一度成為禁歌。但從今天角度看來，〈支那之夜〉是否算得上「辱華」大可爭議，當時批判者更意想不到的是李香蘭居然後來當上日本外交人員，做了好些科班出身的外交官做不了的任務，她的外交資本，正正來自這齣「辱華」電影。

道德水平超越《西貢小姐》、《蝴蝶夫人》

　　《支那之夜》的電影橋段大致是這樣的：李香蘭飾演的中國女子「桂蘭」在抗日戰爭中國破家亡，自此仇恨日本，但一位英俊的日本船員卻成了救美的英雄，對待她無微不至，經過重重心路歷程，特別是在病中被英雄刮了一巴掌讓她「清醒些」，她就由恨變愛，與英雄結婚，也對日本「友好」起來。上述情節在當時來看無疑政治不正確，因為中日屬於交戰雙方，就是美國在二戰期間也停播鼓吹美日友好的電影。其實，這樣的橋段老套不過，在近代任何戰爭（諸如美國南北戰爭、韓戰與越戰），都有無數同類故事發生過，也有無數劇本改編過。純商業掛帥的百老匯歌劇《西貢小姐》（*Miss Saigon*）也可以說很「辱越」，《西貢小姐》的原裝版本、講述美國軍官和日本藝妓同一故事的普契尼（Giacomo Puccini）歌劇《蝴蝶夫人》（*Madama Butterfly*），也可以說很「辱日」。相較下，《支那之夜》並沒有隱瞞戰爭毀了女主角一家，也沒有隱藏中國人強烈的反日情緒；最後女的投懷送抱，並非犯賤做慰安婦做上癮，而是因為日男（表面上）真心對她好。這位日男不像《西貢小姐》和《蝴蝶夫人》的美軍男主角那麼自私，戰後就不顧東方情人而去，返回美國另覓新歡；這滿洲電影也不像那些歌劇把藝妓、舞女借代為東方形象，挑選的女主角起碼賢良淑德。

　　那為什麼《支那之夜》反而被當作洪水猛獸？問題正是時人認為《支那之夜》的威脅性，不在於它宣傳日本侵略中國，而在宣傳日本要「和諧」中國。假如電影赤裸裸宣傳日本優越論，像納粹德國的種族主義宣傳電影那樣，那就沒有中國票房了，起碼希特勒（Adolf

Hitler）沒有拍一齣《耶路撒冷之夜》給猶太人看，頂多是拍一些宣傳片，向國外輿論交代。但《支那之夜》的受眾是中國人，鼓吹中日一家，除了日男對李香蘭那一巴掌，沒有侮辱中國的內容。這其實是在仿效美國，建構一個「日本大熔爐」理論：美國每增添一寸領土、或融和一個族群後，都會拍攝同類電影宣傳「和諧」，對墨西哥的拉丁裔人如是，對非洲裔黑人更如是，以示美國是一個跨種族國家。日本雖然排斥外來文化，但有意整合東亞文明，把日本變成比美國熔爐整合度更高的東亞聖殿，前提是這文明要由日本主導。這就是所謂「皇民化」（Kominka）運動的指導思想，運動在琉球（今日沖繩）、朝鮮、臺灣等地，還是取得一定成功的。

皇民化與「日本大熔爐」：21世紀東亞整合的先驅？

《西貢小姐》和《蝴蝶夫人》對東方文明不大尊重，但同時揭示了美國熔爐的偽善；《支那之夜》對中國較尊重，卻在宣傳日本熔爐的美善，於是，「問題」就出來了。其實，假如日本對待中國真的由「支那之夜精神」主導，也許很多華人都願意中日友好。他們抗拒的並非熔爐，而是日本的殘暴；討厭的並非「皇民化」的「化」，而是當「皇民」帶有的歧視性前設。但單就《支那之夜》表達的理念而言，那和今天中日韓經常宣傳的三國同源、東亞共同體構想不但沒有衝突，甚至可以說是21世紀東亞整合的先驅。要是東亞共同體在未來出現，李香蘭憑一部《支那之夜》、一曲〈夜來香〉，足以被列為先知供奉。

日本戰敗後，東亞整合短期內破產了，再提什麼「日本大熔爐」變成大逆不道，曾拍攝同類電影的中國籍女演員王麗娟、周曼

等，被法庭以漢奸罪審判。李香蘭也一度被審，被當作「文化漢奸」，後來因為證明自己是日本人而被釋放。但就算她不是日本人，她是不是漢奸，正如川島芳子是不是漢奸，也大有可議之處。筆者的博士論文老師Rana Mitter以研究滿洲歷史和民族主義為專長，他認為只有極少數人真的對那個「國家」有感情，但只是指中國居於東北的人而言。不但川島芳子一類滿族人對滿洲國有一定認同，不少日本人也專門移民東北，響應滿洲國政府建立「五族共和王道樂土」的號召，甘願放棄日本國籍，把自己的未來完全投放在滿洲國。他們對這「國家」是認真的，在計算以外，也有著一些感性的情懷。

李香蘭與川島芳子的「滿洲斷背姊妹情」？

李香蘭的山口家庭，就是典型把未來投放到滿洲的代表。她的祖父山口博自稱因為仰慕中國文化，舉家移民滿洲，當時不過是1906年，清朝依然存在，那時《十月圍城》的孫中山忙著策劃他的十月圍城（儘管這是虛構故事）。十多年後，山口淑子出身於奉系軍閥張作霖治下的滿洲撫順，可算是一個土生土長的滿洲人，假如滿洲國長存，她就是「indigenous Manchurian」（在地滿洲人、滿洲原住民）。滿洲國成立時，山口淑子11歲，兩年後，她認瀋陽銀行總裁漢人李際春為養父，得名李香蘭。後來，她憑參加類似《星光大道》的「滿洲國流行歌曲大賞賽」，得頭獎，進入娛樂圈。單看這履歷，我們不能說她代表日本，也不能說她代表中國。她代表的從來都是「滿洲國」，她的身分，確實是「滿洲國民族主義」的理想代言人。

這身分，和我們前一章談及的川島芳子出現了明顯交接，兩者都有一定非華、非日的滿洲情結。於是，在歷史安排下，李香蘭在滿

洲與川島芳子情同姊妹，可謂「滿洲姊妹花」；而且在姊妹以外，她們是否有其他關係，也未可知，予人無窮想像空間。起碼川島芳子的性取向就相當複雜，由於職業需要，一生閱男／閱女無數，常女扮男裝，李香蘭晚年回憶提及芳子時，也說得曖昧：「川島芳子也是我極為懷念的一個戰前好友。她長得很英俊，喜歡打扮成男人。她在天津有個酒館，周圍總有許多漂亮的女跟班。川島名字的芳子，同我名字的淑子讀音一樣，都叫Yoshiko。她一開始看到我就喜歡我。可她最後卻被送上了絞刑臺，我至今都感到難過……」一般女人以「她長得很英俊」、「周圍總有許多漂亮的女跟班」、「她一開始看到我就喜歡我」等形容另一個女人，多少都有斷背傾向，有時自己也不知道。

黑澤明的女主角・阿拉法特的女主播・聯合國外交官的家屬

　　李香蘭被中國法庭釋放後，反正再也沒有什麼滿洲國了，她的身分認同不得不重新調節，畢竟她比被處決的川島芳子幸運，雙親都是日本人，自然唯有「回到」從未定居過的「故國」日本，復名山口淑子。但這不代表她的滿洲情結消失了，也不代表《支那之夜》的歷史遠她而去。恰恰相反，李香蘭的下半生雖然繼續燦爛，但其實依然活在《支那之夜》的陰影之下。她回日本後選擇的路是非傳統的，既不像一般藝人，也不像一般有「漢奸」陰影的女人：先是繼續演藝生涯，再當名嘴、主持，最終加入政壇，從1974年起當選國會議員十多年，搖身一變成為職業政客。到了這時，她除了拍過《支那之夜》、《蘇州之夜》等一系列單有政治意識的滿洲國電影，也演出過《東遊記》一類傳統中國故事，《莎勇之鐘》一類臺灣原住民故事，以及日

本電影大師黑澤明的《醜聞》，整合東亞經驗之豐，在演員群中不作他／她人想。

在私人生活方面，李香蘭曾經滄海，戰時見慣世面，擇偶條件也講求國際視野：首任丈夫是美籍日裔雕刻家野口勇，在國際藝壇上有其一席之地；次任丈夫是外交官、曾擔任日本駐聯合國大使加瀨俊一祕書官的大鷹弘後，因此她改稱大鷹淑子，不過我們還是叫她李香蘭感覺親切。李香蘭當富士電視臺主播期間，曾以戰地記者自居，到過中東戰場，采訪過當時世界的頭號恐怖分子阿拉法特（Yasser Arafat）、當時世界的頭號人權鬥士曼德拉（Nelson Rolihlahla Mandela），也對北韓問題深有研究，涉獵比張翠容更廣。家學淵源，加上獨特經歷，令李香蘭在當議員以外，也當過參議院外務委員會委員長，本身也成了外交人員。

李香蘭從政的外交資本源自《支那之夜》

學者對李香蘭的「外交成就」注視有限，認定她只是女戲子，沒有多大作為，這是不公平的。由於她拍的《支那之夜》和她的滿洲情結，李香蘭並不被東亞鄰國視為純粹的日本人，她成為外交人員後，不但不再被視為辱華、辱亞的使者，連以反日著稱的北韓偉大領袖金日成也對她熱情招待（金正日對老演員有沒有興趣就不得而知），同樣反日的北京觀眾也對以《李香蘭》為名的歌舞劇大為讚賞，甚至為劇中的李香蘭逃過漢奸審判而歡呼。結果，李香蘭成了東北亞親善大使，效果有如以歌聲淡化德、法、英在一戰戰場戾氣的女高音（參見本系列第一冊《近距交戰》）。每次日本首相參拜靖國神社，中國媒體都會報導李香蘭以親身經歷反對，她確曾寫信給小泉純

一郎勸他不要再「傷害中國人民感情」，可見李香蘭闊別中國數十年，對中國官場語言的掌握，沒有絲毫退減。她從政壇退休後，和前首相村山富市一起管理「亞洲女性基金會」，以日本政府向慰安婦道歉、賠償為目標，也博得一些東亞掌聲。

當滿洲國煙消雲散，《支那之夜》缺乏了寄託忠誠度那個載體，李香蘭其實早就沒有了「家」，中國、日本都只是滿洲國的肉體部份軀殼，她的忠誠已平分給中日兩國。她自稱「中日精神混血兒」，說「日本是我的父親之國，中國是我的母親之國」，實在是最適合辦中日外交的人選，一時有捨我其誰之勢。在這前提下，再說《支那之夜》是辱華電影，顯得多餘；懷疑李香蘭會否背叛中日任何一方，其實也多餘了。

小資訊

延伸影劇

　　《蘇州之夜》（滿洲國／ 1941）

　　《李香蘭》[電視劇]（日本／ 2007）

延伸閱讀

　　《在中國的日子：李香蘭——我的半生》（山口淑子／百姓文化事業有限公司／ 1988）

　　《李香蘭自傳：戰爭、和平與歌》（山口淑子／東京新聞局出版社／ 1993）

　　The Making of Japanese Manchuria, 1904-1932 (Yoshihisa Tak Matsusaka./ Harvard University Press/ 2001)

南京！
City of Life and Death
南京！

時代	1937-1938年（民國）
地域	中國
製作	中國／2009／132分鐘
導演	陸川
編劇	陸川
演員	劉燁／高圓圓／中泉英雄／范偉等

為南京大屠殺電影加添國際視野：
日軍視角不是這樣的

　　南京大屠殺作為歷史史實，有沒有發生、日本是否應負全部責任，於筆者看來，這自然是毫無爭議的，相信也沒有哪個中國人會對此有不同意見。陸川導演的電影《南京！南京！》在內地引起廣泛爭議，落畫（編按：電影下片）良久也歷久不衰，爭議已上升至民族主義高度，卻是因為其他原因，例如有學者認為他以人性角度描繪日軍是扭曲歷史，也有憤青批評他於片末拍攝日軍祭祀是漢奸行為。這類觀點，我們也毋須重複，知道內地依然對南京大屠殺很敏感，乃至不希望發掘教科書以外的枝節歷史就是了。以2002年香港杜國威導演、葉童主演的同樣講述南京大屠殺的電影《五月八月》為例，雖然政治完全正確，但因為把南京大屠殺人數說成「三十萬」而不是「三十多萬」、「二萬起強姦案」寫成「二萬婦女被強姦」等「大」失誤，已被攻擊為「和日本右翼軍國主義者勾結」，陸川的下場已是很幸運的

了。值得注意的反而是《南京！南京！》能否真正反映它宣稱的日軍視角。單以拍攝技巧的視覺而言，日軍無疑是第一人稱的主角，但電影並沒有詳細介紹戰時日軍出現在中國的宏觀背景，也對當時的中、德、日三國互動有重構歷史的毛病。以戰略高度而言，真正的「日軍視角」，可不完全是那樣的，這成了這部藝術水平不俗的電影的白璧微瑕。

電影引導的「唐生智漢奸論」

電影開始，就以字幕交代了南京大屠殺的背景：日軍佔領上海後直逼國民政府首都南京，南京守將唐生智棄城逃走，此前卻聲稱與南京共存亡。唐曾下令破壞居民的渡江求生途徑，又不准居民出城，卻沒有做好撤退措施，最後只有自己隻身而逃，留下數十萬軍民成為無主孤魂被日軍凌辱，也就是暗示他要對南京大屠殺負主要責任。這樣的立論，問責之意雖然沒有明示，但在內地同一素材的電影而言，還是比較不尋常的。

電影上映後，不少評論進一步延伸了相關觀點。有的認為軍閥出身、當時擔任國民政府軍事參議院院長的唐生智別有用心，只是為了發戰爭財，以為日軍不會攻打南京，才自願留守，好混水摸魚。有的說迷信的唐生智曾求神問卦，以為日軍不來，才希望以留守地方重振自己的勢力。此外，更多翻案式評論把責任上移蔣介石，包括認為他為了面子，不願南京毫不抵抗就淪陷，才勉強做做樣子守一守，以致惹怒日軍。持這觀點的包括民國代總統李宗仁後來撰寫的回憶錄，他當時主張宣佈把南京列為不設防城市，令日軍受國際法約制，不致產生慘劇，臺灣李敖等名嘴也把李宗仁的觀點發揚光大。也有認為蔣

介石借抗日之名消除軍閥勢力，唐生智由於並非他的嫡系，於是被派來當替罪羊。

國共兩黨都不敢怪罪唐生智

假如《南京！南京！》以上述角度演繹日軍視角，那甫開始就有硬傷了。若說蔣介石借機消除異己，唐生智雖然一度為「湘系」的重要軍閥，但「湘系」本身就不是重要派系，不成氣候，何況在抗日戰爭前數年，唐已變成光棍司令，談不上有什麼實力。南京失守，蔣也沒敢向他怪罪，因為他心裡明白南京守無可守，早把軍政大員都撤退到武漢、重慶，不同法國首都巴黎淪陷時，整個政府幾乎都在首都，除了溜走而成了復國英雄的戴高樂（Charles de Gaulle）。唐生智久和蔣介石失和，後來投靠共產黨，做過中華人民共和國掛名的湖南省副主席，好歹算是一個領導人，他的弟弟唐生明也是中共地下黨員，因此中共輿論機器同樣也沒有對他苛責。若說唐生智別有用心，作為光桿司令的他也指揮不動部隊，只能做做抗戰的姿態；他撤防不力是事實，但有什麼私心，都是徒然。更陰謀論的甚至可以認為唐生智早已投共，執行共產黨「擴大戰爭消耗國民黨力量」的指示，才故意協助製造南京大屠殺，但這未免過份捕風捉影了。

其實，無論有沒有上述人為背景，大概也會出現南京大屠殺，因為日方有其「結構性原因」，卻沒有被理應反映日軍視角的《南京！南京！》交代。早在日本佔領上海時，慘烈的反日抗戰已開始，要說日軍被激怒，應是在那時，而不是被南京那些戰意成疑的國軍。正如電影所述，南京守軍雖然有巷戰的嘗試，但整體而言抵抗得十分窩囊，就是有先進的德國裝備，不少士兵也不敢正面迎擊日軍，這樣

的軍力，是不會激怒對手的。

疑似偽造《田中奏折》的背後：日本要完全吞併中國嗎？

關鍵其實是根據日軍老早訂下的作戰方案，攻佔上海後，戰事就應暫時告一段落，然後鞏固政權，消化華北，否則資源根本不能支持過份延長的補給線。日本就是在經營了多年的東北建立滿洲國政權，也談不上完全進行有效管治，何況華北？後來的史實也證明了戰略家常說的「帝國過份擴張」（imperial overreach），正是日本戰敗的主因，對此當時日軍總部人才濟濟，不會不知道，因此才不斷希望和蔣介石的重慶政府和談。假如日本不是那麼貪心，只是消化韓國、臺灣、滿洲國，乃至局部華北地區，有可能這些地區會像昔日的獨立國家琉球群島一樣，變成日本的一個省份。

以往我們的教科書對日本有野心消滅全中國、乃至稱霸世界一口咬定，證據就是日本首相田中義一在1927年上呈予日皇的《田中奏折》，上載「欲征服支那，必先征服滿蒙；欲征服世界，必先征服支那」的路線圖，相信不少朋友對這句金句還有印象。但連這個《田中奏折》，一直被日方強調是偽造，近年居然也被一些俄羅斯和內地史家證明是偽造的，目的只是挑起當時輿論的反日情緒，偽造者可能是國民政府的情報人員，也可能是蘇聯間諜，目的是把中日戰爭變成必然事實，好轉移蘇聯自身要承受的壓力。這類無頭公案，似乎不可能輕易了結，重要的是我們閱讀歷史並不知道日本全國都相信要稱霸世界，還是那只是「進攻為了防守」的策略。香港的通識課程調節了上述資料沒有，就不得而知了。

南京大屠殺也有「結構性原因」，馬尼拉大屠殺沒有？

　　然而，日軍原來的作戰攻略雖然可能沒有想過消化全「支那」，問題卻出在攻佔上海後的日軍身上。那時候，前線軍人「士氣」甚高，他們情願冒進衝到南京，而不考慮戰略層面的問題，也不接受總部的意見。日本國內軍國主義又越來越高漲，早在攻陷南京前，已多次舉行「祝捷慶典」。在這樣的內外壓力下，原計畫才被大幅度扭轉，總部個別有遠見的人，也沒能力制約前線軍人的「愛國」行為。由於日軍根本未建立起從本部、華北到南京的完善補給系統，要打下去，就只能就地取材，隨意殺戮、破壞地方，成了他們基本的為生之道。既然靠搶掠為生變成了必不可少的既定政策，軍紀自然敗壞，沒有多少糧餉在手的長官為了控制這些士兵的情緒，只能進一步縱容，大屠殺的基礎就出現了。這就像當年蒙古西征，根本沒有想過糧草的問題，就地取材早成了策略，表現自然極其殘酷。至於日本軍部個別人士原來並不希望如此殘暴，不但不可能力挽狂瀾，更不可能為中國人相信，就變得毫無意義了。

　　二戰期間，日軍在亞洲製造了多起大屠殺，跟南京大屠殺同樣慘絕人寰，但我們需要知道的是在西方歷史觀，證明日本殘暴的往往並非以南京大屠殺為例子，而是以1945年的馬尼拉大屠殺為例子。這是因為菲律賓馬尼拉大屠殺發生期間，日本一方面敗局已呈，再沒有實行恐怖震懾政策的需要，另一方面又未到補給斷絕的階段，類似上述「結構性原因」毫不存在，因此被西方視為最不能解釋的暴行。結果，在西方原來素有聲望的日本大將山下奉文，也因為對大屠殺有間接責任而被處死，相反眾多對南京大屠殺有間接責任的日

本軍官，卻都被軍事法庭網開一面。談起這些，甚為華人自然會感到不公平。

　　總之，深入中國，這是日軍的戰略性錯誤，一錯再錯，就不可能反回原有方略，只能假戲真做，在中國越陷越深。蔣介石「以空間換取時間」的策略倒是沒錯的，毛澤東「喪失土地越多越愛國」的說法，雖然犬儒，也是沒錯的。如此轉折，在日方而言是大失策，就完全沒有被《南京！南京！》交代了。這並非可有可無的歷史悲劇，因為我們不了解這轉折，就不能想像為什麼可能有個別忠於舊計畫的日軍（即「人性化」的那些），會像本片日軍主角「角川」那樣，對攻入南京有不同感受。

八國聯軍之役回顧：日軍原來以紀律嚴明著稱

　　值得一提的是，和我們長輩對南京大屠殺的集體回憶相反，在長輩的長輩心目中，百年前，日軍竟然以紀律嚴明見稱。此所以日本才可以在不懂侵略中國的同時，維持了大批親日支持者，包括孫中山，這些人自不能單以「漢奸」而論。以八國聯軍之役為例，表現最殘暴的是俄、德兩軍（俄國還不斷被認為是中國人民老朋友，被李鴻章寄予厚望），日軍和美軍則據報是最守紀律的「仁義之師」，不少華人都靠他們——而不是滿清政府——主持「公道」。要了解日軍軍紀如何「好」，我們可參考澳洲籍華人作家雪珥的作品《國運1909》。我們不妨引數段這本書的描述如下：

　　　　美國隨軍記者、《紐約時報》的奧斯卡（Oscar King Davis）
　　　　為著名的《哈潑斯週刊》（*Harper's Weekly*）詳細報道了各國軍

隊在京津地區的搶掠情況。他觀察到，俄、法軍軍紀極壞，到處燒殺搶掠，而日軍與美軍恪守紀律，其中，日軍的紀律更為嚴明。

美國公使康格（Edwin Hurd Conger）的夫人莎拉（Sarah Oike Conger）在其寫給美國親友的信中提到：中國商人帶著貨物回到北京時，先是悄悄溜進日本人的轄區，因為他們最信任日本人。

《中國與聯軍》（China and the Allies）一書作者、英國畫家、作家亨利（Henry Savage Landor）在現場觀察到：日本軍隊在搶劫時與西方列強毫不相同，顯得十分有文化、有內涵，他們在中國人的房子裡搜尋古瓷器，還聚在一起認真欣賞，即使不帶走，也輕輕放回原處。……

「王師」變「暴民」的「解釋」

這樣的紀律，當時的滿清軍隊本身就肯定做不到，簡直就是《史記》和《資治通鑑》記載的「仁義之師」。就是在甲午戰爭、日俄戰爭期間，日軍的表現，也同樣教洋人眼前一亮，基本上沒有集團式屠殺、搶掠的事情。甚至在臺灣人民心目中，哪怕是軍紀腐化後的日本佔領軍，依然要比在1945年日本投降後「劫收」臺灣的叫花子裝束的國民政府軍好得多，他們管理臺灣期間，也為臺灣社會帶來了井井有條的秩序。那為什麼後來出現南京大屠殺？據日軍侵華司令岡村寧次像一個歷史學家地「解釋」，那是因為二戰需要的兵源多了，不得不招募大量士兵，日軍唯有降低從前嚴格訓練的門檻，參軍的由良民變成一般平民，自然維持不了高檔次的武士道精神，唯有改以庸俗

的種族主義麻醉新人。雪珥則認為日本在崛起期間才需要國際輿論支持、需要「作秀」，到了南京大屠殺，已沒有了這需要，乃至原形畢露。

這些觀點，無論是邪非邪，也是沒有適當在《南京！南京！》反映出來。當然，戰爭總有一些士兵是清醒的，但沒有了大視野，那位角川君最後的自殺、與同胞的不同表現，乃至忽然冒出來的人本關懷，都和歷史格格不入。於是，不少評論批評日軍自殺的一幕來得突兀，這是因為沒有了宏觀背景之故。有了這些背景，我們才可以想像自殺的日軍可能是舊日軍紀律的支持者，也可以想像他是關心日本國際形象而痛心疾首。人本思想不是不可以解釋一切，但為什麼在特定的某一刻的某些人會有某種反應，就需要比較政治的觀點了。

一次大戰後，中德平輩論交

《南京！南京！》尚有另一個宏觀格局的粗疏，就是對國際形勢的掌握。電影憑我們今天的普通常識，假定了1937年的德日同盟牢不可破，讓觀眾以「德日乃一丘之貉」為所以然。事實卻恰恰相反，德國和日本正式結盟的《鋼鐵同盟》，要晚至1940年才正式簽定，這還是義大利墨索里尼（Benito Mussolini）大力促成的，希特勒倒有點不情不願；日本也是有了這憑藉，才敢在年多後偷襲珍珠港。在1936年12月，德日只簽署了雙邊《反共國際協定》，算是結了盟，但主要針對蘇聯，完全沒有對中國問題達成任何共識。自從日本佔領中國東北，德國官方政策是嚴守中立的，就是德日結盟後亦如是，強調德國不會壓迫中國。從文獻可見，希特勒與日本結盟後，反而私下看不起

日本，卻嚮往與中華民國共享東西世界秩序。

南京大屠殺發生時，中國和德國的關係要密切得多。由於德國在一次大戰戰敗，再沒有帝國主義包袱，中國整體普遍覺得和德國距離近了，德國也願意和中華民國簽署平等條約，令親德情緒在中國高層迅速蔓延。二戰前，德國遠東貿易的頭號夥伴一直是中國，而不是日本。蔣介石對德國和日本兩國軍隊的紀律和素質深深嘉許，北伐統一全國後，日本已成敵人，就大量依靠德國軍官訓練中國士兵，他的次子蔣緯國也被送到德國軍隊學習，希望依仗德國為中國軍隊現代化的後盾；他搞的「新生活運動」，也有參考德日兩國的整風。在日本眼中，德國表面上中立，並承認滿洲國政權，但實質上隨時有當中國後盾的危險。

中德同盟vs.德日同盟：希特勒更愛中國

不但蔣介石一度以親德著稱，納粹頭子希特勒對中國同樣是深有感情的。這感情部份源於他年輕時受過奧地利華僑的恩惠，部份源自他奇怪的世界觀：認為日耳曼民族的祖先可能在西藏（參見本系列第一冊《帝國毀滅》），還有部份源於他對《孫子兵法》的崇拜〔昔日德皇威廉二世（Wilhelm II）下臺後，是《孫子兵法》在德國的最主要推銷人員，令這本中國經典迷倒大批德國粉絲〕。南京大屠殺前兩年，希特勒剛大力支持中國運動員參加柏林奧運會，雖然中國隊表現不堪入目，但作為表演項目的武術代表卻出盡風頭，令希特勒大為歎服，大概以為中國軍隊個個都是武林高手，還贈送紀念軍刀，予中國武術代表留念。中日戰爭爆發前後，希特勒多次表示希望中日和好，甚至指示德國官員充當調停人。中德最終正式宣戰，要等到日本

偷襲珍珠港後，美國向日、德宣戰，深深倚賴美國的蔣介石，才逼不得已地對德宣戰。

在南京大屠殺前，堅決建議國民政府放棄留守以保存實力的，除了前文說過的李宗仁等人，還包括德國派到中國的首席軍事顧問法肯豪森上將（Alexander Ernst Alfred Hermann von Falkenhausen）。這些顧問在中日戰事早期，也參與了一些零星抗戰，中國軍隊得以抵抗，很大程度是拜德國裝備所賜。日軍為免引起友邦和內部尷尬，只得將德製坦克宣傳為「蘇製坦克」。法肯豪森此人稱得上是中國人民老朋友，他在1938年隨著德國召回對中國的正式支持而返國，臨行前，向蔣介石保證不向日本洩露中國任何軍事機密。後來他擔任納粹德國駐比利時長官，曾參與反希特勒的祕密活動，因而在戰後被軍事法庭判無罪釋放，得善終。南京大屠殺期間，除了《南京！南京！》正面講述的德國公司西門子商人拉貝（John Rabe）全力掩護中國難民、設立難民區，也有不少德國大使館的正式官員出面阻止日軍暴行，包括著名的德蘇雙重間諜佐爾格（Richard Sorge）。

再沒有南京大屠殺，希特勒功不可沒

根據中國官方歷史，乃至電影如《南京！南京！》，希特勒由於沒有對掩護中國難民的拉貝提供協助、按他建議干涉日軍暴行，並把拉貝電召回國，而把希特勒列為南京大屠殺幫凶之一，甚至斷章取義的說希特勒因為日本和英美作對，而說過喜歡日本人。這完全是混亂視聽。事實是，南京大屠殺發生時，德國大使館紀錄了翔實的第一手資料，一切資料都送回柏林總部。希特勒閱讀了資料後下令嚴格保密，確是沒有公開譴責日本。但期望他譴責日本是不切實際的，正如

英美也沒有譴責盟友蘇聯在卡廷（Katyn）大規模屠殺波蘭全國菁英的惡行。

　　但另一方面，希特勒卻立刻指示外長里賓特洛甫（Joachim von Ribbentrop）對日本政府提出正式照會，要日本注意南京大屠殺在國際社會產生的負面影響。希特勒的壓力，實在是令日軍後來收斂了屠殺的重要原因之一，功勞絕不應被中國人一筆抹煞。希特勒作為猶太人屠夫，自然不是基於人道主義干涉日本，但起碼他明確表示了態度，就是作為優生學理論釋法者的他，不會把中國人當作劣等民族看待。我們必須明白中德日和英美蘇關係的微妙互動，才明白何以日軍對拉貝還有幾分顧忌：顧忌的不是他的德國人身分，而是擔心德國會繼續支持中華民國。在國家層面的計算，從來和人性不人性的關係極其有限。

拉貝是英雄·「拉貝加強版」汪精衛就不是狗雄

　　談起拉貝，他設立的南京難民區成了戰火蹂躪下的小天堂，雖然還是逃不過日軍種種侵擾，但總算保護了一些百姓，當然值得歌頌，也值得由衷尊敬。但假如我們接受上述觀點，開始為拉貝樹碑立傳（他的日記面世不到十五年），我們就不得不問：為什麼他是英雄，某程度上可以作為「拉貝加強版」的汪精衛，卻成了官方版本的漢奸狗雄？汪精衛死後，他的妻子陳璧君受審，最有力的辯詞，就是說汪精衛一寸土地也沒有賣，反而是從日本人手上「光復」了包括南京在內的大片國土，維持了基本秩序，不但無過，還有大功於國人。對比起南京大屠殺後的那座死城，不過兩年多，汪精衛在同一地點恢復了一座首都規模的大城市，行使有效管治，雖然也是被日本控制，

但起碼壓制了不少無法無天的行為。相比起拉貝的無力感，汪精衛起碼強多了。

有批評說汪政權支持了日本繼續戰爭的大量物資，策反了大量國民軍隊，成了日本侵華的有力幫凶，這些自然是事實。但拉貝主動提供慰安婦的行為也是歷史事實，卻完全得到諒解，兩者的邏輯，縱不完全相同，也有一定可比性。此外，日治時代被吸納為地方官員的華人眾多，例如文革期間著名的農民副總理陳永貴，據說年輕時就曾擔任家鄉大寨所屬的昔陽縣的親日組織「興亞反共救國會」成員，他後來辯稱是為了「維持秩序」，也就是用意和汪精衛相同。汪精衛不同其他漢奸，他已經成功逃出國，不存在必須下海來自保的可能；他為官清廉，從沒有發國難財。說為了個人名位投靠日本，那對其他老牌漢奸什麼維新政府梁鴻志等可以如此說，對汪精衛是不適用的。假如《南京！南京！》的歷史緯度再延續兩年，我們應能發現導演的傾向性，會逐漸按捺不住為汪精衛翻案。在1938年打住，也是陸川的明智之舉。不過正因為電影聚焦一段那樣短的歷史，而有沒有其他交代，要反映戰時日軍的整齊全視角，就顯得有點力不從心。

小資訊

延伸影劇

《南京》（*Nanking*）[紀錄片]（美國／ 2007）

《五月八月》（香港／ 2002）

《南京 1937》（中國／ 1998）

延伸閱讀

《南京大屠殺史料集》（張憲文／江蘇人民出版社；鳳凰出版社／ 2006）

《國運 1909：清帝國的改革突圍》（雪珥／陝西師範大學出版社／ 2010）

《徹底驗證南京大屠殺》（東中野修道／展転社／ 1998）

The Politics of Nanjing: an Impartial Investigation (Kitamura Minoru/ University Press of America/ 2007)

They were in Nanjing: the Nanjing Massacre witnessed by American and British Nationals (Suping Lu/ Hong Kong University Press/ 2004)

風聲
The Message

時代	1942年（民國）
地域	中國─汪精衛國民政府
製作	中國／2009／132分鐘
導演	陳國富／高群書
原著	《風聲》（麥家／浙江文藝出版社／2009）
編劇	陳國富／張家魯
演員	周迅／李冰冰／張涵予／王志文／黃曉明／蘇有朋／英達

改頭換面的密室偵探四國志

　　有評論說，《風聲》是一部掛羊頭賣狗肉的《滿清十大酷刑》式電影，那個抗日戰爭的時代背景只是幌子，目的不過要拍攝虐待、裸露和血腥，讓「老虎凳」一類經典酷刑重見天日。對此，筆者是完全不贊同的。周迅、李冰冰固然不是翁虹，同樣截然不同的還有一點：改編自同名小說的《風聲》，其實是掛狗頭賣羊肉的政治歷史電影，罕有地縮影了當時的「國共日偽」四角關係。「四國志」的主角們，既可算是來自四個不同國家、也可算來自同一國，理應是可供無窮發揮的電影素材。但無論是藝術界還是學界，因為內容涉及不少敏感機密，對上述關係都予以冷處理，因此我們的史觀越發平面。

國共日偽的四角互動

　　《風聲》的背景設定為1942年的南京，汪精衛政權在慶祝

「三十週年國慶」，因為它自稱上溯至孫中山1912年的立國，乃孫中山的嫡系傳人。根據傳統史書，自然是汪政權的立場等同漢奸、漢奸利益又等同日本傀儡；而同樣根據正史，當時出現第二次國共合作，國共自然應站在同一陣線，對抗日偽同盟。但真正的事實，自然沒有那麼簡單：雖然汪精衛是日本扶植上臺的，但自命有風骨、自稱在曲線救國的他，經常在日本人跟前據理力爭，並非完全的傀儡，氣度甚至得到一些敵人敬重。日本內部也有支持和反對汪精衛的不同派系，有些對他極其禮遇，例如和他私交甚篤的文人首相近衛文麿、軍人影佐禎昭；有些則故意輕視，例如不少外交部與軍部人員都認為應直接與蔣介石的重慶政府和談，而繞過汪政權。甚至有傳聞說汪精衛死於日本，也不是自然死亡。對日本侵華各派系的合縱連橫，以及汪精衛如何在當中自處，一度成為汪精衛親信的國民政府外交官高宗武於1944年祕密撰寫的回憶錄，有相當寶貴的第一手資料敘述。

與此同時，日本當局自然知道汪政權不少官員都沒有和國民政府翻臉，暗中都在兩頭投資。東京對此不但裝作不知情，有時甚至利用這些人來傳遞不同訊息，就是發現若干投敵行為，有時也會彈性處理。由此可見，單是在日本侵略軍一方，與各方投日人員的關係已極其微妙，大家都在為自己留下退路的伏線，每人／每單位都在鋪排自己的後著。由於所有人都假定對手存在多重效忠，他們在非常時期既不會真心交朋友，也會避免徹底樹敵，永遠敵我難分，這就是大時代。《風聲》對這氣氛的把握，用內地術語來說，還是很「到位」的。

瘸腿「張司令」與龐炳勛：
「偽軍史」是研究抗戰一大盲點

至於依附汪精衛的所謂「偽軍」的組成，更是相當龐雜，其實他們也可以算是第五「國」，遊走於包括汪政權在內的各方。「偽軍」雖然被史家形容為烏合之眾，但其實不是毫無獨立作戰能力，例如好些華北小軍閥、國民黨地方軍官投靠汪政權，地位比《風聲》的吳大隊長更高，都是為了保存實力。代表人物包括戰初在「台兒莊大捷」一度成了「抗日英雄」的龐炳勛，和以反復無常著稱的「三姓家奴」小軍閥孫殿英、石友三等。這些人今天默默無聞，因為已被歷史一筆抹煞；就是有約略提及，都是以民族主義的角度加以聲討，對他們的獨立性鮮有研究。

但在當時非常年代，這些「偽軍」領袖，畢竟有一定號召力和實力。聲望頗高的「瘸腿將軍」龐炳勛最獨特，已成民族英雄的他基本上是被孫殿英算計，加上鴉片煙癮起，才不得已降汪（即其他人理解的降日），但降日後保持相當獨立性，甚至公然在公館接待蔣介石的重慶代表，成了溝通各方的避風港。戰後，他重歸蔣介石政權，參與國共內戰，也得以在臺灣開飯店善終，並沒有被清算漢奸的風潮打倒。《風聲》有一個使用拐杖的汪政權高層瘸腿將軍「張司令」走過場，即寵愛伶人的那位，就依稀有龐炳勛的影子。除個別例子外，日本人一般對「漢奸」政權的文官呼呼喝喝，但對這些投誠的實力派，在那個武力為先的年代，卻還是比較尊重的。就是在戰後，假如這些實力派還有軍隊可用，也不會被如何清算，像龐炳勛那樣，反而會成為國共兩黨爭相拉攏的對象。他們明知有如此後路，自然也不會落力

和任何一方打硬仗。於是，更增添他們的兩面三刀性。

第二次國共合作的背後，各懷鬼胎

　　再說理應處於同一陣線的國共兩黨，在抗爭期間更是不斷勾心
鬥角。中共的首要目的是自我壯大，毛澤東甚至曾「感謝」日本侵
略，共產黨敵後游擊隊表面上要打日軍，實際上卻負責建立革命根據
地，反而和日軍有多少默契。這些往事，在近年公開的史料開始得到
比較客觀的描述。共軍打過的最大抗日勝仗是百團大戰，負責指揮的
彭德懷元帥事後卻被批評為「暴露紅軍主力」，這甚至成了他在反右
以及文革被批鬥的「罪狀」之一。近年內地拍攝的電影慢慢把抗戰經
歷重新定調，把「共產黨領導」改為「國民黨領導、共產黨配合」，
間接承認了共產黨在抗日戰爭貢獻有限，雖然還不敢正視其扯國民黨
後腿的問題，但已是進步。至於作為抗戰主力的國民黨，戰時無疑角
色吃重，戰後卻出人意表地聘請了不少日本戰犯為顧問指導反共，教
人不得不懷疑這些日本軍官侵華時，究竟有多少早有內應。當然，講
述抗戰期間國共勾心鬥角、和日本藕斷絲連的素材還是敏感的，《風
聲》也沒有正面談政治，但已突破了黑白分明的抗戰圖譜。

　　既然講述中共利用抗日壯大實力還是禁忌，《風聲》的國共兩
黨地下人員，自然得被保留為國共合作代表人物。但過程中，雙方的
算計，同樣充份反映抗戰陣營內部的凶險，以及任何一方都可能隨時
變節的變數。最後，共黨女地下特工「老鬼」以死掩護國民黨地下抗
日組織領袖「老槍」，鬼終成鬼，槍還是槍，似是完美無瑕、雙劍合
璧的兩黨合作結局。其實，這已是偷偷修改了歷史：一般情況是國民
黨主力被日軍消耗，共黨游擊隊乘虛而入，以致後來一些國軍情願和

日軍保持聯繫，以保存實力。總之，國共日偽四方之間存在既合作、又鬥爭的複雜關係，中共可以和汪政權交友，日軍可以和國民政府地下組織有默契，中共和日軍的默契更是千古之謎。抗戰後錯殺了、滅口了多少雙面特工，也是一筆歷史糊塗帳。這是一部比《三國演義》更有戲味的四國志，只是因為事關民族大義，才沒有可能被戲劇化成演義。在藝術角度而言，倒是讀者的損失。

建國前的解放區同樣酷刑肆虐

　　幸好如此演義橋段，終於通過《風聲》的密室懸疑設計得到全面推展。以公開身分而言，這批有嫌疑反日的主角都來自汪精衛政權，但當中分別和國民政府、共產黨地下組織和日本各派系有不同程度的瓜葛。假如沒有《風聲》那個偏遠古堡式建築的密室場景，各人的內心世界，是不能表露無遺的。那些酷刑、折磨、心理戰，正是令四方身分陣陣剝落的中介體，正如《色，戒》的性，也是銜接漢奸和愛國者的中介橋樑，讓什麼是好、什麼是壞的基準，產生了模糊效果（參見本系列第二冊《色，戒》）。而且這些人的偽裝剝落了多少、原型隱藏了多少，同樣教觀眾充滿懸念，假如用數學公式計算，會發現裡面有極多不同可能的組合。

　　正如《色，戒》的性是必須的，《風聲》的酷刑也是必須的。針灸作為酷刑工具是否符合醫學常識、針灸師「六爺」能否肩負酷刑大師重責等枝節，自屬可以討論的小問題。但這些酷刑越殘酷，卻越是符合時代特色：就是不說什麼黑太陽731，其實1949年前的中共解放區，也充滿酷刑管治。由於政權未穩，也由於剛當權的農民有過度興奮的快感，當時解放區經常舉辦「整風」、「肅反」、「鎮反」等

大型「活動」，酷刑也用得特多，經常都是群眾集體以肢解形式處死受害人，殺自己人也殺得挺殘酷。在一些地方，甚至殺得沒有共產黨員敢當排長、連長，因為升官幾乎必被批鬥、必死，程度比受體制規範的國民黨瘋狂得多，有後來文革的影子。不過，又是被輕輕帶過了，要還原，可參考盧笛的作品《國共偽造的歷史》。

結合《霍桑探案》與《金田一》的密室機關

有了酷刑，還得有和日常生活不同的地理環境，於是，《風聲》有了密室。密室的設定，對中國歷史劇常客富有一定新鮮感，但對偵探小說迷而言，自然熟悉不過：年長的會想到老太婆偵探小說女王克莉絲蒂（Agatha Christie）的《一個都不留》（*Ten Little Indians*），那是一名法官在荒島上連殺九人後自殺的經典故事；相對年輕的會想到日本為金成陽三郎、天樹征丸的《金田一少年之事件簿》偵探漫畫橋段，幾乎每個故事都離不開密室，而且還加添了網際網路元素，例如安排一堆網友雲集古堡，再逐一死亡（《電腦山莊殺人事件》）。《風聲》的摩斯密碼解謎，也是上一代西方偵探小說的常見橋段，在網際網路時代，這就成了古董。偵探迷會對本片感到似曾相識，但相識歸相識，《風聲》利用密室反映政治多角關係，是值得肯定的品種創造。

提起同一時代背景的偵探小說，我們應略為介紹民國作家程小青的《霍桑探案》系列。系列寫作期間在抗戰前後，塑造了「東方福爾摩斯」霍桑偵探這個角色。霍桑探案論佈局是不及福爾摩斯的，但主角頗富時代意識，也加入了大俠江南燕一類傳統中國人物，以及當時遍及全國的幫會，說教內容自有不少，是難得的時代見證。中國改

革開放後，小說終於在內地重見天日。《風聲》就像是金田一的密室，放進了霍桑所屬的大時代，通過寥寥數人，縮影了大歷史，哪怕情節略嫌譁眾取寵，還是有驚喜。

小資訊

延伸影劇

　　《風聲傳奇》[電視劇]（中國／ 2010 ）

　　《色，戒》（香港／ 2008 ）

延伸閱讀

　　《偽軍：強權競逐下的卒子（1937-1949）》（劉熙明／稻鄉出版社／ 2002 ）

　　《日本特務在中國》（蕭宇／團結出版社／ 1995 ）

　　《國共偽造的歷史》（盧笛／明鏡出版社／ 2010 ）

　　《高宗武回憶錄》（高宗武／中國大百科全書出版社／ 2009 ）

葉
問

Ip Man

時代	約1930-1945年
地域	中國
製作	香港／2008／106分鐘
導演	葉偉信
原著	《葉問》（黃伊生／陳曉明／真源有限公司／2009）
編劇	黃子桓／陳大利
演員	甄子丹／任達華／熊黛林／池內博之等

葉
問

閱讀「詠春政治」，可讓英雄片更立體化

　　《葉問》是一部典型的武打英雄片，掀起的「葉問熱潮」，令片商、演員和葉家後人都驚喜不已，也令葉問成了港人引以自豪的新偶像。為什麼我們在現實社會找不到新偶像，也沒有人願意歌頌成龍，卻要從歷史去尋找、重構集體回憶，這本身已值得研究。葉問是今天二百萬門生弟子遍及全球的一代詠春宗師，又是華人傳奇李小龍的師傅，加上葉家後人曾直接對電影給予意見，令《葉問》無可避免地捲入現實社會，乃至現實政治。筆者寫過剖析葉問時代背景的評論後，認識了葉準師傅和他的兩位高徒盧師傅、彭師傅，除了承蒙他們客氣邀請筆者為其新書作序，也了解了更多第一人稱的葉問時代格局。這些資訊，對解構葉問現象十分重要。正視「詠春政治」的存在，不但不會影響葉問的形象，反而可以讓英雄片更立體化，我們需要有血有肉的偶像，而不愛黃飛鴻。

逃避日本還是逃避中共？葉問來港之謎

　　作為葉問傳人的葉準師傅在2010年已屆86高齡，卻同時有長者和青年的兩面。據他透露，葉問確是因為曾擔任國民黨政府的職位，擔心中共建國後清算而來港，而不是電影《葉問》暗示，直接因逃避抗日戰爭而到港定居，也不是《葉問2》交代的直接帶同妻子到香港。根據一些說法，葉問在戰時有擔任情報工作，雖然目標是抗日，但這樣的經歷，也許更讓後來的中共政權顧忌。葉準回憶說，某天中午，他和父親在廣州大同酒家飲茶，其後他為父親買了一張六時由廣州開往澳門的船票，葉問在澳門停留了大約一個月，就這樣轉到香港。其間，葉問與家人一直保持聯絡，葉問隻身來港，用意是先考察香港環境，以方便安排家人隨後來港定居，葉夫人完全知情，並非出現家庭問題。隨後，葉夫人、葉準師傅及葉問女兒於五十年代先後抵港，並領有第一代的香港居民身分證。雖然抵壘政策尚未展開，但香港不久開始管制邊境，葉夫人沒有再次來港，其後因病去世。葉準本人則於1962年重返香港。他強調葉問來港時身無分文，只是為了追求更理想的環境，對其他猜測，都表示不足道。對此，我們可交叉閱讀他的自述：

　　「我於稍後的7、8月再來香港，那時我已考上了大專，乘著尚未開課，便多來一遍。」葉準師傅記得，那次到來，葉問宗師已搬到飯店工會居住，並介紹梁相、駱耀給他認識。「我以為時間尚多，多留三兩天還是很充裕的；但老頭對我說：『帶老母及二妹來領取香港身分證』，我便回去了。」結果，葉問宗

師的髮妻張永成女士及二女隨即來港，並領有香港的第一代身
分證；葉準師傅回到佛山時已收到大專的通知，要提早開課，
那次他沒有來，只由二妹帶著母親來香港度過了四、五天。
「我的二妹準備嫁到香港，那次她帶老母來，跟著一起回去，
隨後再來港。豈料她來了香港後，由於1951年元旦開始，中港兩
地都實行邊境限制，住大陸的，不許出境，於是，老母在有生
之年也沒有機會再到香港。」（《葉問．詠春2》頁208、209）

抵壘政策

是港英政府針對來自中國大陸的偷渡者的政策，自 1974 年 11 月起實施。在此之
前，來自中國大陸的難民潮早已在 1950 年代開始，但仍在殖民地時期的港英政府對
這些非法入境的難民並沒有統一的政策，有時接受、發予身分證，有時大規模遣返。
抵壘政策確定以後，由中國大陸偷渡到香港市區即得到香港居民的身分。

電影顧問費之爭：葉問家庭兩房之謎

《葉問》上映後，有一名自稱葉問兒子的人經常向媒體爆料，
控訴哥哥葉準「侵吞」電影顧問費用，聲稱要追討自己「應得」的一
份，後來更鬧得因此企圖跳樓獲救，近乎以死相脅，也教人好奇究竟
葉家內部的關係如何。其實在《葉問》，葉準已經以兒童姿態登場，
他生於1924年，有一名同父同母兄弟出生，名叫葉正，生於1936年，
葉準強調二人「手足情深，互相敬重」。換句話說，其實《葉問》的
時代背景，已經有了葉正，不過他沒有被安排出鏡。至於向葉準索取
金錢的，原來屬於另一房，乃葉問的第三子葉少華，葉準表示這位兒

弟乃同父異母所出，並不懂得詠春，兩房關係自然不算密切，對此詠春中人也心照不宣；葉問再娶，難免也與他在電影中尊重妻子的形象有一定牴觸。說到這些，我們不得不引述另一段葉準的自白：

> 葉準師傅在1962年來到香港後，才知問公身邊多了個上海婆；「她經常到興業大廈，還帶著華仔來，一來便大半天。」葉準師傅稱，問公從來沒有給他和弟弟葉正介紹上海婆是誰，葉準師傅也從來沒有稱呼她；被問到沒有稱呼她的原因是不是生她的氣時，葉準師傅答道：「沒有。」父親沒有介紹，但憑言行舉止，很快便可得知底蘊，葉準師傅稱：「當不知道便是了。」不宜宣之於口的事，父子間心裡明白就是了；「那時上海婆與華仔住在李鄭屋邨，經常來，卻沒有留宿，晚上一般會回李鄭屋去……但葉問已極少回李鄭屋。」（《葉問‧詠春2》頁212）

《葉問》系列上映後，對家事被炒作，葉準覺得很遺憾，但也明白這是社會注視的代價。總之，他認為自己擔任電影顧問是自己的事，報酬是他自己辛苦工作所得，不應與這位同父異母弟弟生活混為一談，也無懼引起的種種猜測，明擺著不會和弟弟挑起的媒體壓力屈服。這份精神，甚有捨我其誰的氣派，多少有少年人慷慨激昂的味道。

葉問嫡子葉準功夫水平之謎

除了家境，葉問傳人的武功也成了討論熱點。網路頗有針對

葉準師傅的言論，例如說他的功夫不及同門、只是人到中年為了生計，才不得不習武等。不少網民根據片後葉準親身上陣教甄子丹功夫的花絮，來討論八十歲老人葉準的功夫，言論也不大客氣。葉準師傅對此也不避忌，公開說他7歲從葉問那裡學過第一套拳（「小念頭」），但尚未學完即半途而廢，「到37歲才認真習武，這是事實」。然而，他也強調由於到了香港後每晚也要等葉問教完拳後，才可開床睡覺，所以被迫天天旁聽父親教學，結果對詠春的心得法度耳濡目染，早已心領神會，因此當37歲開始練拳時候，進步神速。他早已在著作開宗明義說：最有資格演葉問、談葉問的，當然是自己。

這樣的說法，自然很「串」（編按：囂張）。但他確有這個資格：有了數十年教拳經驗，今天的葉準，也成了是詠春界最高輩分的名宿之一，這是不能質疑的。但他表示從沒與同門公開比試，總不能求證武功誰高云云，似乎對功夫的高下，也在某處留了一手，反正葉準師傅早已到了毋須自己動手的階段了。年前內地動作演員吳京在接受訪問期間，曾說「不知葉問是何方神聖」，而被九大詠春掌門開記者會聲討，對此葉準和跟他合作寫書的徒弟，都表示一笑置之，更說歡迎吳京在未來飾演葉問。

《卜運算元》：宣傳和低調的兩難

說到底，《葉問》系列的上映，無可避免地改變了葉準師傅的晚年生活，也令他的門徒衍生了更多公共社會參與的生活。由於這些電影、電視、著作均邀請葉準師傅當顧問，甚至投身演出，他也明白容易令自己變得商業化，所以定下一條準則，就是「為了將詠春發揚

光大，不會簽死約」，但會做任何合適的電影和活動顧問，「以求給各方面關於父親最真實的歷史素材與記憶原料」。有些報導渲染他和電影明星的關係，例如有報紙說他讚梁朝偉很勤力，為準備飾演葉問而勤力練習詠春，他覺得很好笑：「我並沒有說過。」畢竟，他自己知道自己並非演藝人，甚至也不是傳統武人，雖然貴為詠春新宗師，但說實在的，興趣並非在武術，而是文藝和音樂。談話間，他忽然念誦一闋詩詞，出自陸游的《卜運算元》，似反映他感慨萬千：

> 驛外斷橋邊，寂寞開無主。已是黃昏獨自愁，更著風和雨。
> 無意苦爭春，一任群芳妒。零落成泥碾作塵，只有香如故。

看來，他以「梅」自喻，以示面對因電影而引發的種種問題，他都無心理會（「無意苦爭春，一任群芳妒」），也不在意世人對他或毀或譽（「零落成泥碾作塵」），他自知自己是為了推廣詠春而努力，情操足以自芳（「只有香如故」）……這些比喻，放在我們這代人身上自是極為造作，但從一位86歲老人口中道出，一切都恰如其分。當我們卸開電影的包袱，其實葉準老人是十分可愛的，喜歡抽煙，喜歡咖啡，喜歡曼聯，經常日夜顛倒，生活作息居然和好些「八十後」一樣。說到底，對葉準師傅而言，適逢其盛地成了葉問現象的當事人，恰如大地回春。

小資訊

延伸影劇

　　《葉問前傳》（香港／2010）
　　《霍元甲》（香港／2006）

延伸閱讀

　　《葉問‧詠春》（葉準、盧德安、彭耀鈞／匯智出版有限公司／2008）
　　Wing Chun Warrior: The True Tales of Wing Chun Kung Fu Master Duncan
　　Leung, Bruce Lee's Fighting Companion (Ing, Ken/ Blacksmith Books/ 2009)
　　Wing Chun: Traditional Chinese Kung Fu for Self-defence & Health (Ip Chun
　　and Michael Tse/ Piatkus/ 1998)

時代	約1945-1960年
地域	英屬香港
製作	香港／2010／106分鐘
導演	葉偉信
編劇	黃子桓
演員	甄子丹／洪金寶／熊黛林／黃曉明等

詠春從「私藝」到國際化的階級分析

　　《葉問2》更多篇幅觸及葉問來港後的生活，與洪拳的瓜葛，乃至關鍵人物葉問徒弟李小龍，甚至連港英政府也不放過，折射出教人略感不安的民族主義，葉問在港後人的近況，自然引起關注。但偶像歸偶像，雖然葉問的形象已較從前的英雄內斂，但我們依然不能從電影完全發掘出葉問背後的故事，也不能輕易理解他從堅拒授徒到把詠春弘揚國際的轉折。除非，我們通過一些結構性分析來重構詠春邁向國際化之路。從階級角度閱讀，是其中一個可能。

葉問的授徒情結與階級屬性

　　正如《葉問》電影所說，葉問在佛山生活期間並非桃李滿門，而是堅持拒絕授徒，到流亡香港才廣收門徒，這裡顯示的落差，含有一個帶有階級屬性的問題。電影強調葉問不願和別的佛山武師一樣開

武館，是因為他天性與世無爭、不好虛名。這很好，也和葉問後人記載的形象相符，但只符合現實的一面。更重要的是，葉問家道頗佳，生於佛山桑園大街的葉家莊，莊內還有「芸草書塾」，可以說屬於典型的地主階級，實在無需要以開武館為生——畢竟當武師在當時的社會地位不高（直接說是低下），遠不及當莊主顯赫。葉問妻子的娘家更為顯赫，妻子張永成的祖先是晚清洋務運動要員張蔭桓。何況葉問本人也是政府公務員，而且工作有一定神祕性，並非無所事事的武夫。

到了他流亡香港，才不得不靠詠春作謀生技能，這是難以逃避的現實。但這依然不是事實的全部：葉問並非愛錢財的人。儘管後來他教出了李小龍等名人，但生活境況似乎依然不算很好——據他的兒子葉準透露，葉問在1972年逝世時的遺產：只有港幣一萬二千元，就是怎樣算通膨，都不能算是大數目。葉問由不教而廣教的轉折，應是十分人性化、十分正常的，但推想當初佛山中人對葉問不願授徒，不可能沒有一兩句「那位少爺怎願天天和平民百姓混在一起呀」之類的閒言。共產革命後，葉問實際上是流亡香港，顯然對自己的所謂階級屬性，應心知肚明。只要電影收錄一句這樣的閒言，在不起眼的旁觀者口中道出，葉問的形象，就會立刻立體不少。

詠春國際之路：重返階級的理想

說回詠春的國際之路。時至今日，詠春從佛山上一代口中的小眾、不能廣泛傳授的所謂「二世祖功夫」，變成中國打進國際的國技。這改變，與葉問本人的改變，自然息息相關。從葉問的角度而言，他的前半生拒絕授徒、而後半生不得不授徒，這是一個心理關

口，是需要理順的。畢竟他是一代宗師，不能告訴別人單是為了生計而賣藝，無論這是否事實。要是按一般準則而言，就是他在香港的武館開得再出色，也不過像一所他從前看不起的佛山武館，不值一提。但假如他在香港的武館能得到一些佛山武館幹不了的成就，例如將詠春拳發揚海外、又或將之普及化，則他要承受的白眼，會少得多。只要達到這些目的，葉問或他的後人，就可以在此脫離武館的層次，回到自己從前所屬的階級。於是，詠春打入國際，在公在私，都有了現實意義。

　　《葉問》上映後，他的兒子葉準師傅和徒弟們出版了一本名叫《葉問‧詠春》的書，對父親有進一步介紹，內裡透露出一股鬱結：為什麼海外對詠春的認受越來越高，「然而在我的立根之地，從事了多年工作的香港及故鄉佛山，卻沒有得到什麼回報」？其實，這問題的本身，已是對葉問海外授拳有所成效的最佳引證：因為這證明了葉問授權和在佛山授權，屬於不同的兩件事、有不同的受眾，在經濟學概念上，應由兩條不同的供求曲線顯示。《葉問》電影有一幕講述葉問授徒，說「不要死記口訣」，這重點其實在葉準的著作不斷出現，但似乎並非詠春行內的共識；葉準亦特別勸籲同門要「與時並進」，好把詠春要訣翻譯成英文。明顯地，對詠春國際化的熱心，葉家後人也許還要火熱，儘管對依然喜歡老式詠春名目的一派而言，究竟葉問當年是否如此授徒，也難免心存疑問。無論如何，香港和佛山的市場，已經被他們超越了，而《葉問》上映後，這一門的國際地位，再不是其他地方性武館所能比擬。

葉問崛起符合中國外交「和平發展」理論

　　當詠春本身已打進國際，葉問的形象又在銀幕上廣受歡迎，觀眾會發現他和包括李小龍在內的以往功夫英雄形象有了明顯區別，而這區別，甚至足以為拓展當代中國軟權力作出貢獻。我們回看冷戰時代開始美蘇兩大陣營樹立的英雄，多少都有拯救世界的理念，代表了它們的綜合國力。其中拯救地球的電影情節，特別是美式英雄主義的必備，由經典電影《超人》（Superman）到《鋼鐵人》（Iron Man）續集，橫跨了冷戰前後時代，都有宣揚美國拯救世界的潛臺詞。這除了反映美國軟權力的建構，也代表了干涉主義主導、乃至近年先發制人的外交政策。過往數十年的中國英雄則一貫以民族主義為大前提，他們的形象，都是圍繞自身民族命運悲劇的折射。電影裡的葉問形象，當然也可作如是觀：他一生勤習詠春，為了民族氣節，不惜跟當時的日治政府作對，似乎跟李小龍怒砸「東亞病夫」沒有分別。

　　其實，兩者還是有明顯分別的。《葉問》電影著重顯出這位宗師跟美國作風不同的「被動性」，就像詠春原理本身，也講求以柔克剛，而這也和他本人的生活相符。他晚年桃李滿門，在香港與世無爭，平日開班授徒，作風親民，據他的徒弟憶述，飯後他會跟入室弟子由大南街步行至油麻地拔萃女書院，並在公園小休。他的功業在拓展大國夢，自己卻在香港過著小國寡民的生活，自己沒有刻意說讓詠春如何弘揚四海、如何為中國民族主義出氣，只是專心授徒，但在國際社會，「不傳而傳」，卻自然而然達到同樣功效。葉問泉下有知，知道自己經過重重人生轉折之下的詠春絕藝，由藏私到化身中國外交工具，既會慨嘆歷史的不可測性，亦當含笑九泉。

反英民族主義開始偏離和平發展理論

　　「葉問的正面形象是千錘百煉而來的，未來誰要扭曲他，誰就會出事。」這是葉問兒子葉準的話。當不同機構拍攝的葉問電影和著作紛紛出籠，回想起葉準師傅這話，教人恍然「葉問」這圖騰已不再是葉家的家事，而變成了中國外交的一環。這就像近年中國宣揚的「和平發展」外交理論，既要讓外國安心，以免被認為在建立新霸權、挑戰舊霸權，同時又要顯現大國風範。能代表上述形象與國際接軌的，已不再是李小龍，只能是他的老師葉問。當北京以孔子學院弘揚中國軟權力，葉問實在比孔子更能反映當代中國和平發展的願景。如何加以善用上述形象，不但是電影發行商和學者的工作範疇，其實也是政府的責任。

　　可惜，《葉問2》那反英國的民族主義傾向，偏離了上述葉問精神原有的軌道。在《葉問》第一集，片末字幕的文宣硬銷成份就實在太重了，幾乎讓人誤會這是香港詠春會贊助的商品，過猶不及，就開始與葉問精神相違背了。到了這集的反英鬥爭，更沒有了和平發展應有的內斂，被壓迫者的身分，讓觀眾不自在。這樣下去，葉問和李小龍就沒有分別了，不但會將葉問變成庸俗的品牌，也會令上述一切佈局失效，化身霍元甲那樣可供隨便使用的符號（參見本系列第一冊《霍元甲》），值得警惕。特別是拍《葉問》的是有《2010花田喜事》等佳作當前的黃百鳴先生，究竟應否有第三集、假如有內容又如何，觀眾應該自行意會。

小資訊

延伸影劇

　　《洪拳與詠春》（香港／ 1974 ）
　　《精武門》（香港／ 1972 ）

延伸閱讀

　　《葉問 · 詠春2》（葉準／盧德安／彭耀鈞／匯智出版有限公司／ 2010 ）
　　The Tao of Gung Fu: A Study in the Way of Chinese Martial Art (Bruce Lee/ C.E.
　　Tuttle/ 1997)
　　Kung Fu Cult Masters: From Bruce Lee to Crouching Tiger (Leon Hunt/
　　Wallflower Press/ 2003)

建
國
大
業

建國大業

The Founding of A Republic

時代	1945-1949（民國）
地域	中國
製作	中國／2009／138分鐘
導演	韓三平／黃建新
編劇	王興東／陳寶光
演員	唐國強／張國立／許晴／劉勁等172人

中間派佳音：21世紀新統戰攻略

　　作為開宗明義的政治宣傳電影，《建國大業》幾乎可以說讓人喜出望外，起碼比《孔子》教人看得舒服，畢竟觀眾入場時，不會有不切實際的商業和藝術期望。要解答中共如何建國這個關鍵問題，自然不可能從本片得到全面答案，這也不是香港觀眾的習慣。但對就是只愛看愛國電影的人，《建國大業》無疑也是值得研究的，因為它和《三大戰役》、《開國大典》等上一世代拍攝的大型政治宣傳片相比，開始出現了局部異化現象，反映目前北京的統戰策略，和十幾二十年前，已不盡相同。

忽然被重構的「中間派領袖」張瀾

　　相信有興趣看《建國大業》的一般觀眾，都不會對那段國共內戰的史實陌生，因此，都不會多留神見慣見熟的毛澤東和周恩來，反

而會對一個忽然被賦予「重要」地位的大配角饒有興味——這人就是被打造為當時中間力量領袖、後來當上中央人民政府副主席的「進步愛國民主人士」張瀾老人。在以往同類電影，連紅軍總司令朱德也這是跑大龍套，直到年前的《太行山下》才擔正當家作主（參見本系列第一冊《太行山下》），張瀾這位「表老」更要嘛連出場資格也沒有、要嘛頂多獲分配一個走過場的位置。但他這次重出江湖，卻一鳴驚人，儼然成了左右大局的特級關鍵中間派，乃至第一男主角：據《建國大業》介紹，當初國共重慶談判，乃他當雙方「保人」，後來雙方分別的政協會議能否開成、有沒有「代表性」，也得看這位老人是否願意賞臉出席。這部電影對他的歌頌，乃至局部超過了以往對「國母」孫中山夫人宋慶齡女士的吹捧，既說他是「川北聖人」，又誇大他對國共雙方的影響力，儘管這頭銜，是當時就有的。

無疑，張瀾的履歷並非不出眾。他早年反清，在辛亥革命時，參與領導四川保路運動，短暫做過四川省省長，有一定軍事知識，同時又是清末貢生，和一般早期革命家一樣曾留學日本，應該文武雙全。因為他在四川和早期革命圈子有一定名望，在四川起家的紅軍總司令朱德、有同盟會元老身分的中共一大代表元老董必武等，起碼在表面上，都對張瀾禮敬有加。這樣的革命資歷，比蔣介石和毛澤東都要資深得多，在論資排輩的中國，他得以領導一個中間政團，並非沒沒無聞之輩，哪怕這政團的影響力多少含有水份。

中國民主同盟一度左右大局？

張瀾領導的「中國民主同盟」（民盟）成立於1941年，在近代歷史上是否真的曾如《建國大業》所言，得以略成氣候，我們今天並

不容易真切了解。在非常時期，一個沒有軍隊的政黨得到道德高地容易，有影響力則甚難，特別是道德高地也是兩大黨要爭取的東西。但起碼在檯面上，民盟曾是得到兩大黨尊重的，因為這個「同盟」一度包含了當時國共兩黨以外偏左和偏右的幾乎所有主要政黨，甚至成了國民黨時期政治協商會議的第一大黨，代表人數在種種妥協下，居然比國共兩黨分別還要多。可惜這個議會第一大黨，在那時的中國完全發揮不了第一大影響力，這就是問題所在了。

　　但上述描述的重點還不是「獲得兩大黨尊重」，而是「一度」。自從國共在1946年全面決裂，青年黨、國家社會黨等偏右小黨紛紛退出民盟，成了國民黨御用的「中間代表」，參加國民黨主導的政協，它們的領袖曾琦、張君勱等，後來甚至被中共列為首批四十三人主要戰犯名單當中之末，可見「地位」之重要。在這前提下，張瀾一派只得人棄我取，成為中共系統的「中間代表」，和參加中共的政協，真正的跨黨派代表性，同樣所剩無幾。張瀾在中共建國後位居高位，屬於象徵性多於酬庸性，實質作用，比排名比他前的另一「民主黨派」領袖、《建國大業》也有半重點介紹的國民黨革命委員會主席（「民革」）李濟琛要低。不少共產黨員看不慣這位前清遺老，也不明白他的統戰價值，幸好他早在五十年代得善終，否則假如他活到文革，後果不堪設想。

中國「民主黨派」號召力，甚至不如共產黨

　　1949年後，青年黨、國家社會黨之流依然在臺灣苟延殘喘，表面上自稱國民黨「諍友」，實際上淪為國民黨的發聲機器，在戒嚴時期扮演的角色，恰如同樣自稱共產黨「諍友」的民盟在海峽對岸。直

到臺灣民主化，再也沒有人記起、或願意復興這些老牌政黨。蔣介石在《建國大業》有這麼一句對白：「政協有一些民主黨派做做樣子就可以了。」這適用於今日中國的政協，也同樣合理，乃至更合理。以上是臺灣花瓶的故事，中國號稱的八大「參政黨」民主黨派的命運，還不是一樣？它們早已成為統治集團的一部份，更具反諷意味的是，它們今天在社會的號召力，甚至比不上正牌共產黨。以李濟琛的「民革」為例，當年掛的牌頭是代表國民黨左派，但到了今時今日，已沒有多少國民黨的氣味。李濟琛的兒子李沛瑤十多年前世襲繼承了民革主席職務，居然在和平時代離奇被殺，官方版本是他在守衛森嚴的家「力抗劫匪」，民間傳說是與桃色事件有關。

時至今日，《建國大業》忽然把民盟的重要性大大提高，也許是要拉攏中間派支持，也許在暗示，他們的空間又回來了。這裡的「中間派」既包括國際社會的中間力量，大概也包括港澳臺、乃至內地維權人士當中的溫和民主力量。無論這樣的空間有多大／多小，在《開國大典》一類舊愛國電影，倒是難得被如此明顯提示，我們不妨視之為一個進步。

毛蔣抗越合作曝光：蔣氏父子慢慢變回正派

另一個《建國大業》的統戰對象更有趣，直接就是臺灣的國民黨政權。在以往同類電影，蔣介石通常被描述為徹底的大反派，但在《建國大業》，結尾一幕卻交代／杜撰了他的心路歷程：話說蔣退走臺灣後，原來打算派飛機轟炸中共的開國大典贈慶，但美國為了種種原因，拒絕飛機在其南韓空軍基地加油，臺灣戰機當時又沒有連續來回飛行的能力，令執行任務的機司將有去無回。於是，精彩的一句出

現了：最後蔣毅然決定認命，「那就取消吧」，表面上是人道主義作祟，實際卻似是暗示他對中共政權作為「中國政權」之一，並非全不認同。二十多年後的1974年，中國和越南在南沙、西沙群島爆發邊境衝突，中共東海艦隊曾通過臺灣控制的臺灣海峽出兵，蔣介石不但公然放行，私下還說「中共不出兵，我即出兵」，那是歷史記載毛蔣晚年在主權問題上的正式合作。對此，北京是心存感激的。

說到主權，《建國大業》的筆墨並不少，而且都圍繞蔣介石父子。在電影後半部，老蔣不斷告誡兒子蔣經國：李宗仁希望與中共和談的「南北朝」方案不可能成功，「因為分裂國家的罪名，誰也擔當不起」。這除了是北京肯定蔣介石作為民族主義者的身分，也是借他的口，來傳話給今天臺灣的國民黨領袖。按理說，擔任中華民國代總統的李宗仁在六十年代投靠了北京，理應受到這類電影的高度表揚，但由於他的後人已沒有多大勢力，在《建國大業》，居然出乎意料的成了分裂中國份子。具有統戰價值的蔣經國當年在上海的反貪運動，卻被前所未有的正面白描，沒有像過往內地著作般諷刺他「只打蒼蠅不打老虎」，而是為他抱不平。這些，自然也是說給臺灣聽的、特別是馬英九政府聽的。當國共恩仇一筆了，國民黨再不構成現實威脅，未來北京對從前國民黨的評價，只會越來越高，正如北京對國民黨領導抗戰的史實正重新肯定。

建國特工也走到臺前

還有一批在以往愛國電影難得出頭的「英雄」，在《建國大業》，也走上臺前，他們就是形象神祕的地下特工和祕密黨員。在這電影，起碼有四幕由特工飾演要角：第一幕講述國民黨特工劉從文滲

透到毛澤東身邊，得悉毛的起居作息，繼而出賣情報，令毛幾乎被炸死，暗示中共的防諜工作自此大大加強，後來在建國後的三反五反前，此人就被揭發處死。第二幕講述晚年左傾的前北洋軍閥馮玉祥從蘇聯回國，參與新政協，途中離奇在船上被火燒死，周恩來大罵中共特工失職，可見中共特工職責所在。第三幕簡述鎮守北平的傅作義將軍在身為中共地下黨員的女兒策反下，向共軍投降。第四幕介紹中共如何反過來滲透到國軍，收買對方情報人員閻錦文，安排他在張瀾被蔣介石特務頭子毛人鳳下令處死時，把他營救出來。

三反五反運動

　　是 1951-1952 年間，毛澤東等中國共產黨高層在中華人民共和國開展的兩場政治運動，皆以「反腐敗」、「反貪汙」為號召。「三反」針對的是共產黨內部以及國家機關、事業單位，而「五反」針對的是私人企業以及工商業階層。這兩場運動對上海、天津、重慶等當年工商業較為發達的城市造成了不小的衝擊，包括經濟狀態，也包括對資本家以及商人的迫害，期間有許多冤錯假案，造成不少人被迫害而自殺。

　　除了傅作義的女兒傅冬菊以往在《平津戰役》也扮演要角，其他的特工元素，都予人新鮮感。像閻錦文從前就絕對不是足以登上愛國大銀幕的歷史人物，這次甚至可以算是「平反」了。以往愛國電影強調的是共軍明刀明槍加上「人心向背」而戰勝，特工畢竟並非光明正大，對國家形象也不利，所以「為了國家民族大業」，往往難得曝光，儘管特工在真正史實的貢獻可能比戰士還要大。由於目前中國要依靠情報來反恐、反臺獨、反法輪功、反顏色革命，也需要大量無間道，特工們也逐漸成了光明正大的統戰對象。

《往事並不如煙》：多少開國政協得善終？

　　單就出發點而言，《建國大業》的微妙改變不能說不正面，既比以往愛國電影立體了，也略加強了人性刻劃。電影的毛澤東自然還是正面人物，但安排他說自己「反對個人崇拜」的對白，實在不知道是否導演刻意作出的諷刺，反正觀眾都會發出會心微笑。掃興的是，在現實環境，上述改變是不可能被進一步延伸，因為那就會直接影響北京的官方論述。不識趣的人可以問：中間力量要是真的那麼重要，為什麼民盟現在扮演不了當時的角色，又有多少民盟要員在反右、文革期間被迫害至死？有評論調侃說，第一屆政協委員沒有多少壽終正寢，這倒是客觀事實。也可以問：為什麼宋慶齡父母死後多年，還被紅衛兵開墳刨屍？這些故事，在章詒和的《往事並不如煙》有詳盡介紹，他的父親章伯鈞，就是民盟常委，在1957年反右運動被嚴厲批評，一直靠邊站，最後死於文革，見證了諸般人情冷暖，和舊同志為求自保的出賣，出賣者包括在文革後擔任民盟主席的昔日反國民黨「六君子」女戰友，史良律師。

　　再說，既然張瀾等開國副主席角色這麼吃重，開國六大副主席之一的「東北王」高崗為什麼在五十年代就被整肅？他的故事至今沒有在中國宣傳電影出現過，堂堂一個副主席啊。又如究竟有多少中共特工滲透到國民黨高層，國民黨敗得那麼慘，有沒有其他原因？像國民黨軍事核心高層劉斐被認為是中共長期潛伏在敵人黨內的間諜，他的準確情報，直接導致中共戰勝三大戰役，以及收買了國民黨鎮守長江的大軍，但詳細披露他的偉大貢獻內容，至今還是北京的禁忌。甚至近年有臺方著作分析，主持遼瀋戰役的衛立煌也

是中共地下黨員，而不少立下大功而默默無聞的地下黨員，在中共建國後，卻被迫埋沒一生，以維繫黨史威信……這些解密黨案，也不是目前可以窺探的。

中共建國的平衡觀點：《雪白血紅》‧《夜來臨》

再如回到《建國大業》的最核心問題：中共為什麼得到勝利？除了閱讀正史，我們自然也要參考其他著作，例如內地報告文學作家張正隆的半禁書《雪白血紅》（「半禁書」是指修正版在內地是可以局部流傳的），披露林彪主理的東北戰場如何慘無人道，乃至出現強抽壯丁、人相食，就不是愛國電影所能介紹的。

要進一步閱讀平衡觀點，我們也應參考近年被兩岸和香港重新出版的前國民黨高層兼臺灣省長吳國楨的回憶錄《夜來臨》。這本書講述中共如何通過特務統治控制黨員，聲稱中共是靠灌輸「恐怖主義」才取得地方政權，雖然都是陳年往事，但觀點是禁忌中的禁忌，箇中真假，值得讀者反思。例如在吳國楨筆下，張瀾就成了一個只愛出風頭、人品低下的投機老人，和《建國大業》那位長者判若兩人。當我們綜合各家之言，再看一次《建國大業》，無論新統戰攻略2.0是如何設定，都會更接近了解事實全豹（編按：全貌），並釋出我們香港人最講求的「實用價值」。

小資訊

延伸影劇

《建黨大業》（中國／2011）
《開國大典》（中國／1989）

延伸閱讀

《中華人民共和國建國史研究》（楊奎松／江西人民出版社／2009）
《建國大業》（何明／人民出版社／2009）
《無悔的狂瀾——張瀾傳》（趙遵生／人民文學出版社／2004）
《往事並不如煙（最後的貴族）》（章詒和／牛津出版社／2004）
《雪白血紅》（張正隆／解放軍出版社／1989）
《夜來臨——吳國楨見證的國共爭鬥》（吳國楨／中文大學出版社／2009）

江青和她的丈夫們
〔舞臺劇〕

江青和她的丈夫們
〔舞臺劇〕

I am Chairman Mao's Bitch

時代	1928-1991年（民國—共和國）
地域	中國
製作	香港／2010／90分鐘
導演	梁彥浚
原著	《江青和她的丈夫們——沙葉新禁品選》（沙葉新／田園出版社／2008）
演員	焦媛／羅仲謙／李潤祺／黎浩然／梁浩邦

中國裴隆夫人比正牌裴隆夫人更傳奇

　　記起念大學時，寫過一篇分析江青的玩票式論文，還算看了不少她的相關資料。當時就覺得這位女士殊不簡單，在「毛主席的女人」這個公開身分以外，還有不少今天一般人缺乏的主體性。由於社會對江青的「白骨精」妖魔化依然存在，我們更需要超越傳統政治的視角，來立體審視江青作為一個人。後來，看了不同版本的電影《阿根廷，別為我哭泣》（*Don't Cry for Me Argentina*），深感江青的一生其實要傳奇得多，足以作為中國土產女性的驕傲，近代中國女性只有川島芳子，才可以跟她比較（假如川島芳子依然算是中國人的話）。要是中國導演能把江青的經歷拍成大電影，女主角在西方極容易問鼎大獎。可是因為政治原因，這電影遲遲沒有出現，在可見將來，似乎也不可能出現，除非拍自西方導演之手。反而在香港，卻生產了改編自內地作家沙葉新劇本的舞臺劇《江青和她的丈夫們》，由

焦媛實驗劇團演出，全場配以陳雋騫先生即場彈奏的蕭邦鋼琴作配樂，還有梁菲女士的舞蹈，既教人想起江青主理的芭蕾舞樣板劇《白毛女》，甚至依稀有音樂電影《阿根廷，別為我哭泣》的影子（參見本系列第二冊《阿根廷，別為我哭泣》）。

裴隆夫人

指阿根廷獨裁者胡安 · 裴隆（Juan Peron）的第二任妻子伊娃 · 裴隆（María Eva Duarte de Peron）。她又被通稱為艾薇塔（Evita），在身為第一夫人的期間深入介入國政。在阿根廷，對她的個人崇拜影響相當深遠。

江青的「丈夫們」以外的小男人

無論這個劇團的動機如何，由於香港的演繹必然偏離正史，這舞臺劇就難免就有了部份為江青翻案的色彩，這和筆者當年的習作倒不謀而合。當然，江青如何與「丈夫們」周旋的經歷算得上是多姿多彩，她年輕時的開放也比得上今天娛樂圈的明星，但是，她是否能算作一個女性主義者，才是我們值得思考的學術課題。本劇與其說是通過「丈夫們」的故事來獵奇，倒不如說是道出了江青的性別認同：希望比男人優勝，看不起窩囊的前夫影評人唐納，乃至政敵劉少奇和四人幫戰友王洪文一類「小男人」，對毛澤東以大男人主義壓迫她又心存怨懟，直到文革時終於走火入魔，把女性當家作主的夢想瘋狂發洩出來。

這視角是否沒有人發揮過呢？並不是。在七十年代，曾有一

位級別並不高的美國女學者維特克（Roxane Witke）專程到北京訪問江青，回國後，出版了訪問專著《紅都女皇》（Comrade Chiang Ching），「轉爆」江青向她自爆的早年機密。此事在當時中國高層傾軋當中，演變成高度政治化的事件，有的說是江青恬不知恥地要洋人為她作傳，有的則說是周恩來設下的圈套讓江青出醜。江青被捕後，維特克這本書還是出版了，她的視角，部份就是把江青作為女性主義者來看待，只是這在華文著作比較欠缺而已。

《紅都女皇》新釋：江青是否女性主義者？

話雖如此，江青的行為作風，卻並不完全符合女性主義的基礎。例如她從來沒有大力提倡任何關於女權的理論，也沒有為婦女爭取類似平權運動的人大政協名額，後人只知道她有少數類似特區政府「手袋黨」的女黨羽，像文革指導思想寫作小組「梁效」成員謝靜宜、傑出賣菜大嬸出身的人大副委員長李素文等。但這類女性並非江青獨家的：她的頭號對手劉少奇夫人王光美、毛澤東晚年寵幸的機要祕書張玉鳳等，可都是遠比晚年江青符合「正常」女性定義的人。她也許崇拜「前輩」武則天和呂后，也許晚年在公開場合真的喜歡穿中性衣服，但她私下拍照時，依然飾演穿裙子的老年美少女。

手袋黨

是指在香港主權移交前後一段時間內，當時香港政府裡以陳方安生為首的一群女性高官的統稱。她們在公眾場合總是會提著手袋，故稱之。

總之，我們從她的言行，不能知道江青究竟認為中國女性應得到更平等待遇，還是應完全放棄以性別為單位的任何政治，正如我們不知道花木蘭一句「代父從軍」後的心路歷程。反而正牌裴隆夫人明刀明槍強項就是賣弄女性風情，支持丈夫施政，沒有過份強調「姊姊妹妹（像個男人那樣）站起來」，南美人民就是不吃那一套。在個人的性別情結和教條女性主義者的立場之間，江青的心路歷程和侷限，本來就是不清晰的。這齣劇自然也沒有給我們更清晰的答案。

江青的一生充滿「change」

　　本劇另一個翻案式內容，就是對江青的一些革命熱情予以肯定，並沒有把她盲目標籤為負面人物。她在上海自願放棄「藍蘋」時代璀璨的明星生活，放棄與周璇等人為伍，反而走到生活條件極貧瘠、充滿土包子餓男的革命聖地延安，就得到觀點正面的暗場交代。事實上，當時共產黨奪權還是遙不可及的夢，一個外來女子當主席夫人更是天方夜譚，江青如此選擇，不可能沒有絲毫理想；在沙葉新的原著劇本，更能體現江青三十年代的民族主義精神和浪漫革命情懷，這小說被輯錄於《沙葉新禁品選》，值得一讀。那麼，江青改變了嗎？她的理想如何變成後期對權力的純追求？還是這些追求其實依然夾雜若干理想？劇中雖然同樣交代不詳，但起碼讓我們知道，江青在芸芸眾生中被毛澤東相中，在明星的光環和女性的天賦本錢以外，總有過人原因。

　　換句話說，「change」，原來應該正是本劇可更好發揮的情節。究竟江青是從小到大都在利用別人，處心積慮攀上權力高峰？還是到了中共建國後，在耳濡目染下，才染上不能根治的政治癖？究竟她晚

年的歇斯底里傾向，在年輕時有沒有初步跡象？還有她的自殺，究竟是厭世，還是殉道，她知道鄧小平的改革開放全速推行後，又有如何感覺？人生是不可能沒有改變的，說毛澤東在江青年輕時就防止她奪權，未免事後孔明。江青的權力慾恰恰是毛澤東激化的。她年輕時努力向上爬的經歷，利用槓桿原理調控不同社會資本、擅用身體一類先天個人資本，包括願意被在三十年代上海有「藝術叛徒」之稱的畫家劉海粟繪畫全裸人體素描（野史說這畫落在何方是她文革時的一大心病）、不斷和能幫助她的男人同居分居再同居等，其實很普遍。今天，我們身旁的成功女性（和男性）都是這樣，談不上特別政治化，也談不上任何形式的不道德，就像我們不應苛責阿Sa和阿嬌（編按：2001年出道的香港女團TWINS的兩位成員）的「道德問題」。有西方學者認為，江青性情變得猙獰可怖主要是五十年代以後，關鍵是在蘇聯進行了治療腫瘤的手術，期間被治療得荷爾蒙失調，再也沒有從前女性的撫媚；甚至有陰謀論說這是蘇聯的算計，好為中國政治放下定時炸彈。真相如何，我們自然不知道，但「change」在江青身上的出現，倒是一個被中外學者客觀鎖定了的研究題材。這應是戲劇的理想發揮。

毛江文革分居論：上映的前提還是後著？

從歷史角度，要是觀眾有嚴謹的追求，本劇對近代史實明顯避重就輕，一個例子是對毛澤東的態度。本劇的英文名字是《我是毛主席的一條狗》（*I am Chairman Mao's Bitch*），這是江青被捕後在法庭審判時的「名言」，理應反映毛江二人二為一體，但劇中的江青卻交代自己和毛澤東建國後已毫無感情，乃至為了賭氣而互不

見面。毛澤東更說除了批劉少奇、批林彪兩大「功勞」以外，江青的所作所為，他都不贊成。這就不合理了。在文革期間，毛澤東不斷對江青、四人幫小罵大幫忙，這是幾乎一切經歷過文革時代高層的共識，我們可參考類似紀登奎等「凡是派」成員、吳法憲等林彪集團成員、乃至陳永貴等邊緣四人幫集團同情者近年發表的訪談和回憶錄。他們一度作為江青的邊緣戰友，都明言要是沒有毛澤東撐腰，江青什麼也幹不成；似乎，毛澤東是希望培養江青接班的。敵人的供詞也許不可信，這些昔日親密戰友滄海桑田的自白，可信程度就不能低估了。

毛是否要讓江青接班，今天同樣難以求證，但說毛江在文革期間沒有私人感情，就不見得符合事實。無論一個男人說了多少篇「討厭」一個女人，總不能從字面演繹，哪怕那人是毛澤東。劇終安排江青問毛澤東「你究竟有沒有愛過我」，問題原來已教人很難受。不過「毛澤東」的答案更教人難受：「要是當初沒有愛，我們怎會結婚；要是現在還有愛，我們怎麼會分居」。要是毛澤東這樣說話，他就不是毛澤東，而是說過類似的話的南非人本領袖曼德拉了。過份強調毛江的分歧，反而顯得為毛澤東的文革責任開脫，至於這是否本劇能公演的前提代價之一，不得而知。

「江青網上紀念館」：江青平反可期？

江青至今已死了二十年，十年人士幾翻身，二十年就是翻兩翻，可以預計的是，未來總會出現為江青翻案的風潮。近年網上出現了一個「江青網上紀念館」網站，已有超過二萬五千網民「上香」，內容是如此開啟的：「獻給中華民族的優秀女兒，中國婦女解放運動的先

驅，英勇不屈的無產階級戰士，毛澤東的妻子，勞苦大眾的保護人，和千千萬萬良心未泯中國青年的母親：江青！」那些留言十分精彩，例如：

> 「國母走好，在法庭上有國母的偉大人格。審判你是畜生做的事。」
>
> 「你和老百姓是劃等號的，你的地位高，老百姓的地位也高。你的地位低，老百姓的地位也低。你蹲牢老百姓跟著下地獄。」
>
> 「中國婦女的傑出代表，革命群眾的光輝榜樣。汙水無法玷汙您的形象，謊言不能稀釋人民的崇敬。」
>
> 「我讀了《江青傳》及介紹江青同志的資料後，更感到江青同志人格的偉大！更明白了為什麼一小撮那麼害怕和仇恨江青同志。」……

當然，沒有人會真的把江青再當一回事，這網站的出現，也不是說中國人會如何厚愛江青。只是借古諷今、拿死人壓活人，一直是中國人的拿手好戲，何況江青被浪漫化處理後，無疑是有一定吸引力的。她的廉潔，她的「民族氣節」，已經足以讓她成為當代中國新左派的女神，因為新左派就是講求這兩種東西。而且江青還有追求各人獨立自主的人格魅力，參演過一齣叫《自由神》的電影，足以為自己代言，也許甚至可以填補部份自由主義者的心靈寄託，把他們拉攏到新左派陣營。要是新左派們有勇氣，早就應該由他們開拍關於江青的舞臺劇，怎會輪到香港的焦媛？不過既然這不可能，新左派也懂得效法江青同志當年的教導，選擇其他合適又能配合市場的題材，通過文

藝工作傳播思想。於是，北京有了借用另一歷史人物發揮的作品，即下一章我們要談的舞臺劇《切格瓦拉》。

小資訊

延伸影劇

《自由神》（中國／1935）

《白毛女》[芭蕾舞劇]（中國／1965）

《阿根廷，別為我哭泣》（美國／1996）

延伸閱讀

《江青前傳》（崔萬秋／天地圖書有限公司／1988）

《江青傳》（葉永烈／作家出版社／1993）

《江青網上紀念館》（http://www.jiangqing.org/）

Madame Mao: The White Boned Demon (Ross Terrill/ Stanford University Press/ 1999)

Comrade Chiang Ching (Roxane Witke/ Little Brown/ 1977)

時代	[1]1956-1967年 [2]當代
地域	[1]古巴 [2]中國
製作	中國／2000／約120分鐘
導演	張廣天
編劇	黃紀蘇

中國新左派一鳴驚人的「抽水」傑作

自從「長毛」梁國雄在香港政壇異軍突起，切・格瓦拉（編按：切・格瓦拉港譯捷古華拉）和他合二為一，這位古巴革命英雄在香港的人氣，也隨著長議員政途的陰晴圓缺而高低起伏。以旺角街頭劇為人熟悉的好戲量曾為長毛排了一個舞臺「劇」，名叫《或者長毛・或者切・格瓦拉》，事後長毛對劇名頗有意見，強調自己是「巨人身旁的矮人」，絕不能與偶像平起平坐。切・格瓦拉雖然不是人見人愛，在文化界卻幾乎人見人用，在沒有長毛的大陸，被翻譯為「切・格瓦拉」的Che Guevara就有完全不同的經歷，因為提起這名字，內地文化人會立刻想起一齣名為《切格瓦拉》的爭議性舞臺劇。這劇原作出品於2000年，演出在空間不大的實驗劇場，那年筆者正在北京清華大學當訪問研究，曾經一看，看後才知道這齣劇大有來頭：據說不少中南海高幹為了它微服出巡實驗劇場，極左元老鄧力群之流更是眉飛色舞，全國各地都有人專程到北京捧場，出現了觀眾總數超

過一萬、高達「120%」這樣誇張的平均入座率。後來，此劇在2005年重演，也有不同版本在各地面世，由於劇種已不再新，再也沒有同樣轟動，但導演張廣天已憑此劇成名，開啟了新左派最能與市場接軌的道路。

遙遠的拉丁美洲，才受「左王」鄧力群青睞

論《切格瓦拉》的轟動原因，我們可以找到很多內地文章探討，甚至專著也出版了好幾本。看這些文章前，我們需要知道切・格瓦拉在中國改革開放前的知名度，雖然也有，但一度低於西方。在文革時代，他原來是中國官方邊緣化處理的對象，他的自傳《玻利維亞日記》（*Bolivian Diary*，所謂「灰皮書」）被批判為推廣所謂「游擊中心主義」，儘管其實他也以毛澤東游擊戰術學生自居，又視當年的北京之旅為朝聖。內地導演忽然從博物館把他請回來，動機自然和香港的長毛或好戲量不同：他們看重的，是如何利用切・格瓦拉的歷史資本，來主導中國意識形態論戰的戰場。用我們的話，是如何「抽水」（編按：借古喻今）。

想出把切・格瓦拉請回來的，首先是「新左派」導演張廣天、曠新年等人，雖然張廣天堅決拒絕被稱為新左派，堅持自己是獨立人士。所謂「新左派」是近年內地興起的學術流派，既批判「舊左派」的極權和不民主思想，又抗拒自由主義思潮、過度資本主義和地方主義，警惕中國「南斯拉夫化」，質疑中國的市場改革，譴責從美國引入的消費文化，希望扭轉社會貧富懸殊，讓國家重新發揮社會主義的經濟功能。他們建議的方法，就是加強國家執政能力，直接點說，也就是加強中央集權，期望以盡責任而受內部監督的政府，改善中國種

種經濟問題，對此可參考王紹光和胡鞍鋼合著的《中國國家能力報告》。面對自由主義經常拿出西方民主英雄為偶像，「新左派」也知道文化傳訊的功效，論心底深處，他們未嘗不希望把「國母」江青重新捧為偶像，但在政治現實下捨近求遠，唯有奉切‧格瓦拉為圖騰。結果，《切格瓦拉》舞臺上每一句關於拉丁美洲的對白，觀眾對不會深究其拉美背景，基本上都是對中國現狀貧富懸殊、社會分化的反諷，是典型的「拿著紅旗反紅旗」。這樣的宣傳劇風行全國，固然反映同志們的政治意識依然高漲，也說明近年大行其道的歷史實用主義，並非一切由電影《英雄》和《神話》開始。

新左派＋民族主義的不神聖同盟

由於上述新左派思維的對立面是「背棄平均主義」的中國自由主義者，自由主義又被認為是西方產品（其實共產主義何嘗不是），新左派在20世紀九十年代開始，又非正式和中國民族主義者結盟，在網路論壇經常受到「憤青」歌頌。在《切格瓦拉》，反美主義強烈縈繞於整部劇中，須知此劇出品於2000年，插曲歌詞經常提醒1999年中國駐南斯拉夫使館被炸事件，例如有這麼一段：「走向薩爾瓦多‧阿葉德總統永生的地方／走向前南斯拉夫母親們匍匐的地方／走向你的薪水某天會被沒收充公的地方／走向黑暗勢力重返的地方」。阿葉德（Salvador Allende）是七十年代民選的智利左翼總統，被美國中情局策劃的政變推翻，是繼切‧格瓦拉後的另一個拉美左翼英雄，用他來與「南斯拉夫母親們」並列，而本劇又稱切‧格瓦拉的游擊戰是「對第三世界自由解放的正義幫助」，加在一起，自然是為了中國新左派的移情作用。

這劇上映後，民族主義領袖自然眾口一詞稱讚。例如寫《中國不高興》等大作的王小東說自己「深深地被這部劇打動了」，接著立刻將切‧格瓦拉和中國民族主義聯繫在一起：「在當代中國，至少要有30%的切‧格瓦拉精神，才能算是真正的民族分子」。曠新年等新左派推手受訪時，也表示第三世界革命因其反帝國主義的本性，而「自然包含著民族主義的意義」。毫不奇怪，撰稿人張廣天更是一個公開的反美主義者，他的一句很有名的話，源自他在美國學習的個人經驗：「在美國速食店連續洗上18個小時的盤子，你會有一個不同於別人的美國印象」。

對美國駐華大使館發邀請信

既然反美變成新左派的部份指導思想，也是本劇的指導思想之一，《切格瓦拉》班底，就以為肩負了中美鬥爭的神聖任務。為了履行這任務、也更多是為了搞綽頭（編按：噱頭），他們決定做一些實際行動宣示革命熱情，例如寫了一封信給美國駐華大使，邀請他們的全體職員到場欣賞。信中除了進行思想教育，還不忘補充一句：「請放心，我們的觀眾都是文明人，絕不會發生『誤打』事件」。如此赤裸裸對北約「誤炸」中國駐南斯拉夫使館搶白，既令切‧格瓦拉忽然成了中國民族主義的象徵，也令這些新左派們成了人民英雄，為憤青們出了炸館一役的惡氣。美國使館團沒有應邀入場欣賞，不過這舞臺劇的劇本，肯定被美國情報人員仔細研究。

其實，正牌的切‧格瓦拉根本反對國家的永久存在，只希望到不同地方搞游擊革命，功成必須身退，否則就會變成「社會主義官僚」，也就是中南海的主人。討厭民族主義，正是他情願離開古巴不

當官也要不斷革命的原因。切‧格瓦拉雖然反美，但從來抗拒效忠於任何國家、民族，無論那是古巴，還是祖國阿根廷。這些，為了和民族主義者維持「和諧」關係，新左派們就不大管了。

一款T恤，兩個價錢：切‧格瓦拉與賓拉登在中國等量齊觀

切‧格瓦拉在中港同時復活，依靠的途徑還是舞臺劇和現實政治，自然引起不少思考：假如他像古巴領袖卡斯楚（Fidel Alejandro Castro Ruz）一樣還在生，我們會怎樣看他？假如毛澤東死於39歲，他能否永遠在世界維持切‧格瓦拉化的偶像身分？假如切‧格瓦拉的理想得到全面落實，他的若干極端主義傾向，又會否成了赤柬的殺人狂波布（Pol Pot）？針對最後一個自由主義者經常提出的假設性問題，我們固然沒有絕對答案，但卻得到一些佐證：911後，切‧格瓦拉經常在內地得到和賓拉登相提並論的「殊榮」，賓拉登的恐怖襲擊，也確實有其「游擊中心理論」的若干神髓。甚至長毛也曾對筆者說，他認為賓拉登是切‧格瓦拉的現代版，因為他們有相同的「反對帝國主義的思想」。

新左派知識份子或許需要更多的勇氣，才可以公然承認切‧格瓦拉和賓拉登的合體，但民間似乎早就對此受落。當賓拉登成為部份青年眼中的「中國民間反美英雄」，受廣大網民歌頌，賓拉登肖像卻被北京審查，唯有切‧格瓦拉倖免。當筆者在911後到北京時，街上的小販告訴我，印有類似切‧格瓦拉樣式的賓拉登頭像的T恤銷售最好，是年輕人最喜歡的，「因為這樣的T恤和這個人在中國都很流行」，因此，這T恤要賣人民幣六十元，其他的只賣五十。一些網路活躍分子也為賓拉登寫了歌頌新詩，以下這篇北大論壇上網名「鄱陽

湖」寫的「新詩」：〈無畏者無懼：人民戰無不勝——悼念911事件的劫機英雄〉，就頗有《切格瓦拉》劇歌詞的影子：

> 我知道這樣一個事實，你們是那些所有被剝削的世界人民的真正英雄！
> 那些屠夫甚至還要為其慈悲樹立豐碑，
> 那些強盜甚至還要為其罪惡行徑找藉口，
> 因此他們用最美麗的謊言來掩蓋自己的罪行；
> 他們喜歡說人權應該高於主權、自由和民主是通向全球和諧的坦途、我們是自由和民主的領跑者等等，
> 現在，在上帝表達其憤怒之前，你先反擊了。
> 你們代表上帝的意志行動，舉起代表公平和正義之劍，毫無保留的刺向強盜的胸膛。

「防盜」革命英雄：當新左派同樣商品化

新左派難得成功樹立／重構了切・格瓦拉為新精神偶像，他們的對手自由主義者，自然不會真的自由散漫地坐以待斃。在自由主義者忙著另找外國人物作為代言人的同時，也集中火力猛批切・格瓦拉，而《切格瓦拉》在中國最受抨擊的死穴，諷刺地，居然是新左派的市場傳銷策略：「為什麼你們反對市場經濟，《切格瓦拉》舞臺劇卻不乾脆義演？」是的，新左派臺前幕後班底不但沒有想過籌款義演，舞臺劇收費還相當符合資本主義原則，劇場內外都佈滿紀念品攤檔，由原聲CD到特大的海報應有盡有。這似乎反映新左派也懂得「階段性與市場經濟合作」，並非鐵板一塊，無視有觀眾認為既要燃

發他們久已遺忘的理想，又要考驗他們經濟能力，實在是性格分裂。

假如導演真的希望此劇的新左派思想得到最廣泛傳播，也許應該鼓勵盜版商統一發行戲劇DVD，效法切・格瓦拉「灰皮書」當年的自由流傳。然而，這齣劇卻花費了大量精力防止盜版出現，其光碟至今輕易難求。有左翼朋友打趣說，全世界革命電影DVD都是極其昂貴的，革命需要本錢，純粹搞宣傳的新左派更需要本錢，才有價有市。新左派在現實社會可以革命得多徹底，可以怎樣通過平等主義調節市場機制，並不如搞一齣舞臺劇那樣簡單。

小資訊

延伸影劇

《切・格瓦拉：為了永恆的勝利》（*Che Guevara*）（美國／2005）
《革命前夕的摩托車日記》（*Motor Cycle Diaries*）（阿根廷／2004）
《或者長毛・或者切・格瓦拉》[舞臺劇]（香港／2003）

延伸閱讀

《先鋒戲劇對傳統戲劇語言的顛覆——以小劇場話劇《切・格瓦拉》為例》（劉宏／四川戲劇／2004年第6期）
《切・格瓦拉語錄》（師永剛／劉瓊雄／詹涓／三聯書店／2007）
《切格瓦拉——反響與爭鳴》（劉智峰／中國社會科學出版社／2001）
Che Guevara: A Revolutionary Life (Jon Lee Anderson/ Bantam Books/ 1997)

涙王子
Prince of Tears

時代	1954年
地域	臺灣
製作	臺灣／2009／122分鐘
導演	楊凡
編劇	楊凡
演員	范植偉／張孝全／關穎／朱璇／林佑威等

涙王子

臺灣的麥卡錫時代導讀

　　楊凡執導的《淚王子》貫徹其一貫「唯美」風格，保留了一些曖昧的同性情愫，並用後現代拼湊式手法說故事。當楊導演的這些品牌元素放進了一個大時代框架，電影卻出乎意料的調和，藝術成就相當值得稱道。然而，就時代背景的交代而言，電影還是有所缺憾的。對今天觀眾（特別是臺灣觀眾）來說，《淚王子》觸及臺灣戒嚴時期白色恐怖的往事，幾乎就是內地文革後的傷痕電影了，甚至有朋友說看過電影後，認為臺式恐怖比內地當年的紅色恐怖更不堪。其實，兩者是難以相提並論的。《淚王子》的故事，不可能是一個純本土故事，假如觀眾不了解當時臺灣與國際互動的背景，純粹欣賞美男美景，就變得為唯美而唯美，不如看《美少年之戀》算了。

韓戰終結，緊繃臺灣國際形勢

　　正如電影片前片後交代，在臺灣戒嚴時期（1949-1987年），共有三千多人像電影男主角孫漢生那樣被不同名目的政治罪名處決，此外約有十多萬人涉案、或作為涉案人的親屬受「影響」。我們將之相比於今日太平盛世的臺灣，自然恍如隔世，乃至可能認同民進黨立場，認為應全面清算當時的國民黨高壓政權。但在電影背景的1954年，就算《淚王子》的故事傳遍海內外，大概也不會得到太多同情，因為當時國際形勢對臺灣的生存構成了現實威脅，包括美國在內的西方社會對臺灣當局用非常手段鞏固秩序，大多予以默許，甚至鼓勵。

　　表面上，1954年距離國民政府遷臺已五年，大陸的中華人民共和國政權已開始穩定，國民黨「反攻大陸」的可能性越來越渺茫，起碼「三年光復」的願望已泡了湯，似乎毋須過度敏感，也是時候可以放鬆一下。事實卻恰恰相反。臺灣在韓戰（1950-1953年）期間，安全得到美國直接保護，中共也把注意力集中在「抗美援朝」身上，那是臺灣休養生息的時光。但1953年過後，韓戰議和，中美在朝鮮談判，解放臺灣再次成為中共的重點。果然，1954年，解放軍發動第一次金門炮戰，並於翌年攻佔國軍控制的浙江沿岸一江山島，繼而迫使國軍自動放棄大陳島，眼看得寸進尺的骨牌效應就要出現。

　　在如此氣勢下，臺灣形勢一片大不好，自然引起島上恐慌。究竟臺灣能否守下去、究竟美國的保護傘是否可靠、究竟中共會否得到蘇聯海軍空軍援助而強行渡海，這些問題，在今天不再有什麼懸念，

當時卻誰也說不準。電影的白色恐怖，在正常社會自然不能容忍，但在戰時社會，無論我們接受與否，卻可算是歷史的常態；正如美國在二戰期間，也把加入了美籍的日本僑民集體送到國內集中營，何況其他。國民黨當局明擺著對一切左傾人士寧濫勿縱，目的是加強人民的警備氣氛，需要全體人民知道正在進行戰爭，從而把上述行為合理化。在如此密集式宣傳下，《淚王子》居然還有小學美術教師敢冒險闖入軍事禁區寫生，浪漫非常，十分楊凡，但未免太超現實，似是寓言多於似是事實。

臺灣白色恐怖與內地紅色恐怖

何況二戰後的白色恐怖氣氛並非臺灣獨有，蔣介石在臺灣的作風，部份還是直接從後臺美國那裡移植過來的。在同一個五十年代，美國經歷了對左傾人士進行瘋狂獵巫的「麥卡錫時代」，經常有人被無故指為「共諜」而入獄，也有個別人士被處決，包括被指洩露核機密的科學家羅森堡夫婦（Ethel and Julius Rosenberg），雖然沒有臺灣三千人那麼多。這反映在冷戰初年，西方各國對共產主義有歇斯底里的恐懼，這恐懼又結合了各國保守主義右派的私心。無論後者是否真的擔心國家被赤化，這氣氛讓他們有機會用國家安全之名，傳播保守思想之實，繼而整頓他們眼中過份自由化的社會秩序。

麥卡錫時代

　　美國共和黨的參議員約瑟夫 · 麥卡錫（Joseph Raymond "Joe" McCarthy）的參議員任期（1947-1957）可被稱作「麥卡錫時代」，堪稱美國版的「白色恐怖」。當時，麥卡錫聲稱有相當數目的共產黨員、蘇聯間諜以及共產黨政權同情者潛藏在美國的政府、藝文界以及其他地方。被懷疑的主要對象是政府雇員、好萊塢娛樂界從業人員、教育界與工會成員。當時，有一系列反共委員會、理事會、「忠誠審查會」在聯邦、州和地方政府林立，許多私立委員會也致力於為大小企業進行監察，試圖找出可能存在的共產黨員。其後衍生出專有名詞麥卡錫主義（McCarthyism）是指在沒有足夠證據的情況下指控他人不忠、顛覆、叛國等罪。

羅森堡夫婦

　　是冷戰期間美國的共產主義人士。他們被指控為蘇聯從事間諜活動，並因此而被判處死刑。他們是冷戰期間唯二因間諜罪被處死的美國公民。

　　臺灣白色恐怖的形式和目標雖然都是為了反滲透、鞏固政權，但和同期中共政權的鎮壓反革命運動、三反五反運動等，有根本性的不一樣：前者的口號是通過整肅潛伏在社會內的敵人，讓一般平民百姓可以更公平的通過競爭，在社會獲得應有的回報，從而捍衛他們的傳統家庭價值。後者的口號則相反，只是說要通過肅反，讓社會變得更公平和更安全，從而走進新社會集體主義的新生活，建立新的社會價值。左右之分，宛若雲泥。對《淚王子》主角群像而言，就是個人經歷坎坷，臺灣應該依然比同期的內地要好，因為只要犧牲了一定個人自由，假如不是特別不幸，起碼可以換來一定物質生活，生命的不可測性相對較在同期內地生活要低。

接班人問題：孫立人案與吳國楨案

　　讓臺灣出現白色恐怖的原因，除了國際反共大氣候和國共內戰的延續，我們也不能忽略臺灣內政的元素，也就是敏感的接班人問題。這就像研究內地的運動，也不能忽略當中的個人因素。在臺灣特務橫行的年代，負責特務機關的正是蔣經國，也就是蔣介石公開培養的接班人。老蔣讓小蔣歷練的方式，正是通過讓他掌握特工這關鍵位置，讓人心生畏懼，從而控制大局，國民黨管治大陸時負責特務系統的元老「CC派」陳果夫、陳立夫兄弟則被勸退。像《淚王子》那位老人劉將軍，雖然對「黨國」忠心耿耿，時刻相信快將反攻大陸，最後還是因為年輕妻子歐陽千君有左傾思想，而被送到軍事法庭審判，反映白色恐怖的對象，也包括了監控黨內高層。否則，要輕易動這些軍隊高層，不可能這麼輕率，就是當年國民黨管治大陸時，也對任何帶槍的人都投鼠忌器。軍人經常被整肅，除了因為反共等需要，在臺灣，也是確保軍隊對蔣家忠心不二的必要行動。

　　在戒嚴時期，臺灣最高層發生了多宗政治案，最富爭議性的包括孫立人案和吳國楨案，都和接班人問題有關。孫立人是美國維吉尼亞軍校培訓的高級將領，具軍事才華而不懂政治鬥爭，曾在二戰的緬甸戰場為盟軍立下大功，獲美英等國頒受勛銜，美國一度有計畫以他取代蔣介石當總統。功高震主，他最終在1955年被蔣以疑似兵變罪名軟禁至死。吳國楨原來也是蔣介石的親信，善於理財，國民政府遷臺前任上海市長，後任臺灣省長，深獲美國好感，後來卻被迫在1953年辭職流亡美國，成了尖銳批評兩蔣的美國教授，導火線就是他和蔣介石欽點的接班人蔣經國不和。但這些原因都不是能浮上檯面的，因此

二人下臺的官方理由，都是反共不力、或破壞臺灣穩定，與《淚王子》的受害人一樣。甚至到了八十年代，臺灣依然出現汙穢的江南案、陳文成案等，涉及國民黨特務和黑道社會等多方勢力，受害人都是挑戰蔣經國政權的人，成了美國電影《被出賣的臺灣》（*Formosa Betrayed*）的題材。

Karma?：經濟轉型與戒嚴因果關係大辯論

　　戒嚴歲月既然如此高壓，那麼對臺灣有沒有實質貢獻？印度的諾貝爾獎得主阿馬蒂亞・森（Amartya Sen）認為，中共早期的激進運動雖然暴力，卻有效摧毀傳統社會對經濟轉型的侷限，為後來的改革開放鋪平道路。這邏輯也被一些人放在臺灣：親國民黨學者當中，也有不少人認為戒嚴不但對臺灣安全重要，就是在經濟層面而言也屬必須，否則臺灣不可能由落後的農業社會，迅速轉型為工商業經濟體和亞洲四小龍之一；何況同屬四小龍的南韓和新加坡，也有經歷類似階段。國民黨到臺後，吸收了共產黨部份成功之道，推行的經濟和農業政策是頗為左傾的，要是沒有龐大國家機器支援，確實難以維繫。國民黨在大陸的失敗原因之一，就是始終缺乏中央集權能力去強推任何改革，蔣介石到了臺灣，也就豁出去了。無論上述理據能否成立，無論民進黨對這些理據多麼不滿，客觀事實是臺灣的白色恐怖有其侷限，例如對臺商或僑商有相當彈性，他們都不大感受到恐怖，安心協助臺灣經濟轉型。要是沒有了物質誘因，就不能突出與同期共產政權相比的優勢了。

　　電影女主角們不斷說，「每人心中都有一個淚王子」，教人想起李安的金句：「每人心裡都有一座斷背山」。表面上，淚王子象徵

了布爾喬亞的進步情懷，屬於那位將軍夫人的夫人自道，實際上，這也是導演對其一貫同性素材的借代。但這個寓言畢竟還是到位的：一方面有進步思想，希望改變社會，看不慣社會腐敗，另一方面捨不得放棄中產階級的品味生活，終身在這兩極打轉⋯⋯這樣的心路歷程，不但是《淚王子》將軍夫人那座斷背山、楊凡本人夫子自道的斷背山，似乎，還是大多數香港觀眾心目中那座不言而喻的斷背山。

小資訊

延伸影劇

　　《被出賣的臺灣》（*Formosa Betrayed*）（美國／2010）
　　《悲情城市》（臺灣／1989）

延伸閱讀

　　《從戒嚴到解嚴》（薛月順／曾品滄／許瑞浩／臺灣國史館／2000）
　　《戒嚴時期臺北地區政治案件口述歷史》（丘慧君／中央研究院近代史研究所／1999）
　　Taiwan: A Political History (Denny Roy/ Cornell University Press/ 2003)

Ballistic

彈．道

時代	2004年
地域	臺灣
製作	臺灣／2009／101分鐘
導演	劉國昌
編劇	張化／夜郎
演員	任達華／張孝全／曾愷玹／胡婷婷

彈

．

道

臺灣槍擊案，不再是甘迺迪的年代了

　　明刀明槍講述2004年3月19日轟動臺灣政壇的陳水扁槍擊案的《彈．道》，是近年少有的華語現實政治電影，在臺灣上映時，一度惹起爭議，令電影一度要以《江湖情》的名字面世。這樣的背景，原來起碼予觀眾類似奧立佛．史東（Oliver Stone）講述甘迺迪遇刺的《誰殺了甘迺迪》（*JFK*）的期望。然而，《彈．道》的前半部，似乎比講述當時案情的八卦新聞報導拍得更平淡；它的後半部，則和政治背景完全脫鉤，變成一個樣板式江湖仇殺故事，不禁讓觀眾有一定期許落差，似乎《江湖情》這公式化的名字，才是名符其實的。華人製片熟悉的江湖片倫理，畢竟並不容易移植於嚴謹的政治電影，雖然政治確是一個邪惡的大江湖，但21世紀的政治，已不再能像從前那樣，由個別江湖人物（或政治領袖）隻手遮天那樣兒戲。

網際網路時代再難鳥盡弓藏

　　《彈・道》要講述的中心思想，除了「政治很骯髒」，就是中國傳統的「兔死狗烹、鳥盡弓藏」萬年警語。根據電影交代，在前線負責執行槍擊案的職業殺手、背後策劃槍擊案的黑道頭子、被利用按劇本破案的警隊頭目和下屬、乃至陳水扁身旁統籌上述一切的親信資政，統統都被上一級領導或更幕後的黑手，根據這道殺功臣的古訓，除掉滅口。這情節似乎就是甘迺迪刺殺案的翻版：甘迺迪死後，無論是直接兇手、間接兇手還是距離遙遠的知情人士數百人，都離奇意外身亡或被滅口，那是美國至今最大的政治懸案之一，特工在其中的角色呼之欲出。

　　可是，甘迺迪被殺於1963年，臺灣槍擊案發生於2004年。四十年的光陰，不是白過的。今天要誅殺一個掌握大量機密的「功臣」、或一頭專門做醜事的「功狗」，比從前更為不易。「功臣」們都知道鳥盡弓藏的硬道理，都會盡力保護自己，例如祕密把相關證據存底，藏在不知名角落，並交與親信，吩咐一旦自己橫死，即向某人爆料云云。以往個別人士要保存祕密，還可能被無所不在的情報部門特工反制；但是，在今天的網際網路時代，就是擔心自己被滅口的基層嘍囉，也懂得將機密放上網、加密存檔，再傳到天涯海角，以備不時之需，有效自我保護的門檻已大大降低。何況，《彈・道》中掌握了關鍵證人錄音口供的那位正義警察，居然不懂把口供放上YouTube，卻要循正常途徑，等待開什麼記者會討回正義，就十分不合這時代的普通常識。以真實的陳水扁槍擊案為例，雖然當局「確認」首席嫌犯為已自殺身亡的兇手陳義雄，但只此而已，若案件真的牽連廣大、真的

要鳥盡弓藏，這宗涉及最高層的懸案應有不少知情人士「需要」橫死，怎麼到現在還天下太平，最後入獄的反而是陳水扁？

「NSA化」的準國家型黑社會，怎會任人魚肉？

　　《彈‧道》又講述陳水扁陣營把一名黑社會大老的兒子收監，以此威脅對方就範、策劃槍擊案。稍微思考，這也不符合現實。電影一方面交代這個黑社會同時涉足宗教、政治和文化，地區勢力龐大，有自己的廟會、自己的武器工廠，又經營地下賭盤，顯示它並非普通的犯罪集團。它的領袖有在海外生活的義子、也有逃亡到日本的既定聯繫，相信也不是侷限於本土視野的土包子。這樣的組織，可說已是一個國際關係常說的蓋達（al-Qaeda）那樣的「非國家個體」（Non-state Actor, NSA）。

　　就是這位教父所屬集團的規模及不上賓拉登的蓋達、或義大利黑手黨，也必定掌握了好些足以勒索當權派的資訊，和媒體個別人士必然有特殊聯繫，不可能任人魚肉。甘迺迪被殺的疑兇之一就是黑手黨，據說因為甘迺迪家族上位期間，曾得到黑手黨大力幫助，後來雙方越走越遠，黑手黨才執行「家法」。俄羅斯黑手黨近年風生水起，就是不斷勾結、勒索政界的最好明證。換句話說，黑手黨也要確保自己有向政治人物執行「家法」的能力，才敢涉足政壇。臺灣那些神通廣大的NSA化的黑社會，又何嘗不會？要是臺灣黑社會那麼容易消遣，臺灣的黑金政治，就不會變成結構性現象了。還有，假如那位黑社會領袖只是為了救兒子而策劃槍擊案，倒不如改當汙點證人爆料，再仿效民進黨當年，配合輿論打法律戰算了，成效不但更簡單直接，甚至足以把政府拉下臺，一不留神，甚至有變成造

王者的指望。哪會有黑道中人捨近求遠，搞一宗高風險大陰謀來為了救人的呢？

總統府資政可以調動軍用血庫？

至於《彈導》講述那名陳水扁親信「方正北」極度弄權，甚至能讓警官患病兒子的救命血不翼而飛，又能公然安排警官進入軍用血庫，像到超市那樣，拿取罕有的血型為兒子治病，更似是百年前的劇本才能安插的童話故事。首先，電影交代那名親信的職級是「總統府資政」，理論上只屬榮譽性質，那是當年蔣介石率國民政府遷臺後，為安置孔祥熙、閻錫山等大量無所事事的過氣或非嫡系「黨國元老」而設置的職位。像香港學界熟悉的前中大政治與公共行政學系系主任翁松燃教授，也是陳水扁委任的資政之一，我們不能想像他有能力調動軍隊血庫。何況在在陳水扁第二任期開始、特別是馬英九上臺後，資政的份量越來越輕，「榮譽」性越來越重，和政治核心的距離也越來越大。

好了，就算這位方資政有特別身分和任務的總統親信，他真的要動員軍用血庫，也必須負責軍事的官員批准。而眾所周知，絕大多數軍人是藍營中人，他們在槍擊案發生後被下令集體戒備，因而不能去投票，這正是槍擊案協助陳水扁當選陰謀論的主要內容之一。可以想像，藍營軍人絕不會配合民進黨政府的陰謀，無故讓那名資政調用軍隊血庫。臺灣盛傳炮製槍擊案的主要智囊是陳水扁的親信邱義仁，但他在調用總統府資源以外，也不能為所欲為。後來邱義仁和陳水扁一起受貪腐案司法審查，可見民主社會的權力制衡，起碼在臺灣，畢竟是局部存在的。

假如第一人稱敘事的是呂秀蓮……

那麼，要拍臺灣槍擊案而要符合政治倫理，劇情要有張力，同時又不能重複人所共知的基本常識情節，還可以有什麼空間？要另闢蹊徑，就不得不提陳水扁時代那位形象有趣的副總統呂秀蓮女士。呂秀蓮在《彈·道》也曾走過場（雖然選角比正牌呂秀蓮美得太多），顯示了她和陳水扁不是同路人，也沒有參與槍擊案陰謀，還可以算是槍擊案的真正受害人：陳水扁為了安排子彈打中她，才刻意交換二人向群眾揮手的位置，那是拿對方來玩命。這些情節，都是從真正的呂秀蓮言談啟示得來的。

然而，這是擒鹿而不脫角（編按：找到了問題的根源，卻找不到方法解決），真實的呂秀蓮的心路歷程，還要複雜得多。槍擊案後，呂秀蓮曾高呼兇手真正要殺的是她，反映她知道一些內情，然而為「顧全大局」，卻忍而未發，就是卸任後終於忍不住出版《透視319》，也沒有大爆內幕，相信她知道的應該有更多。記得槍擊案發生當日，筆者在臺灣觀選，晚上看李敖、陳文茜等藍營名嘴主持的拆局拉票節目，當時他們就對槍擊案極力質疑，同時呼籲呂秀蓮說出真相，說「即使是立場不同，在大是大非的骨節眼上，呂秀蓮還是可以相信的」。陳水扁一度在任滿前，傳出讓呂秀蓮扶正的訊息，這既是有民進黨人逼宮、死馬當活馬醫，也被看成是黨對她的一個交代，足以讓呂秀蓮樂了好一陣子，曾在訪問沾沾自喜地說，「自己已作好繼承大寶的準備」。也許是有了扶正的「懸念」，呂秀蓮才對陳水扁留有一絲情誼，被稱為「International Big Mouth」（IBM）的她，忍下沒有亂說話，陳水扁下獄後也有探望他，反正卸任後沒有什麼特別事

情可做。

當清流遇上大貪官：「水蓮配」的惡作劇

　　呂秀蓮雖然因為言談、外貌一律不討好，成為不少人嘲笑的對象，甚至被港人拿來和我們的福建大姐蔡素玉女士相提並論。如此侮辱，實在對她不公平，假如我是呂秀蓮，什麼都受得了，除了成為「臺灣蔡素玉」。在兩次大選，各黨正副總統候選人都有他／她們模樣的吉祥物和Q版公仔出售，唯獨呂秀蓮公仔遍尋不獲，似乎民進黨也不期望她能吸多少票。其實，她在臺灣公民社會一直有頗高清譽，在民進黨集體貪腐曝光後，她相對清廉的形象，成了黨內的鳳毛麟角。將呂秀蓮和以貪腐聞名的陳水扁撮合為「水蓮配」，看回頭，實在是一場惡作劇。

　　在陳水扁名譽最掃地之時，呂秀蓮作為哈佛法學女碩士的成名作《新女性主義》，忽然被誠品書局重新拿出，來放在醒目處介紹，這是筆者到臺灣親眼所見，被臺灣友人說是少見多怪。呂秀蓮從來以自己的美國背景自豪，就是當年在獄中，據說也愛賣弄英文，英文甚差的民進黨同志、走鄰家大嬸路線的陳菊經常向她請教，往往給她的炫耀弄得無地自容。這樣一個原來走清流、高檔路線的獨身女人，被捲入槍擊案這個充滿邪惡的世紀疑團，在利益和理想、陰謀和寫實、對個人的生命威脅和更上層樓的誘惑之間，究竟想到了什麼，又作出了什麼不為人知的抉擇？槍擊案歷史的本來面目也許永遠成謎，但這條「秀蓮線」，起碼比《彈‧道》老掉牙的故事吸引得多。要是電影以呂秀蓮的第一人稱展開，再配合她那些層出不窮的金句和卡通化的造型，看頭就來了。

小資訊

延伸影劇

《臺灣民主化之路》（臺灣／2006）

《誰殺了甘迺迪》（*JFK*）（美國／1991）

延伸閱讀

《臺灣的十字架》（陳水扁／凱達格蘭基金會／2009）

《透視 319：一個真相・一個臺灣》（呂秀蓮／財團法人國家展望文教基金會／2009）

Taiwan's Politics in the 21st Century: Changes and Challenges (Lee, Wei-Chin/ World Scientific Publishing Company/ 2010)

時代	[1]1945年／[2]2008年
地域	臺灣
製作	臺灣／2008／129分鐘
導演	魏德聖
編劇	魏德聖
小說	《海角七號》（魏德聖、藍弋丰／大塊文化／2008）
演員	范逸臣／田中千繪／中孝介／林宗仁等

全球化與去殖民主義的必讀普世教材

　　《海角七號》在臺灣名利雙收，雖然因為種種地域元素限制，沒有在香港和內地得到同樣效果，愛情故事也極為老套，其整體氣氛，卻是讓筆者最有感覺的電影之一。電影上映後，有關這電影和臺灣日治時期皇民化政策的聯繫，各方學者已發表了大量文章探討，正反立論，莫衷一是。我們從國際關係和比較政治層面，可切入的視角反而是全球化理論和去殖民理論，唯有通過這些理論重新閱讀這電影，才能釋出超越本土的普世意涵，讓我們化感覺為具體的意象，繼而可以發現，《海角七號》的背景和感情，放在香港身上同樣合用。

全球化手術一：由「Time-Space Compression」
到「Time-Space Decompression」

　　根據赫爾德（David Held）等政治學者的《全球大變革》

（*Global Transformations: Politics, Economics and Culture*）一類主流全球化理論書籍，所謂「時空壓縮」（Time-Space Compression），可算是公認最不涉及價值判斷的全球化定義。那是說當交通和資訊科技進步，會將現實世界三度空間的時空距離大幅縮減，由此衍生出改變政治、經濟、文化、社會的種種連鎖效應。然而，所謂「時空壓縮」，並非20世紀末開始的所謂「厚硬型全球化」（Think Globalization）的專利。此前，史上早已出現不同程度的時空壓縮全球化，包括涉及深度和速度不及20世紀、但廣度和影響相若的「擴張性全球化」（Expansive Globalization）時代；西方殖民主義的擴張，正是數百年前「擴張性全球化」時代的象徵。《海角七號》反映的日本情結，部份無疑可以直接追溯至皇民化政策，因此才會有哼日本小調的老郵差茂伯（往後還會談到他）、有日本舊情人的本土老婦，乃至有1945年臺灣人歡送日本人離開的場面。這些電影場景，可視為未經加工的時空壓縮的如實反映。

我們不要被這些名詞嚇倒，因為術語所說的，都是我們日常生活面對的事情。當殖民地經過解殖思潮洗禮，就會出現另一個情況：「時空解壓」（Time-Space Decompression），也就是希望通過人為方式，恢復該地方被「壓縮」前的前殖民時空。但由於這根本不可能客觀出現，所以解壓的過程，其實也是一種新的身分建構。1945年後，在臺灣的時空解壓過程中，受皇民教育影響的本土意識、和日本文化的本身，往往被等量齊觀。於是解壓者情願追溯至前1895年的時空，而不大接受日治期間醞釀的臺灣本土文化。

要了解上述現象，臺灣皇民化文學作家張文環有這樣文法奇怪的文字傳世：「有一天，內臺人會有在靖國神社前一同跪拜的日子，能向英靈合掌是一種喜悅的期待，那是兩種血潮溶合為一而暢流的時

候了……」有趣的是，剔除文章公然對日本的仰慕之情，文中也將「內臺人」形容為足以和日本人並列的「兩種血潮」之一，明顯具有一定本土意識。但由於臺灣由被視為外省政權的國民黨管治，上述的本土主體性，在整個時空解壓過程，卻被大量抹殺。這種不全面時空解壓的結果，出現了一整代既被挑起對日本殖民管治的仇恨、又同時對外省政權不滿的臺灣人，就像《海角七號》那位中年的本土村代表。

全球化手術二：由「Time-Space Depression」到「Time-Space Recompression」

到了冷戰後的新一波全球化時代，臺灣這類後殖民解壓沒有完全成功的地方，又被前宗主國重新影響。於是，又出現了一個新名詞：「時空再壓縮」（Time-Space Recompression）帶來的現象。在這過程中，百年前的殖民經驗，又被拿來和今日的日本文化相提並論；昔日的殖民管治，則被予以一定程度的浪漫化處理。這份浪漫化的歷史重構，構成了臺灣本土文化的新主體性，就像《海角七號》戀上日本女孩的新一代阿嘉。對阿嘉來說，祖父輩的日本回憶是選擇性的回憶，應該與面前的日本女孩構成某種關聯。至於如何關聯、如何取捨，其實都不甚了了，這就是「時空再壓縮」的具體表現。

重要的是，假如早數十年前的解壓過程能顧及臺灣的主體性，就像別的後殖民地那樣，今天臺灣的時空再壓縮，也許純粹是新一代臺灣人、「八十後」的事。但由於臺灣過去數十年的解壓是不完整的，今天《海角七號》代表的臺灣主體性，才足以同時涵蓋老、中、青三代：第一代擁有日治期間時空壓縮的直接回憶；第二代屬於解壓

不完整的反彈；第三代是面對時空再壓縮的浪漫化回應。這三代人都有在電影分別出場，隱含了世代交替的意味。

恆春的反殖民主義：反日本、反大陸還是反國民黨？

《海角七號》顯示的主體性還是相對和諧的，表面上，並沒有對大陸公然排拒，因為排拒的首要對象，還輪不到大陸。不少評論員談及電影和殖民主義／後殖民主義的關係，認為它的部份情節，洋溢著對日治時期的浪漫化處理。其實，電影尚有另一層和殖民主義的互動更值得研究，那就是臺灣南部恆春鎮和臺灣「外來政權」、乃至「市場化本土政權」的關係。

筆者曾到恆春鎮，除了到墾丁旅遊，也是為了對電影場景朝聖。當時正值元旦，在墾丁的沙灘除夕倒數，臺上唱的正是《海角七號》范逸臣的〈無樂不作〉，氣氛令人嚮往。在那裡，才有機會閱讀當地本土刊物《恆春人》。《海角七號》上映後，一向作為地方媒體和旅遊指南《恆春人》，發行了第11期「海角七號與恆春專輯」，除了逐一介紹電影景點，也收錄了大量評論文章。其中《恆春人》執行主編王精誠在題為「家破山河在？不要問恆春為國家做些什麼，要問國家能為恆春做些什麼」的文章，開宗明義說要通過電影熱，代表恆春「把這筆帳好好算一算」。究竟是什麼帳？原來，作者針對臺灣政府歷年在恆春這風景區「硬是塞了一座核能電廠、一個國家公園、一個比金門稍小的前線戰地、一座水庫」，認為這是「集殖民地眾害之大成」，更正面批評當年國民政府「以征服者姿態出現，以外來政權之姿，視當地人為草芥」。到了立論環節，他認為恆春是「一部活生生、赤裸裸、火辣辣、弱肉強食、淒慘心酸後殖民時代的殖民歷

史」，說這是香港與澳門回歸後，「臺灣或中國最後一塊殖民地」。看這電影的一般港澳觀眾，大概沒有想這麼多，但對南臺人民來說，如此思考，也算不上上綱上線。

本土保育背後，自然有政治角力

《海角七號》和在同樣南臺風景拍攝的電影《我在墾丁天氣晴》一樣，都有好些保育、本土意識，只是前者表現得較為內斂而已。例如電影的中年鎮代表有這樣一句：「山啊BOT、土地BOT，現在連海啊要BOT」——BOT，即「Built-Operate-Transfer」，所謂「民間興建營運後轉移」，作為私有化和公有化之間的經濟模型，理論上，由財團興建及營運若干年後還及政府，但實際上，常被批評為變相私有化。然而，畢竟BOT可能帶來經濟效益，並非所有人都反對，相較下，興建核電廠、水庫等，就被一般恆春原住民視為完全的生態破壞，受歡迎程度尚不如BOT。要是《海角七號》不滿BOT，邏輯上，自然更會反對在恆春搞十大建設，難怪有恆春人認為電影說出了他們多年鬱悶的心聲。

要是我們把上述文章視為「恆春反殖民主義」代表，它的不少論點，還可與同期的好萊塢商業電影《007量子危機》（*Quantum of Solace*）不謀而合。《007量子危機》以南美玻利維亞為背景，講述一個以環保掩飾牟利本質的組織陰謀策劃政變：它一方面鼓勵政府興建水壩，另一方面卻刻意造成水壩旁原住民市鎮的旱災，被影射為新殖民幫凶。《恆春人》的文章對境內水壩，也有如此批評：「這一條萬里水龍已跨越整個屏東縣境，由南到北，由極度缺水的缺水區，供應給水量豐沛的高屏溪流域城市，而所獲最大的回饋，就是在牡丹水

庫旁邊的牡丹鄉石門村居民，竟然沒有自來水可喝，這就是典型的殖民統治政策。」這樣的批評，超越了純保育的層次，上升到殖民的高度。香港未來的保育運動會否步其後塵，例如將「發展基建」和「方便大陸解放軍來港」掛鉤，值得觀察。

日本同樣造成恆春傷痛，但⋯⋯

若以上述角度解讀《海角七號》，電影的去殖對象不但不是日本，日本反而扮演了正面襯托的角色。要是1945年後的「外來者」代表著對南臺本土經濟和生態沒有大貢獻的「新殖民主義」，日治時代的鳥語花香，就是被曲解的「善良殖民主義」了。既然上述文章只是希望借用眾所周知、但我們記憶日漸模糊的舊殖民主義，來反襯另一個社會記憶猶新、而影響著今天臺灣人衣食住行的「新殖民主義」，《海角七號》的日本色彩，對作者而言，不過是學術上的「稻草人」，用來提供一個浪漫化的參考樣板。由當年足以產生動人愛情故事，令本土人嚮往的日治背景和原始山色，對比「外來政權」治下恆春的破落，從而道出電影那位鎮代表的悲哀：「今天恆春年輕人都不願意回家」，就是中心思想。

其實，日治時期對恆春同樣帶來大量傷痛。二戰後期，日臺政府強行在恆春征兵，這些臺籍軍旅從軍期間，受到不少不平等待遇，這不是電影交代的內容，反而同一期《恆春人》雜誌的其他文章倒有客觀介紹。無論如何，要是單說對恆春天然景觀的保育，日臺政府做得比國民黨、民進黨都要好，這似乎是好些恆春人的看法。要是北京擔心《海角七號》流露戀日或皇民化傾向，那是無必要的；但要是從中讀懂南臺本土主義的內涵，卻是有價值的。而且，這意涵對了解

近年香港保育運動，乃至內地同步興起的保育運動，也同樣是有價值的。

臺灣「月琴國寶」與古巴「耆英樂隊」同步商業化

諷刺的是，《海角七號》雖然有保育意識，也令本土經濟大幅商品化，這卻是「正統」保育人士的大忌。最典型的例子，就是電影意外捧紅了片中的「月琴國寶」茂伯。這位老演員林宗仁先生在現實生活也是月琴高手，此前並無演出經驗，並非在電影飾演的郵差，卻是家境不俗的退休商人。電影上映後一年，茂伯的身影和電郵的「馬拉桑酒」一樣，在臺無處不在，成了廣告紅人，加上他在《海角七號》哼唱日本小調的形象深入民心，令其儼然成了後殖民本土新象徵。當然，月琴也是來自大陸，但臺灣月琴（南月琴）和大陸的北月琴有不同傳統，不能相提並論。

無專業經驗的樂人由電影走進社會，教人想起紀錄片《樂土浮生錄》（*Buena Vista Social Club*）的古巴「遠景俱樂部」（Buena Visa Social Club）。這電影好評如潮，令俱樂部二十多位高齡音樂人從被遺忘的角落走回舞臺中央，其中一位老樂手伊布拉印·飛列（Ibrahim Ferrer）以七十高齡獲得拉丁格林美音樂最佳「新人」獎，就像茂伯幾乎拿下金馬獎最佳「新」演員獎。《樂土浮生錄》強調抽離政治，但捧紅一批在非正常情況下被遺忘數十年的古巴老樂人，已是賦予他們「溫和挑戰者」的形象作為政權代言人，他們有如此金句傳世：「我們古巴人是反叛的，要反抗好的，也要反抗壞的」，相信可激起世人對古巴革命的浪漫想像。這就像《海角七號》那句「留下來或我跟你走」，也可滿足一些人的日本情懷。問題是，茂伯在臺灣

走紅了，但他的象徵，同樣是由手術製成，正如《海角七號》一樣，既有對數十年前歲月的浪漫化處理，又有對今日臺灣重新尋找主體性的潛在追求。這些計算，不可能不以商業形式顯現，正如《樂士浮生錄》的耆英，亦以充滿江湖味的氣質步入墳墓。遠景和茂伯要保持自己真正的主體風格，而不是讓人不斷重構，須和現實社會保持一定距離。至於是否這樣選擇，就人各有志了（參見本系列第三冊《樂士浮生錄》）。

香港也可開拍《菜園七號》

　　《海角七號》在香港上映後，不少人說「很迂迴」。事實上，香港也經歷了像臺灣的「時空壓縮──解壓──再壓縮」三個階段，只是「解壓」和「再壓縮」的過程，在香港回歸後的十多年間幾乎是同步進行，因而效果更複雜。這些年來，一方面，香港社會出現了愛國論爭和國民教育，以圖對英國殖民管治留下的痕跡進行解壓；另一方面，這個解壓過程被不少人認為未盡全面，因此香港同時興起了本土運動。與此同時，英國代表的西方文化通過全球化機制，還依然在香港流傳，雖然波及的深度和廣度不如從前，也有陶傑等流行作家不斷寫作懷念殖民歲月、追憶英國菁英文化的文章，也就是為特區和殖民時代的英治遺產，進行「時空再壓縮」。由於上述現象同時出現，沒有一整代香港人單單受時空解壓或再壓縮影響，於是，這不像上述臺灣的後殖民世代論那樣涇渭分明。

　　邏輯上，我們完全可以複製一部《海角七號》在香港上映，回應近年菜園村一類的保育議題，開拍一部《菜園七號》。但這電影的策劃人需要深厚歷史文化視野，對殖民、保育、全球化之間的理論脈

絡要了解，又要兼顧市場，難度甚高，將遇上的政治地雷也不少。說到底，不要以為上述理論框架只適用於大中華地區，其實類似國際案例還有不少。例如由葡萄牙殖民地直接在1961被迫強行回歸印度的特色小鎮果阿（Goa），由義大利殖民地一度變成衣索比亞一部分、後來終於在1993年獨立的東非小國厄利垂亞，都在此列。但它們的故事就算拍成同類電影，放在香港，只怕更難有任何共鳴了。

小資訊

延伸影劇
　　《我在懇丁天氣晴》（臺灣／2008）
　　《樂士浮生錄》（*Buena Vista Social Club*）（美國／1999）

延伸閱讀
　　《日據時期臺灣小說選讀》（許俊雅／萬卷樓圖書有限公司／1998）
　　《帝國裡的「地方文化」：皇民化時期臺灣文化狀況》（吳密察／新自然主義／2009）
　　《海角七號與恆春專輯》（恆春人第 11 期／2008）
　　Global Transformations: Politics, Economics and Culture (David Held and others/ Stanford University Press/ 1999)
　　Refracted Modernity: Visual Culture and Identity in Colonial Taiwan (Yuko Kikuchi/ University of Hawaii Press/ 2007)

陳查理探案系列 *Charlie Chan Series*

陳查理探案系列

時代	1926-1949年
地域	美國
製作	美國／1926-1949年
導演	多人
原著	*Charlie Chan* (Earl Derr Biggers/ Bobbs Merrill/ 1925-1932)
演員	Warner Oland/ Sidney Toler/Ronald Winters

半世紀前的美籍華人六神合體

　　主演經典電影《蘇絲黃的世界》（*The World of Suzie Wong*）的女演員關南施絲（Nancy Kwan）剛在美國領事館安排下訪港，教人回味在成龍以全球華人代言人姿態君臨天下前，與華人相關的電影體系有另一番風味。這風味的代表人物，首推一位名叫陳查理（Charlie Chan）的偵探。不少這一代、甚至是上一代的人接觸「陳查理」這名字，都是源自文化研究讀本。但筆者接觸這位美國作家畢格斯（Earl Derr Biggers）筆下的美籍華裔偵探，卻真的是通過一系列三、四十年代的電影和電視劇：當年留學美國，其中一個最常看的電視臺就是經典黑白臺，最吸引的正是陳查理系列，和另一個針對墨西哥拉丁裔的蒙面俠蘇洛（Zorro）系列。此後，我購買了一堆經典陳查理電影VCD，標題大都東方主義主導，像什麼《陳查理與中國貓》，教人失笑，拍攝手法也頗為簡陋。但這系列是值得重溫的，因為通過陳查理的形象，我們除了可以解構百年前的美國政治符號，還能了解

美籍華人的形象史。

拜物‧不拜物：沒有性徵的亞裔男偵探

根據小說和電影，陳查理身形肥胖，幸好頭腦同樣發達，英語口音特重，心地善良，是夏威夷警局的一名中層警官，破案如神。這些形象，正如筆者在《美國新保守骷髏》曾說，有點像年前無故崛起的William Hung。不要忘記，西方對東方男性和女性的角色設定，經常是相異的、甚至是相反的，都是以一堆物件為表達。東方女性在西方大為吃香，代表了蘇絲黃式的神祕（不是節目主持那個蘇絲黃），和「能幹」（這個「幹」字可按字面解釋）；西方人鍾情於東方女人，是戀物，多於戀人，象徵亞洲拜物主義（Asian Fetishism）。東方男人則糟糕得很，在美國的形象是懦弱、陰柔、性無能，也就是「不能幹」，家中應該有元秋型惡妻，或應該是套版同性戀者，還應該是零號。於是陳查理雖然子女眾多，多達十四名，但形象還是東方的、家庭慈父形的，本人毫無性徵在電影表露，女觀眾對他也無物可戀，反映亞裔男士不能輕易激起西方異性澎湃的激情。後來陳查理電影有幾部在中國、香港拍攝，安排了女兒當他的助理，飾演的演員包括我們熟悉的白燕女士，這雖然是父女關係，還是多少增加了陳查理的性徵。

表面上，美籍華人菁英眾多，以中產為主，甚至壟斷名牌大學優異生階層，而且比黑人傾向菁英階層的共和黨，在唐人街也是共和黨的傳統朋友。但他們整個族群要完全融入美國主流，就算沒有中國這個龐大母體的「外圍因素」，也較黑人、拉丁裔人、甚至印第安人，更有難度。在這前提下，作為華人警官的陳查理固然是「他

者」，也是被消費的對象，卻不能是被賦予性幻想的英雄形象。

惡搞偵探電影《怪宴》：當陳查理結合傅滿洲

　　但上述華人形象並非鐵板一塊，而是經常和日本人交叉並列，組成美國人對黃種人的集體觀感。研究美籍亞裔歷史的Brian Masaru Hayashi教授認為，華人和日人在美國的套版形象有兩個：「黃禍」（Yellow Peril）和「黃病夫」（Yellow Sickman）。華人剛到達美國時，積極和本土人競爭貿易，是威脅性的「黃禍」；日本當時還未開關，是病夫。不久日本戰勝中俄，美國爆發排日潮，擔心日本是太平洋的競爭對手，華人淪為病夫。清朝覆亡後，華人以美國為革命基地，華人又走回「禍」的位置。到了二次大戰，美日反目，西岸日本人被送到集中營，又成了禍。華人在八十年代的日本經濟奇蹟裡像一批病夫，今天卻是「中國威脅論」的主角。

　　在這過程中，有時華人只是平面的災禍或病夫，有時兩者卻是同步出現的一雙辯證。陳查理的形象，不斷被拿來與連載小說《傅滿洲系列》（Fu Manchu）對比，後者是由英國流傳到美國的小說和電影，主角是要統一世界的狂人，當然，也是亞裔人。第一代長期飾演陳查理的美國演員奧蘭特（Warner Oland），同時也是第一部傅滿洲電影的男主角，可見二人雖然居於正邪兩極，但在美國觀眾心目中都是差不多。但在近二、三十年，一般美國人已不會單純視華人為「禍」或「病」，而是直接視他們為陳查理和傅滿洲兩者的複合體。

　　這兩個形象混合的代表作，可以參考一齣十分精彩的惡搞偵探電影：《怪宴》（Murder by Death）。這齣拍攝於1976年的經典，可

說是偵探電影版的《驚聲尖笑》（*Scary Movie*），同樣維持了懸疑佈局和密室殺人橋段，氣氛嚴謹而不胡鬧，不斷諷刺各個名偵探，包括了一個拖著辮子、身穿古服、陪著一個兒子在身旁的王姓華裔偵探（「Sidney Wang」），這正是陳查理和傅滿洲形象的合成（其中一名長期飾演陳查理的演員名叫「Sidney」）。惡搞的在於這位王偵探的兒子，並非陳查理兒子那樣的親生子，而是義子，還要是日本人；他身穿的古服居然是清裝，即傅滿洲的滿洲殭屍官服，而不是陳查理的慣常穿的西服。這樣的形象，華人不會看得舒服，西方人卻會心微笑。不要以為《怪宴》是辱華電影，其他名偵探同樣被一般惡搞，例如克莉絲蒂筆下的老婦偵探瑪波小姐（Jane Maple）有看護，這電影也有一老一少的女偵探女看護組合，不過偵探就變成年輕那位，她帶著從小照顧她、而現在需要被她照顧的老看護來赴宴……

陳查理與蒙面俠蘇洛的子女：邊緣人到主流人

當我們把視野再延伸至政治層面，陳查理的符號，還有更多可發掘的空間。既然陳查理的黑白電影和蘇洛的黑白電影同屬經典、同期出現，這些電影反映了美國在版圖擴大後刻意爭取不同少數族裔，希望通過電影文化，把他們吸納在美國大熔爐當中。這是非常進取、有自信的國家態度。時至今日，蘇洛既代表拉丁裔人，又被吸納為美國主流文化代言人，甚至參與了南北戰爭期間的反分裂義舉，是美國最成功的文化統戰符號之一（參見本系列第一冊《蒙面俠蘇洛2：不朽傳奇》）。相反，中國至今出不了真正有「民意基礎」，而又沒有成為獨立運動圖騰風險的少數民族英雄，最接近的已是古老的新疆民間傳說阿凡提，他有時也會被主流漢人文化吸納，但依然與陳查理和

蘇洛不同，不能同時象徵國家核心價值，而且還有被維吾爾族拿去當作「疆獨先驅」的可能。

然而，畢竟陳查理和蘇洛依然是美國社會的邊緣人。這些美國電影處處強調他們的異鄉特色，暗示他們始終不是自己人；但與此同時，同一電影又會安排他們的下一代打扮、生活得更「像」美國人。蘇洛的女兒形象就是當代的性感尤物，陳查理的兒子也是夾縫中的ABC第二代典型。這正是美國熔爐運作的基本方程式：第一代新移民要完全融入，恐怕是不可能的了（雖然陳查理也許不是第一代美國人），但他們會傾盡全力讓子女接受良好、正宗的美國本土教育，希望他們徹底融入美國，為父母爭口氣，這也構成了美國移民夢百年不滅的神話。所以，陳查理電影不斷出現的「Number One Son」、「Number Six Son」之類，雖然同是作為父親的偵探助理，但作用不同福爾摩斯身旁的華生，主要是負責演繹美國熔爐的社會傳承系譜。

美籍華人與美籍日人在夏威夷同樣合體

還有，陳查理的工作地點被設定在夏威夷，正如蘇洛的活躍地點是被歸併入美國前的加利福尼亞，都反映了上述主角身分的邊緣性，說明華人、拉丁人都是要從邊陲開始，才可以慢慢移入美國本部心臟。今天的夏威夷是美國一部份，其實在夏威夷王國覆亡後的數十年間，夏威夷的身分只是一個美國管治的「地區」（organized territory），直到1959年才建州。陳查理時代的夏威夷，就算不上美國本部組成部份。華人和夏威夷的關係建立已久，他們除了作為夏威夷主要勞動人口之一，還以當地為革命根據地和中轉站，孫中山也是

在檀香山上學，順道在當地兜售革命債券。

　　華人在美國本部走進上流社會的速度緩慢，在夏威夷則相對快些，至今夏威夷有5%人口是華人，而有不同程度華裔血統的，更佔全島人口1/3之多。夏威夷日裔人口則有更多，二戰前幾乎佔了一半，今天也有15%以上，比例遠比華裔為高。美國電影商一度找一些日裔演員飾演陳查理，這在中國是天大的禁忌，在美國、特別是夏威夷人眼中卻是稀鬆平常，他們不會明白兩者差不多的分別，就像不會明白為什麼不可以找伊朗人飾演阿拉伯人。就是在日本偷襲珍珠港後，美國本部把美籍日裔人口關進集中營，但由於當地日裔人口太多，卻不可能把全體夏威夷日裔如法炮製，只能宣佈戒嚴。1941年後，日本人不能光明正大的在美國銀幕出現，陳查理電影則在二戰期間繼續拍攝，在1942-1945年間出產了差不多十套，那時候，其實他已不只在反映華人的形象，同時也兼顧要反映了中日合體的形象，儘管那時飾演陳查理的不再可能是日本人。到了五十年代到七十年代，還有零星的陳查理電影出現，都是狗尾續貂，但他的六神合體形象就越來越鮮明了。

小資訊

延伸影劇

　　《神祕的傅滿洲》（*The Mysterious Dr. Fu Manchu*）（美國／ 1929 ）
　　《怪宴》（*Murder by Death*）（美國／ 1976 ）

延伸閱讀

　　A Guide to Charlie Chan Films (Charles P. Mitchell/ Greenwood Press/ 1999)
　　《傅滿洲與陳查理：美國大眾文化中的中國形象》（姜智芹／南京大學出版社／
　　2007 ）
　　Charlie Chan is Dead: An Anthology of Contemporary Asian American Fiction
　　(Jessica Hagedorn/ Penguin Books/ 1993)

時代	約1949-2007年
地域	香港
製作	香港／2007／110分鐘
導演	趙良駿
編劇	施揚平／蕭君紅／趙良駿
演員	黃秋生／鄭中基／莫文蔚／毛舜筠／岑建勳／鮑起靜

左派為什麼不能像西方般出櫃？

　　近日為了一個研究計畫，重溫電影《老港正傳》。年前曾有朋友請我到電臺以「第一人稱後代」評論該片，我婉拒了，不是因為什麼身分問題，而是這電影的顧忌特多，批評起來教人不好意思，不批評又說不過去。「老港」據說原叫「老左」，後來因為「種種原因」，名字被迴避處理。單從這例子、「種種原因」，已反映這部講述香港傳統左派家庭故事的電影不但有先天偏限，也後天失調。對一般觀眾而言，左派圈子是神祕的，為什麼他們會有這麼大的向心力？圈中人的心路歷程又是怎樣？這些問題，電影既要講述左派圈子，卻都不會提供答案。其實傳統左派有其特定歷史，屬於香港現代史不能迴避的一頁，圈子的光榮和黑暗，卻都不能從他們原打算賦予的代言電影體現出來，誠為可惜。結果，觀眾看過《老港正傳》，只要不是局內人，都不會明白電影和一般老式溫馨倫理劇集有什麼不同，也不會有什麼共鳴；假如是局內人，又會嫌電影蜻蜓點水得膚淺，一切只

是隔靴搔癢，慨嘆「阿叔當年點止咁」（編按：「阿叔當年可不只這樣」），同樣不會有共鳴。

「土共」曾是進步菁英，毋須被汙名化

《老港正傳》的左派家庭（和隔鄰的右派家庭都）十分草根，長輩都希望子女努力讀書，然後成才，一切似是傳統香港獅子山精神向上爬的故事。這精神十分熟悉，但沒有絲毫左派特色。電影應該交代國共內戰前後的香港左派圈子，一度匯集了大量國家級數的進步菁英，他們的追隨者就如今天的激進青年，多少自覺在做「型」的事情，有理想主義的光環。這對今天的觀感來說，是顛覆性的演繹，完全不能從電影浮現。

以今天公認的香港愛國報紙《大公報》為例，它在國民黨管治大陸時期，卻以飾演異見份子著稱，經常批評政府如何獨裁、如何不民主，可以說是當時的《蘋果日報》，吸收的文字菁英，來自全國各地。最後，他們到了香港，報社臥虎藏龍，人才輩出，連金庸、梁羽生等，也只能當一個小編輯／小校對，潛能遠非今日的《大公報》可比。一份愛國報紙尚且如是，其他愛國圈子也有不少懷有真正理想的一流人才。要了解這背景，才能解釋左派圈子能吸引青年的凝聚力所在。看過《老港正傳》的觀眾，只會以為香港土共就是勞工俱樂部。

教會與工會：愛國圈子的潛藏恐懼

《老港正傳》既沒有交代圈子光榮、驕傲的一頁，自然也不會交代其維繫內部凝聚的黑暗一面。不少愛國圈子成員擔心脫離後有後遺症，才繼續待在那裡，這解釋了為什麼那麼多受高等教育的青年，會在1967年一律激進盲動起來：原因之一，在理想與現實、意識形態與榮耀以外，還包括朋輩壓力。左派工會既然照顧了基層勞工的需要，雙方的倚賴關係產生了，一旦不按組織基調行事，就會成為異類，在身心層面，都會被朋輩開除。這種潛藏的邊緣化恐懼，正是傳統愛國圈子忠誠度的另一組成部份。就是那些生活不用靠左派組織養活的人，要他們脫離圈子，好比要教徒徹底脫離教會，如此大動作改變生活習慣，又不是一般人可以承受。事實上，凡是到過教會、又了解愛國團體運作的人，都會發現兩者運作驚人的相似：都有共同的偶像，都有大量只是為了內部凝聚的無聊儀式，都有「查經」的動作，都有「早請示晚匯報」的期望，都有要求成員「分享」一切、坦白從寬的「熱情」，哪怕成員素昧平生，是之為「同志」。

六七暴動／反英抗暴

1967 年在香港，一場因為社會及政治矛盾，由香港左派及親共人士主導、對抗港英政府的暴動，可謂香港歷史的分水嶺。

文革時期一種對毛澤東「表忠心」的儀式、例行程序，是為了要體現毛澤東思想貫徹在人民的生活，而發明出來的一套程序。每天出門上班、上學，商家開門做生意、生產大隊出門工作以前，全體成員都會在毛主席像前站成方陣，鞠躬行禮，手中高舉《毛語錄》高呼：「敬祝偉大的領袖、偉大的導師、偉大的統帥、偉大的舵手、我們心中最紅最紅的紅太陽毛主席，萬壽無疆、萬壽無疆、萬壽無疆；敬祝毛主席的親密戰友、我們的林副統帥，身體健康、永遠健康、永遠健康！」並唱〈東方紅〉、朗讀《毛語錄》，此為早請示。學校放學、機關下班、商家關門、生產大隊收工前，則在毛主席像前檢討自己一天的錯誤及缺點，並唱〈大海航行靠舵手〉，此為晚匯報。

　　既然沒有交代左派圈子的組織紀錄，電影一如所料，更沒有交代六七事件的大小背景、也沒有交代文革和六四，雖然這些都是愛國人士根深柢固的傷口。凡是接觸過愛國圈子前輩的人，都會知道他們不但不會迴避這些題目，更會主動分享他們的經歷見聞、反思分析，不會為21世紀觀眾提供選擇性的溫情記憶。勾畫不出這些題目、上述潛藏恐懼，與電影敘述的一群老好人的關係（左派圈子的大姐大叔，確是充滿比一般香港人和藹可親、富人情味的好人），註定不能說出好故事。

戴麟趾的遺產：左派工會、港英危機管理與香港發展史

　　從大歷史角度而言，雖然六七事件令左派在香港由持有道德高地的進步力量變成聲名狼藉的激進份子，也令左派媒體由暢銷市場寵兒變成票房毒藥，但卻某程度上，這卻直接促進了香港進步，所以，也可以說六七對促進香港進步有間接貢獻。這觀點並不政治正確，而且很曲線，自然是不可能從一般電影反映出來，以左派為主角的《老

港正傳》同樣迴避了，就更教人惋惜。這樣說是因為六七前後，港英殖民政府的港督戴麟趾爵士（Sir David Clive Crosbie Trench）和他的助手姬達爵士（Sir Jack Cater），以一流的危機處理手法，調整了對香港管治的一切思路。他們一方面擱置了完全高壓政策，沒有將六七上升為「國際顛覆活動」的一環；另一方面又和倫敦總部緊密聯繫，反擊身處北京的英國外交人員向左派讓步的「鴿派」建議，以免香港像澳葡政府在1966年「一二三事件」那樣，向紅衛兵投降。關於戴麟趾的外交努力，葉建民教授曾在英國閱讀大量檔案，並在學術期刊《中國期刊》發表專文研究。

一二三事件

一二．三事件（葡語：Motim 1-2-3，又稱一二．三騷亂或澳門暴動、澳門暴亂），是澳門1966年發生的一場大規模反對澳葡政府的動亂，事件的遠因是澳葡當局在管治澳門上多年來無所作為，行政混亂、效率低下且貪汙盛行。此事件徹底改變了澳門的政治格局：澳葡政府的管治威信掃地，中華民國政府和中國國民黨的勢力也完全被肅清，左派勢力則在社會各階層深深扎根，致使今日的澳門社會普遍親共。左派在澳門的成功經驗，間接推促了香港的六七暴動。

在內部政策協調方面，港英政府的舉措也是相當可觀的。例如當局當機立斷決定不再對香港人灌輸英國人的身分、改為鼓動本土意識，希望通過舉辦「香港節」一類大型本土活動，和大舉增加針對青少年的文娛項目，抗衡內地文革時代傳來的愛國主義和其他激進思想，這才是今天保育運動的原型。又如那些大型福利社會計畫、後來出現的九年強迫免費教育等，都是港英回應六七事件的深層政策，目的是為免香港基層完全落入左派手中。政策背後蘊藏有遠見的視野，

顯出教人讚歎的管治和應變能力。由於港英回應得宜，不但左派心目中不得不暗暗佩服，左派新一代更對長輩的理想產生質疑：既然港英提供福利、又不再講求對英國效忠，內地運動那麼恐怖，人民又那麼貧苦，為什麼我們愛國圈子還要固步自封，拒絕進步？

在新世界，斯人獨憔悴：為什麼開拍《老港正傳》？

於是，一些愛國子弟走進民主運動，認為那才是左翼愛國運動的嫡系傳人；有些放棄虛無縹緲的理想，走去從商致富；剩下那些繼續在圈子內生存，諷刺的是，後者在今天香港社會的成就卻平均最低，受到的不平等待遇和歧視也最嚴重。劉天蘭、陶傑等，都是左派圈子出品的後人，從中我們可以看見一些脈絡。《老港正傳》只刻劃左派不能進港英政府工作的政治審查，而沒有刻劃其宏觀背景；對本土左派的貢獻和反思毫不著墨，只以子女出國讀書、回來就長大成人那樣粵語長片式情節，解釋新一代和圈子的新關係，那又是選擇性記憶了。

最後，回到根本問題：為什麼忽然有人開拍這部保證賠本的《老港正傳》？真正原因，其實是傳統左派在回歸後有怨氣，而且怨氣還不少。他們認為多年來追隨黨國的理想，回歸後換來的，卻是從前的階級敵人、港英培訓的舊菁英掌權，連六七一類他們當年的愛國行動也沒有獲得應有平反，傳統左派──而不是忽然愛國派──在香港的地位也沒有顯著提升。極個別擔任高位的愛國子弟，卻又不願充當他們的公開領袖，對那段歷史迴避，而且忙於洗底。相較國際案例而言，各國的左派不是革命成功後風光上臺，就是全面被取締然後得到重生，鮮有像香港左派那樣兩頭不到位。各國舊左派

到了21世紀都一律「出櫃」了，「老港」們還無奈地留在櫃中，出不來。

不痛不癢，只能「打動」邊緣圈內人

於是，有人想到近年興起的「軟權力」概念，希望通過電影，扭轉左派在香港和在國際社會的形象，乃至局部為歷史翻案。近年關於六七的英文著作已出現不少，例如南華早報張家偉（Gary Cheung）的著作，有些更出現在國際學術期刊，它們大都學術性地中立客觀，但對希望翻案的傳統左派而言，自然不夠。他們期望的，是直接扭轉輿論，去取「土共」的汙名。諷刺的是，由於種種原因，《老港正傳》拍攝後、上映後，不但沒有交代上述一切關鍵，甚至連開拍電影的目的也沒有交代、沒有達成，反而讓人以為所謂「老港」就是逆來順受的無知一群，這訊息卻正是這部電影希望推倒的。「土共」在香港的汙名很大程度來自六七，此前左派聲譽甚佳，《老港正傳》卻本末倒置，也教人失望。結果，電影不但不敢開宗明義自稱「老左」（當左派在西方可以是很大的光榮），英文片名是離奇：「Mr. Cinema」。Come on。

難怪《老港正傳》頂多只能打動傳統愛國圈子內，沒有太投入運動、生活沒有受到太大衝擊、今天也過得比較可以的一群善良老人，作為舊生會回顧活動那樣的追憶。此外，哪怕是對圈內其他老人，包括上了位的與潦倒的、淡出了的與掙扎下留下來的，恐怕都不會收貨（編按：買帳），因為他們本人的故事，就要精彩百倍。至於一般觀眾，有網上影評作出精準的描述：除了更不耐看，他們不會認為這電影和同樣由趙良駿導演的《金雞》有任何分別。

小資訊

延伸影劇

　　《金雞》（香港／ 2002 ）

　　《幾家歡樂幾家愁》（香港／ 1949 ）

延伸閱讀

　　《香港六七暴動內情》（張家偉／太平洋世紀出版社／ 2000 ）

　　《香港左派鬥爭史》（周弈／利文出版社／ 2002 ）

　　Underground Front: The Chinese Communist Party in Hong Kong (Christine Loh/ University of Hong Kong Press/ 2010)

　　Crisis and Transformation in China's Hong Kong (Ming K. Chan/ Alvin Y. So/ Lynn. T White III/ M.E. Sharpe/ 2002)

投奔怒海

投奔怒海
Boat People

時代	西元1977年
地域	越南—南越地區
製作	香港／1982／109分鐘
導演	戴安平
編劇	許鞍華
演員	林子祥／繆騫人／馬斯晨／劉德華

也許是史上最有國際視野的港產電影

　　許鞍華導演的《投奔怒海》是她初出道時的「越南三部曲」壓卷之作，被香港電影金像獎協會評為「歷來最佳華語電影第八位」，不計內地和臺灣，則可以排名香港第四。然而，若評審準則單是以國際視野排序，筆者認為它可以榮登榜首。當我們在21世紀重溫這齣1982年上映的經典電影，會意外發現它完全沒有過時感覺，反而教人看到一片當代港產片沒有的世界空間，對當年沒有機會感受上述氣氛的人，堪稱意外驚喜。

　　一直以來，香港人拍攝國際題材電影都面對語言的侷限。一方面，沒有多少香港演員能說好外語甚或標準廣東話（舒淇在《玻璃之城》飾演的香港大學女生就是典型敗筆）；另一方面，又沒有多少香港演員掌握的語言／方言，足以登上國際舞臺。唯獨《投奔怒海》那些說廣東話的越南人並不礙眼，一來越南畢竟屬於相近語區，廣東話在部份越南地區也勉強通行；更重要的是這電影巧妙地通過越南的形

象，代入當時的香港，同時觸及海峽兩岸華人各自的神經，堪稱全球在地化（glocalized）先驅。要了解上述效果，我們應由「淪陷」這個概念談起。

臺灣戒嚴時代的隔空閱讀：什麼是「對峙式淪陷」？

《投奔怒海》的背景是1977年，即越南在1975年統一後三年的前南越地區。這對當時港人來說，無論是時間還是地點，都是近在身邊的貼身。北越河內政權攻陷親美南越政權首都西貢、將之改成「胡志明市」，在勝利一方看來，是為國家統一、全國解放，在失敗一方看來，則自然是國土淪陷。「淪陷」這概念，甚至沒有完全貼切的英語翻譯（一般只是翻譯為「Fall」），內裡又可分為兩種：一種是閃電式淪陷，例如納粹德國通過閃電戰，突襲歐洲大片領土，波蘭全國就立刻淪陷；另一種是對峙式淪陷，像南越就是和北越對峙二十年後才覆亡。兩者的不同，在於前者來不及有效組織抵抗就已失敗，剩下的只有流亡政府，本土抵抗零星落索；相反，「對峙式淪陷」的失敗一方一度以為局勢已趨穩定，對峙已成常態，就像當年的南越政府和人民，都以為在冷戰格局下，又有了美國撐腰，國家表面上又軍力強盛，理應十分安全，乃至足以成為正常國家。雖然吳廷琰、阮高祺等歷代南越領袖望之不似人君，他們的菁英階層，還是開始過起了紙醉金迷的生活，甚至有些出國看風向的人，也回流當官。其實南韓、西德也有相似感覺，也真的安然無恙。誰不知，結果南越還是有恙了、淪陷了，也是被美國在內外壓迫的情況下放棄了。當地人終於難逃被「專政」，他們在對峙期間難免敵對舊帳甚多，不能再已無知推搪過去，往往比接受迅速淪陷的人更絕望（參見本系列第三冊《越南大

戰》）。

　　有可能潛在出現「對峙式淪陷」的例子並不多，偏偏海峽兩岸的對峙正是其一。《投奔怒海》在海峽兩岸都成了禁片，大陸方面的原因十分明顯，自然是說它抹黑共產政權，特別是改革開放還剛開始的年代；但是臺灣方面的理由，則比較懸疑。表面上，這是因為電影在海南島取景，根據當時臺灣法例，這類「大陸製作」電影屬於「禁運」之列；但實際上，這電影講述的「對峙式淪陷」，觸及清算、推倒重來等一系列集體噩夢，都是解嚴前臺灣最敏感的事，也許這才是電影不容於當時政治氣氛的主因。

虛擬的越南・實體的香港：物傷其類

　　與此同時，相似的心結也在八十年代港人當中普遍存在。他們憂慮的背景不但建基於「對峙式淪陷」和對極權政體的恐懼，還源自港人擔心遭受國際社會的遺棄，這種憂慮，其實到今天也未消滅，只是轉化為新的表達形式：「抗邊緣化」而已。《投奔怒海》上映時叫好叫座，因為當年香港前途問題剛剛浮上水面，港人（特別是「港英餘孽」）擔心會步南越遺民的後塵。加上大批來自南越的越南難民成了視線範圍內的「問題」，更容易讓港人釋出兔死狐悲、物傷其類的慨嘆。《投奔怒海》正正觸及了核心問題：假如英國人走了，就像美國人從南越撤出了，他們（「我們」）怎麼辦？其他香港的國際化元素，又會否一併消失？

　　由於要反映港人的「去國際化」憂慮，《投奔怒海》比一般講述「對峙式淪陷」的電影，有了更多的國際意象。例如導演會通過林子祥飾演的日本記者的「他者」視角敘事，須知當時香港是東洋風最

盛的時代。那越南少女主角馬斯晨的小孩弟弟，需要滿口美式英文，來證實他確曾天天和駐越美軍交往，後來他被地雷誤炸死——這幕教人想起2010年講述駐伊拉克美軍的電影《危機倒數》（*The Hunt Locker*），內有說英語的伊拉克小孩「貝克漢」當自殺式人肉炸彈。南越場景「去法國化」的格調也若隱若現，例如那個做遊客生意的酒吧格局、內裡附設的高檔妓女，就十足八十年代香港的中式混搭酒吧和西餐廳。正如導演、編劇後來坦承，這樣的「越南」，只是他們創作時閉門想像出來的，當中難免有主觀的獵奇、渲染、煽情成份，說不準，還是從香港越南人身上重構而成。而且在1981年，越共元老長征（Truong Chinh）當選國家主席，他和鄧小平一樣逐步邁向改革開放，管理胡志明市的阮文靈也變成改革領袖，並於1986年成為越共總書記，越南的寒冬已開始步過。但既然電影真正的主體，不過是影射香港的虛擬實體，那個「越南」是否逼真，倒成了次要問題了。

文革覺醒一代的集體回憶：
愛國人士也擔心大陸新殖民主義

　　《投奔怒海》最有趣的越南形象組成元素，還不是臺灣或香港的潛藏憂慮，而是內地文革覺醒一代的集體回憶。有這類回憶的一代人都是傳統愛國／愛黨人士，當中包括了《投奔怒海》的監製，著名香港左翼女明星夏夢，據說她當年就是因為對文革失望、加上對本土愛國圈子的一些人士問題不滿而息影，同時淡出政治生活。傳統左派對文革的恐懼／厭惡情結根深柢固，那是一整代愛國人士永遠的傷口，《投奔怒海》裡越南幹部的種種暴行，基本上，反映的都是他們

在文革的回憶／見聞／聽過的故事。

電影當年演出最受好評的角色並非男女主角，更不是剛出道擔任配角的年輕劉德華，而是飾演越南老幹部的內地演員奇夢石。根據劇情，這位老幹部早年留法入黨，坐過南越親美政府的牢，想不到共產革命成功後，才發現自己根本嚮往資本主義的品味生活，處處下不了狠心，存有應被批判的「模糊敵我矛盾的資產階級溫情主義」，最終被年輕一代奪權，被送去勞改。這樣的經歷，正是無數文革受迫害共產元老的心聲（鄧小平就是中共留法的代表人物），更是香港那些普遍有小資情懷、出身菁英背景、品味其實相當貴族格調的愛國領袖的切身憂慮。假如他們在香港搞革命搞了一輩子，備受港英政權歧視，到頭來只是白便宜了內地那些空降的、不學無術的紅衛兵，那口氣，是無論如何受不了的。

越南難民與「活浮屍」

《投奔怒海》那些專門奪權的年輕越南幹部貌似對革命狂熱，固然是影射文革專門批鬥領導的紅衛兵，但也不止這麼簡單。他們背後搭上前朝遺留的妓女，偷偷享受高檔餐廳，表現和他們拉下馬的老領導沒有分別，虛偽不已，有極其居高臨下、一朝得志的暴發氣焰。這似乎更是影射越南中央政府的新殖民主義、和可能出現在回歸後的香港的「大大陸主義」。換湯不換藥、不熟悉香港的英國人換成不熟悉香港的大陸人，而不是「土共治港」，這是香港左派對回歸祖國另一種潛藏憂慮。這憂慮也應驗了。

至於電影講述越南武裝人員先收取偷渡人士費用，再設局將他們殺死掠奪財物，這也是文革時內地蛇頭的慣常作風，就像二戰時，

納粹德國士兵會以「安排逃生」善心人為名先敲詐猶太人一筆，才將他們送往集中營。越南集中營「投奔怒海」的偷渡行為，也很有文革色彩：文革期間不斷出現文攻武鬥，既有大量難民逃到香港，更有廣東深圳河的浮屍不斷飄來香港，死者被所屬派系封為「烈士」，境況異常恐怖。這樣的回憶，配合港人們親眼看見來港越南難民（不少港人根本當他們是行屍走肉的「活浮屍」），令兩個時代、兩個故事出現了銜接的橋樑。

「北漏洞拉」暗號：他朝君體也相同

提到越南難民／船民，在《投奔怒海》拍攝時，這問題困擾港英政府不已。逃離越南的南越人在1975年開始陸續抵港，1979年，在國際社會壓力下，港英政府簽署國際公約，把香港列為「第一收容港」。在八十年代，有超過十萬名越南難民以香港為中轉站，等待被西方國家收容。由於這問題涉及國防外交層面，不是港督可以獨立決策的範疇，香港不願收留越南人的民意，更是說不上話，但在民間層面對越南開始歧視，則是難免。到了電影上映後數年，又有第二波越南難民來港潮，這批多是逃到中國的難民，以及因為經濟原因才離開越南的「船民」，為此港英政府實行甄別政策，開始改變有求必應的態度。那時候，香港出現了一段經典的「北漏洞拉、木精塞女」越南話電臺廣播：「凡因經濟問題以船民身分設法進入香港者，將被視作非法入境。非法入境者沒任何可能移居第三國，他們將被監禁，並等待遣返回越南。」有趣的是，這不止有勸阻越南人逃到香港之意，在移民潮高峰期之際，似乎也有警告港人九七後「今夕吾軀歸故土、他朝君體也相同」的客觀效果：你們沒有可能移居第三國的，等待遣返

吧！原來在港英政權負責處理越南難民問題的范徐麗泰女士，後來也負責「甄別」香港的愛國者，充滿歷史的反諷。到了九十年代中期，已沒有多少越南人偷渡到香港，這段廣播還是陪伴港人成長，更有了傷口撒鹽的味道。

北漏洞拉

是越南話「現在開始」的意思，另一版本為「不漏洞拉」。1980-1990 年代（至香港回歸以前），香港政府會透過廣播電臺向境內的越南船民解說新政策，廣播的第一句話就是「北漏洞拉」，經歷過那段時間的香港人對此相當熟悉，甚至會以「北漏洞拉」戲稱越南人（但此舉稍帶貶義）。

這些不同的感情線，令香港愛國陣營、傳統菁英、親西方人士和親臺人士結成一個自發的統一戰線，將他們各自的憂慮，潛意識結合在一齣《投奔怒海》，造就了這部香港難得的充滿本土特色的國際電影。時至今日，《投奔怒海》的預言萬幸沒有成真，香港的「第一收容港」身分也在回歸後的1998年正式取消，算是「人民當家作主」的表現，但上述港人情感可也沒有消逝，由於排遣無門，反而在日常生活越演越烈。差別在於今天的香港電影界，無論是因為政治原因還是藝術原因，已不可能炮製新一部《投奔怒海》了。

小資訊

延伸影劇

《來客》（香港／ 1978）

《胡越的故事》香港／ 1980）

延伸閱讀

《越南戰爭回憶錄》（吳炎林／科華圖書出版公司／ 1984）

The Vietnamese Boat People and International Law (Martin Tsamenyi/ Griffith University/ 1981)

A Vietnam War Reader: A Documentary History from American and Vietnamese Perspectives (Michael H. Hunt/ University of North Carolina Press/ 2010)

時代	1971年
地域	孟加拉
製作	孟加拉、香港／2008／83分鐘
導演	Mamunur Rashid
編劇	莫昭如
演員	莫昭如／侯萬雲／莫妙英／Mamunur Rashid等

投奔怒海之未名港

香港國際之光：居然有港人參加孟加拉獨立革命

　　莫昭如、傅魯炳等上一世代的社運人，在後人當中開始成了傳奇名字，因為他們經歷的大時代、親身參與國際事務的履歷，已不是後人足以複製。當然，他們創作的藝術絕不會大眾，卻提供了另類機會審視港人的國際視野。影意志主辦的「2008亞洲獨立電影節」，播映了莫昭如小本製作導演和主演的《投奔怒海之未名港》，講述華人和1971年孟加拉獨立戰爭的互動，乃至他本人當年在香港親身參與的角色，顯示了一種香港電影罕見的視野。Roundtable這些年來一直和影意志合辦影後座談會，曾邀請莫昭如親身介紹這電影。當然，聽眾也不會多，值得在這裡再作介紹。

孟加拉、孟加拉……：社運前輩莫昭如的「個體回憶」

　　莫昭如笑言，好友岑建勳得知他拍孟加拉題材，認為香港全部

觀眾「由兩部巴士已足以載走」，儘管他希望「這是一個孟加拉人和中國／香港人都會關心的故事」。看見這電影介紹，也心想：不是吧，香港和孟加拉，有交集嗎？看過電影，才知道莫昭如等人在七十年代組成的青年社運組織，居然真的參與過孟加拉革命，實在孤陋寡聞。文獻可考的是，他們在1971年曾在香港出版《七十年代雙週刊》特刊支援孟加拉革命，也曾為孟加拉難民籌款。電影還說，他們曾協助孟加拉人將革命訊息通過香港傳至海外，特別是在中國並不支持孟加拉革命的前提下。假如這資訊沒有加工，可以說是對革命的直接參與了。

《投奔怒海之未名港》以許鞍華經典電影《投奔怒海》續篇命名，似是希望勾起港人對自身身分問題的集體回憶，儘管兩部電影沒有任何關聯。但莫昭如在21世紀才拍回孟加拉的獨立故事，其實更多是自己的「個體回憶」，可惜電影來不及上映（其實也只能是小規模公演而已），他的夥伴傅魯炳就過世了。無論電影在香港多麼小眾，在孟加拉卻被安排在電視頻道全國播放公映，首播據說有「數千萬觀眾」，在當地足以和印度、孟加拉那些講述這場戰爭的大電影相提並論，我們在香港實在難以想像。莫昭如等人至今被稱為孟加拉人民老朋友，《投奔怒海之未名港》在孟加拉播出時，也有如此旁白：「我們這部電影，是要紀念一位香港人：傅魯炳，他年輕的時候在香港出版雜誌及籌款支持孟加拉，成為支持孟加拉的國際支援力量的一部份。」港人參與國際事務到了這地步，足以填補了那時候中國政府官方外交的空白，殊不簡單。

「東巴」孟加拉人作為被「西巴」壓迫者：
香港左翼的視角

　　《投奔怒海之未名港》講述的，正是孟加拉華僑在獨立戰爭期間的故事。莫昭如並非飾演當年的自己，而是飾演同情獨立的華僑牙醫，因為協助獨立份子把消息翻譯成中文，再傳訊到「香港的激進份子莫昭如」那裡，而被巴基斯坦軍隊拘捕虐待，後來被巴國軍官一念之仁放掉，選擇「投奔怒海」，離開孟加拉。另一名華人鞋廠老闆則在革命中被本土工人奪權，他的啞巴女兒在混亂中被殺，同樣心灰意冷地像越南難民一樣「投奔怒海」。

　　說了這麼多，我們還得簡介孟加拉的獨立背景。孟加拉原稱「東巴基斯坦」，是英屬印度的一部分，在1947年跟隨印巴分治，成為巴基斯坦的一部分，與西巴基斯坦（今日巴基斯坦）並無土地連接。兩者的結合，純粹是基於伊斯蘭教的聯合，雙方語言、文化都不同，特別是西巴的烏爾都語（Urdu）霸權，讓講孟加拉語的東巴人感到不是滋味。由於西巴在政治、經濟、文化各層面都居於強勢，東巴人民感覺待遇不公平，加上東巴政黨「人民同盟」（Bangladesh Awami League）贏得1970年的巴基斯坦全國大選，西巴卻憂慮喪失國家主導地位，不斷延緩國會運作，又鎮壓東巴人民示威，原來可以避免的分裂，終至無可挽回。在巴基斯坦角度而言，「孟加拉革命戰爭」，可以說是東西巴基斯坦兩部份的分裂內戰；但在孟加拉角度而言，自然是獨立戰爭。

　　西巴在這場戰爭據說以種族滅絕姿態殺了三百萬孟加拉人、強姦了大量孟加拉婦女，在國際社會失去道德高地，得到了壓迫者的標

記，但上述數字是有少量水份的，巴基斯坦自己的統計是二萬多人，國際社會的估計則介乎二十萬至三百萬之間。在左翼視角眼中，西巴自然是壓迫者，孟加拉自然是被迫害的一方，儘管東巴其實也有不少人刻意暴力挑釁對手和孟加拉境內的其他少數族裔，但由於《投奔怒海之未名港》明顯站在孟加拉人民立場，就沒有對此交代。

溫故可以知新：孟加拉也可以影射西藏

值得注意的是，電影除了從香港談到孟加拉，也包括對中國政治的控訴。莫昭如飾演的牙醫在電影中說，「毛澤東是一個暴君，文革只是路線鬥爭和權力鬥爭」，又叫孟加拉人民不要相信中國。筆者曾問他，為什麼在七十年代選擇孟加拉來關注，而不是更「主流」的越南或其他革命，答案是關注孟加拉「可以揭示中國的偽善」。大概這是因為中國是巴基斯坦的堅定盟友，一直利用巴基斯坦制衡印度和印度背後的蘇聯，結果當孟加拉要從巴基斯坦分裂，哪怕是出現了大屠殺，中國政府也無動於衷，和毛澤東說的「世界人民大團結」、「推翻壓迫者」等背道而馳。國際政治從來是沒有道德可言的，說到偽善，國際社會還有更偽善的反應：由於當時中國已和美國結成抗蘇同盟，以現實主義馳名的美國總統尼克森（Richard Nixon）甚至鼓勵中國出兵印度邊境回應，認定孟加拉的後臺是蘇聯。中國一度在聯合國否決孟加拉加入，直到1975年，也就是和巴基斯坦作戰的孟加拉開國總統穆吉布‧拉赫曼（Mujibur Rahman）被推翻，才願意正式承認孟加拉獨立。當然，今日中孟關係是很好的，經濟整合如日方中，一切都事過境遷。

既然莫昭如有指桑罵槐的目的，那《投奔怒海之未名港》的時

代背景，自然也可適用於其他和中國相關的衝突來借古諷今。他當年支持孟加拉脫離巴基斯坦獨立，在今天，也可以被演繹為同情西藏基於人道和民族原因脫離中國獨立——他也承認有此傾向，這可是極敏感的表態。當時孟加拉人對宗主國的控訴，幾乎和今日西藏流亡政府的說詞一模一樣；孟加拉和巴基斯坦畢竟還信奉同一宗教，相較下，西藏文化與中國本部相比更為獨特。幸好這是小本獨立製作電影，不會過份刺激北京的神經。無論你是否認同上述觀點，現在還有哪些香港電影，有這樣的格局？

印度孟加拉結盟，推翻文明衝突論

不過《投奔怒海之未名港》有其特定立場的設定，也未能全面反映國際現實。不熟悉歷史的觀眾看了這電影，會認為孟加拉人在獨力對抗巴基斯坦強權，只得到來自香港激進份子一類邊緣性支持，因此，這是一場本土革命。其實，這場內戰沒有外圍因素，是不可能打起來的。孟加拉本身起義軍要抗衡軍事獨裁政權下的巴基斯坦政府軍，本來幾乎不可能，將不可能化成可能的是鐵腕的印度總理甘地夫人（Indira Gandhi）。正是在印度大力干預、並乘機大舉出兵打擊世仇巴基斯坦後，孟加拉獨立戰爭才變成國際事件，儘管論責任其實在巴方，因為巴基斯坦軍隊企圖先發制人攻擊印度，令甘地夫人有了干涉的藉口。印度在這場戰爭打得漂亮，兩週內就解除巴基斯坦在孟加拉的武裝，九萬名巴軍集體投降，直接令巴基斯坦政府倒臺。尼克森和毛澤東並沒有冤枉蘇聯，當時印度背後的蘇聯，確實也對孟加拉獨立大力支持，除了為印度參戰提供武器，又三次在聯合國否決國際干涉對印度出兵的指控。假如沒有印度和蘇聯的角色，「東巴」早已戰

敗了，也許到今天也不能獨立成功。

自此，印度和孟加拉的關係，變得十分微妙：一方面，根據杭亭頓（Samuel Huntington）的「文明衝突論」，印度和孟加拉分享長長的邊界，屬於不同信仰，孟加拉難民不斷湧向印度，既造成印度沉重的人口壓力，又可能顛覆政權，根據理論，兩國不可能沒有矛盾。另一方面，孟加拉畢竟是印度扶植起來的附庸，令它在伊斯蘭世界中備受質疑，在外交界一度有了「印度無間道」的身分，在伊斯蘭世界的發言權極其有限，儘管孟加拉好歹也是人口過億的「大國」。無論如何，孟加拉獨立後，並未和印度爆發大規模衝突，當然小規模的邊境或經濟爭議無可避免，但這案例已成為推翻文明衝突論的一個有力論據。

終極問題：孟加拉獨立對了嗎？

最後，我們不得不問一個問題：剔除莫昭如本人的香港視角，孟加拉獨立至今接近五十年了，究竟對了嗎？在孟加拉獨立初年，答案似乎是否定的。孟加拉獨立後不久，開國總統「國父」拉赫曼變成獨裁者，經濟停滯，祕密警察治國，人民生活水平倒退到獨立前。1975年，「國父」被政變推翻，國勢更動盪。他的經歷，和被推翻的西非迦納開國總統恩克魯瑪（Kwame Nkrumah）十分相像，而且命運更不濟，被立刻處決。在整個八、九十年代，孟加拉農業並未有大規模發展，加上國際農產品價格下跌，孟加拉由從前相對富裕的農產地區，變成全球最貧窮的國家之一。那時候，說不定好些孟加拉人情願繼續統一。至今，孟加拉國內依然有一個親巴基斯坦伊斯蘭政黨「Jamaat-e-Islami」的分支，反對和巴基斯坦分裂，這政黨在內戰

時，自然被看成孟加拉的「內奸」。

不過，近年孟加拉金融業發展迅速，出人意表地被投資銀行高盛預測為「金磚四國」後的「十一個新興市場」之一，起碼城市階層的待遇改善了不少。至於鄉郊方面，孟加拉農村經濟的可持續發展性，也因為2006年諾貝爾經濟學獎得主尤納斯（Muhammad Yunus）創立的專為窮人提供微型貸款的「孟加拉鄉村銀行」（Grameen Bank）及整個鄉村經濟體系而聲名大噪，吸引了大量國際投資者到孟加拉農村。孟加拉人口太多、天災太頻，發展有先天侷限，能否善用其海岸資源、能否吸引更多海外直接投資，都是能否脫貧的關鍵。假如獨立的成果不是只爭朝夕地衡量，分分合合的問題，在大歷史的視角下，其實並不重要。一些左翼電影對「無論死多少人也要獨立」的觀點，筆者是不支持的；一些右翼電影對「無論死多少人也要統一」的觀點，筆者也是不支持的。獨立與統一本身，從來不應是盲目追求的目標，只應是令人民生活得更好的手段。這才是我們應從國際政治夢工場吸取的最大教訓。

小資訊

延伸影劇

《黏土島》（*Matir Moina*）（孟加拉／2002）
《*Border*》（印度／1997）

延伸閱讀

A Golden Age (Tahmima Anam/ John Murray/ 2007)
Of Blood and Fire: The Untold Story of Bangladesh's War of Independence (Jahanara Imam/ Stosius Inc/ 1989)
Post Independence Political Reconstruction in Bangladesh (N.K. Singh/ Anmol Publications Pvt Ltd/ 2003)

聖荷西謀殺案〔舞臺劇〕

Murder in San Jose

時代　2009年
地域　[1]美國／[2]香港
製作　香港／2009／約120分鐘
導演　李鎮洲
編劇　莊梅岩
演員　劉雅麗、鄧偉傑、彭秀慧

聖荷西謀殺案〔舞臺劇〕

異鄉港人的「史丹佛監獄實驗」

　　莊梅岩編導，劉雅麗、彭秀慧、鄧偉傑等主演的舞臺劇《聖荷西謀殺案》，在香港藝術節叫好叫座，一再重演。主辦單位負責人曾對筆者說，這劇可能會成為香港經典，每逢什麼文化節日，都可以一再搬演。它成功的背景，與其說是因為其懸疑劇種，倒不如歸功於令港人深有共鳴的市場定位，也就是以「心理哲學劇」的面貌探討移民生活。特別是曾在海外生活的華人，都會對美國加州聖荷西（San Jose）、聖莫尼卡（Santa Monica）一類風光旖旎的大國小城的苦悶感同身受：那一個環境空間，和香港日常生活的空間幾乎完全不同，儘管劇中人卻是我們熟悉的土生香港人。在另一空間、面對同樣的人，時空壓縮了、又放大了，會產生怎樣的人性扭曲？這問題，一直是近代心理學的探討話題，也是這劇的成功要旨。

SPE：研究人性恐怖的恐怖心理實驗

　　雖然導演沒有演繹聖荷西代表了什麼，我們卻可以重溫一個廣受爭議的著名心理學情景實驗，作為這舞臺劇的宏觀背景。1971年，美國史丹佛大學心理學教授津巴多（Philip G. Zimbardo）為研究人性在非常態扭曲空間下的本能反應，也就是為了研究如何把「好人」變成「壞人」，模擬製造了監獄環境，招募24名被認為心理狀態優良的志願者〔其實都是一如慣例當donkey（編按：廉價勞工）的研究生〕，分別飾演獄警、囚犯，觀察他們如何互動。實驗開始得很突然，參加者並不知道何時正式開始，所以他們的「被捕」情況幾可亂真，所有人迅速完全入戲。實驗原來打算進行14天，結果6天就被迫腰斬，因為情況很快失控，變成恐怖電影一般，「囚犯」紛紛組織騷動，「獄警」的虐待傾向亦變本加厲，種種人性醜惡表露無遺。美國在伊拉克阿布格萊布（Abu Ghraib）監獄的虐囚事件曝光後，也有研究發現當地的美國獄卒，正是以史丹佛監獄實驗的「研究精神」來虐囚。

　　吊詭的是，實驗提前結束了，飾演攻守雙方的志願參加者，雖然有些出現了永久心理陰影、有些要求退出，但好些竟然有戀戀不捨之情，因為回到現實生活，他們又要飾演回好好先生／女士了。這實驗被稱為「史丹佛監獄實驗」（Stanford Prison Experiment, SPE），並不能證明人性的絕對善或惡，卻證明了在正常生活的準則被取代後，特定空間會對扭曲人性產生特殊功能。此外，實驗也反映了人性對權威的依賴傾向，以及優越性和奴性在一般人心目中同時存在。主事者津巴多雖然備受千夫所指，但他明智地選擇在拿到終身教席後才

進行上述實驗，令他迅速晉身心理學權威之列。他編寫的教科書，不少被當作心理學入門讀物使用。這位教授可說是心理學明星，他的不少理論都成為其他學科經常引用的經典，包括1969年提出的「破窗理論」（Broken Window Theory），發現了犯罪和經濟需要的因果關係，少於和環境氣氛的互動關係。類似的場景實驗，我們也可參看由小說改編的舞臺劇和電影《盲流感》（Blindness）（參見本系列第一冊《盲流感》）。

破窗理論

　　是一種犯罪心理學理論。這個理論認為，犯罪、反社會行為以及社會混亂會造成一種城市環境，鼓勵更進一步的犯罪與混亂。（假設有一幢有著少數破損窗戶的建築，如果窗戶沒有修理好，可能就會有人破壞更多的窗戶。）因此，警政單位面對輕微犯罪時的處理方法將有助於創造一種具有秩序的氣氛，進而預防重大犯罪發生。

美國小鎮家庭價值適用於新移民嗎？

　　回到《聖荷西謀殺案》的劇場，究竟這和上述實驗有什麼關係，在海外生活與在香港生活的港男／港女又有什麼不同？表面上，美國的主流生活是很樣板、很規範的，依然是百年來右派保守主義價值觀所主導：一夫一妻，一子一女，家庭價值至上，週末共聚天倫，閒事與鄰居串門。特別在美國小鎮，幾乎不可能超越上述典範。編劇選擇聖荷西，而不是紐約、芝加哥等大城市，就是為了從上述小鎮價值開展劇情，因為對美國小鎮居民或右翼份子而言，城市價值被外來文化侵蝕，已偏離了傳統的美國核心價值。從個人經歷得出的結論

是，假如在小鎮價值觀主導下生活，似乎會平淡如水地渡過一生，沒有太多高低起伏，時間過得很快，對周遭環境不一定很投入；但一些生活瑣事，卻相對容易讓人產生不滿，例如修理水龍頭一類事情，在當地官僚作風催化下，已足以讓人歇斯底里，做出恐怖行為。這些，無疑已是人性在另一空間的扭曲。相反，香港的生活好像很忙、很充實，卻容易讓人對真正的不平事變得盲目，這是另一個極端，結果，同樣可以很恐怖。

《聖荷西謀殺案》正是史丹佛監獄實驗的變種：心理學教授在史丹佛監獄人為製造了角色扮演的場景，聖荷西則是天然設定的空曠犯案現場。劇中發生在聖荷西的兩宗兇案，就和這樣的空間扭曲息息相關。多年前，男女主角在異鄉合謀謀殺女方的前夫，再由姦夫頂包飾演丈夫，人財兩得。多年後，二人感情充滿問題，女的看不起男的沒有職業，男的因為歷史污點而不敢大展拳腳。這時候，妻子的舊同學探訪，姦夫想讓她取代妻子，再開展一局借屍還魂。最後死的，卻還是那位外來人，奸夫淫婦還是繼續裝恩愛地生活下去。

香港人在聖荷西：新空間與新規範

最值得深思的問題是：為什麼丈夫恨極妻子，最後卻還是殺掉盡知祕密的妻子舊同學？答案，就是因為外來遊客始終不屬於聖荷西。她在香港惹上桃色糾紛，不斷有人尋仇，不可能立刻過渡到新空間。主角一家則已在聖荷西落地生根，多少認識了一些朋友，男方也不可能真的輕易再換一個女主人。在那個空間，他們對驚人變化已習以為常。何況既然遊客還是遊客心態，未能融入新空間，行事受到舊空間的倫理規範，對新空間的設定震驚也來不及，不能短期內斬釘截

鐵殺掉好友求生，唯有難逃一死。這些情節，寫出來好像很恐怖，但在那特定場景，卻起承轉合得「理所當然」。正如在和平時代，談起慰安婦、大屠殺都是駭人聽聞，但在戰爭期間，一切價值觀都會被扭曲。

　　至於劇中走過場的大陸夫婦和臺灣人，也屬於另外的不同空間：他們在美國都有宗親會、同鄉會一類龐大的僑民團體依靠，這些群體和大陸／臺灣聯繫緊密，令他們的行事繼續受舊規範支配，和來自香港、刻意疏遠舊朋友的男女主角截然不同。雖然這雙夫婦不敢走回香港圈子，但丈夫老是希望打進上述華人圈子，老是和這些人來往，反映他不甘於只有家庭、沒有其他血緣樞紐的異鄉。反而妻子早已鐵定心腸，只活在自己建構的扭曲倫理空間，聖荷西的生活，只為佔有丈夫而活。

等待腐屍毒：港人既不融合、亦不回歸，可以很變態

　　由此可見，懸疑、謀殺只是《聖荷西謀殺案》的包裝，我們可稱之為迎合市場的「懸疑性副軸」；真正內容卻是港人在美國的異鄉裡，被迫進行的一場史丹佛監獄式人性實驗，我們可稱之為哲學性的「存在性主軸」。唯一問題是，這兩個主軸之間，間隔略嫌過份分明，融合過程中，依然有斧鑿痕跡。例如劇情交代女主角愛打理花園，特別珍愛玫瑰花，又說她初來聖荷西時，種花老是不能成功；到最後一幕，夫妻反目，丈夫憤而把玫瑰從後花園連根拔起，讓妻子知道心愛之物被摧毀是何種感覺。這類生活瑣事，雖然隸屬劇本的「存在性主軸」，其實，也可以和「懸疑性副軸」更緊靠。試舉一例：假如多年前的兇案死者（即女方前夫）被埋在這家庭的後花園，因為夫

婦認為這是最安全的處理屍體方式、也是勒索對方的最後一著，種玫瑰花，就可以成為理想的藏屍位置記認。初時玫瑰花老是種不好，也有了予人想像空間的合理解釋：也許因為殭屍顯靈，也許因為屍體不能化掉，等等。那樣丈夫摧殘玫瑰的一幕，更有了「起屍」、揭開一切的恐怖象徵。最後的黑色張力，也會更強。當然，如何有張力之餘，避免落入「Hello Kitty人頭案」、「溶屍案」、「烹夫案」等港產電影的俗套，這又得考編劇功力了。

莊梅岩近年以年輕女才俊姿態享譽編劇界，幾乎年年獲獎，《聖荷西謀殺案》劇本的難得，在於它揭露了海外平反生活背後的潛在恐怖，而這份恐怖和燦爛的加州陽光、美國人歌頌的家庭價值並列起來，更是眾多探討香港移民的劇目未得神韻的。一些在美國生活的香港新移民既不能全面融入當地，又因為面子或其他問題，不願回到香港圈子的懷抱，往往自己鑽牛角尖，衍生了一套只能應用於自己身上的道德基準，逐漸變得和世界常態脫離而不自知，這本是美國社會需要正視的大問題深，甚至值得設計美國大熔爐政策的思想家反思。

小資訊

延伸影劇

《留守太平間》[舞臺劇]（香港／ 2005）

《法吻》[舞臺劇]（香港／ 2008）

延伸閱讀

Girl in Translation (Jean Kwok/ Riverhead/ 2010)

Immigrant Academics and Cultural Challenges in a Global Environment (Femi James Kolapo/ Cambria Press/ 2009)

Quiet Rage: The Stanford Prison Study (Video-recording) (Philip Zimbardo/ Stanford University/ 1991)

時代　不明
地域　中國—敦煌
製作　香港／2009／約120分鐘
導演　潘惠森
演員　王維、辛偉強、周志輝、陳安然等

敦煌・流沙・飽
〔舞臺劇〕

Bun in the Cave

「敦煌」與「王道士」的侷限：
借內諷港不能兩頭兼得

　　「絲路藝術節」是香港特區政府在2009年底舉行的文化活動，安排了兩齣風格近似的舞臺劇：《敦煌・流沙・飽》和《大路西遊2之（阿）公審三藏》，時代背景都是未來中國，後者是2022年，前者確切時間則不明，地點大概在敦煌，真正的借代對象，都是以外／以內諷今的香港。筆者雖然有時喜歡解構符號，但實在並不熱衷過份索引的考據，也不是這類劇目的愛好者。這兩部劇的口碑不壞，索引式文化評論甚多，這裡只希望把這兩部異曲同工的舞臺劇一併簡短的比較討論。先談《敦煌・流沙・飽》。

「敦煌」與香港的借代

　　假如大學的文化研究課堂有一份功課，要求在一句話以內解釋

《敦煌·流沙·飽》的寓意,學生概念化地答「敦煌代表香港、流沙代表理想、飽代表現實⋯⋯」,雖然有點膚淺,但勉強也八九不離十。香港話劇團藝術總監陳敢權在本劇場刊表示:「香港是文化沙漠已經是老生常談,劇中的『流沙鎮』遠在敦煌,和香港社會的現況、香港人的價值觀卻多有類近之處,能不讓觀眾反思當下?」有口碑的導演潘惠森自然希望引領觀眾思考,但真正令此劇別樹一幟的,似乎並非背景設計或任何理念的弘揚,而是演員的對白,還足以令觀眾充滿期盼的看到劇終。那麼在「敦煌」、「流沙」、「飽」以外,此劇是否還可以增加其他視角?借外/借內諷今的戲碼,特別是走非大眾路線的戲碼,又可以怎樣?

也許,最值得填補的留白,屬於以下一個問題:究竟導演在說一個普世性的故事,還是針對性的故事?從場刊、從對白,一切都似是為了反映香港人的不同心態度身訂做。例如那一對在敦煌生活的老夫老妻,彷彿在香港打一世工為供樓的打工仔。沙漠中有可樂、雪碧、七喜三女,恰如香港電視節目《美女廚房》有藍莓、柑桔和芒果三大活寶。

借外/借內諷港的公式:普世性與針對性不能並存

但事實上,從觀眾掌握的訊息而言,生活逼人而沒空思考、各種壓力扭曲價值觀一類主題,實在太主流,而且放諸四海皆準。在美國可以,在繁榮的東非肯亞首都奈羅比也可以;說敦煌流沙鎮是倫敦、紐約、威尼斯,更不會說不過去。普世性要是真正的主軸,此劇探討人性,就過份宏觀了。

要是針對香港,敦煌沙漠的本土感覺,則應予以進一步增強。

如導演所言，「我在中學時期去沙灘，因為沒有人，感覺像沙漠，特別喜歡那種蒼涼、孤寂的感覺。後來在美國駕車經過沙漠，它那種生命被蒸發，但又好像有很多生機的狀態，給我很強的感受。」這樣的感覺，正是香港作為末日盛世大都會予人的感覺，假如把沙漠、末世、重生、一國兩制等的互動關係充份發揮，可以相當有趣。但真正問題是香港新一代的思維，無論是針對社會結構還是倫理道德，都已產生了獨有的一套，港男／港女文化畢竟和紐約不同，並非單單控訴「生活逼人」就可了事。港男／港女並不容易如導演所言，可以從劇中「尋找答案」，因為他們的問題，也許根本未能和普世問題接軌。當然，有沒有港男／港女看那樣高深的劇，又是另一個問題了。

敦煌王道士：順手拈來的符號

當《敦煌‧流沙‧飽》開宗明義以敦煌王圓籙道士賤賣文物、再讓中國文物流落西方為切入點，觀眾自然會想起把這故事傳播開來的內地作家余秋雨。其實，這只是惡搞：劇中主角並非道士，而是一個穿著道袍的丐幫成員；他沒有成功化緣，只是要化磚頭去建造高塔；他沒有偷走文物，只是把自己的流沙飽公佈為文化遺產。按這思路，觀眾原來也許期望導演會對余秋雨進行一次顛覆：畢竟，余先生是近年清譽最受質疑的流行文化作家之一，他那些和旅遊叢書分別其實有限的《文化苦旅》、《千年一嘆》系列，經常對常識和維基百科資料一而再、再而三發出「嘆息」，配以風物志一般的名勝古蹟「苦旅」，構成了特定的取巧公式。但《敦煌‧流沙‧飽》為了配合特區康文署「絲綢之路」的主旨，選了這個場景，安排全體演員到敦煌朝聖，再對種種價值觀疏理一番，雖然其非線性的表達比余秋雨高深，

公式卻似曾相識。王道士、余秋雨，都不過順手拈來的符號罷了。

　　其實，在普世性與針對性之間，最方便銜接的中介並非劇本或場景，而是觀眾。本劇開始時，演員由觀眾席後排走過來，嘗試和觀眾交流，初時教人誤會這是一個互動劇目。但原來全劇所有的互動僅此一刻，那樣起始的一幕，就顯得突兀，而且首尾不呼應。既然導演用了不少心血以對白引起觀眾反應，何況多走一步？假如觀眾參與、發表對白變成此劇的內容，它的針對性會大為增強，港人日常生活的真實，會與敦煌融合得更自然，但也無損原來的普世性佈局。要是每位觀眾完場時獲派發一個新鮮流沙飽，不但成本有限，有宣傳價值，觀眾也可能更願意邊吃飽，邊思考。起碼離場時，身體和感覺都會更充實。

小資訊

延伸影劇

　　《人間煙火》[舞臺劇]（香港／ 2009 ）

　　《K 城》[舞臺劇]（香港／ 2002 ）

延伸閱讀

　　《呼蘭河傳》（蕭紅／中國青年出版社／ 2003 ）

　　《文化苦旅》（余秋雨／東方出版中心／ 1992 ）

　　The New Silk Road: Secrets of Business Success in China Today (John Stuttard/ John Wiley/ 2000)

大路西遊Ⅱ之（阿）公
審三藏〔舞臺劇〕

大路西遊Ⅱ之（阿）公
審三藏〔舞臺劇〕

時代	2022年
地域	中國—「昌港特區」
製作	香港／2009／約120分鐘
導演	何應豐
演員	陳曙曦／吳偉碩／陳明朗／曹寶蓮等

符號大雜燴，只是「周秀娜符號學」

　　同一敦煌藝術節系列上映的《大路西遊Ⅱ之（阿）公審三藏》，是以另類偏鋒著稱的瘋祭舞臺出品，市場定位比潘惠森更非主流。瘋祭作風鮮明，既然要看他們的劇目，進場前，就沒有想過可以完全明白。筆者還算是做足功課進場的，預先知道劇目說的大概應是諷刺種種中港兩地缺乏獨立思考的荒誕，對一切表達方式，還能預期。身旁毫無心理準備什麼是「瘋祭」的女友，則實在接受不了。不過這正是瘋祭成功之處：要是所有觀眾端坐鼓掌，他們就視之為失敗了。

2022年「昌港特區」也是諷今

　　今次劇情的主線，發生在2022年一個法庭內，中國大西北新疆西域古城一個名為「昌港特區」的地方。據說，那是在全國趨向奉行「自由經濟」政策的硬道路上，被打造為「私有化」的「模範綠色城市」。在行政主導下，一個跟足程序、擅長搵快錢（編按：以不正當的方式牟取暴利）的臨時律師，前往當地參與審訊。案件講述什麼環保考古學家離奇失蹤並失去屍首殘迹，經手人名叫「三藏」，於是考古學家的三名的同伴便被起訴⋯⋯當然，一切瘋祭的情節都是不重要的，能夠構成線性故事，已是難能可貴。劇中重點自然也不是故事，而是符號學。

　　從進場的一刻，劇目、海報、宣傳的一切，就充斥各式各樣的符號。這些包括劇照仿岳敏君的天價現代畫《處決》、「隱形主角」——即為尋求真相而「寧可向西走一步就死去，也絕不向東一步以求生」的「唐玄奘」、西晉稽康被處死前從容奏出的〈廣陵散〉、北宋改革先驅——「先天下之憂而憂，後天下之樂而樂」的「范仲淹」等。細心的觀眾，甚至可以發現不少奇怪、極不和諧的歌詞，都滿載或明或暗的符號，在此不能一一敘述，因為聽那些歌曲實在不是享受。既然此劇以瘋祭舞臺作為媒介，觀眾也自能想像其臺風必然是跑跑跳跳，以非常規演繹荒誕的祭祀。又是符號。這些符號拼貼在一起，又也產生了其他新的混搭。於是，在編劇兼導演何應豐眼中，這些各有所指的符號，大概就成了促進獨立思考的代表。

岳敏君、唐三藏、范仲淹、稽康……還不如周星馳

　　怎樣促進獨立思考？以劇名為例，導演表示三藏法師是中國歷史上少數具獨立思考能力、並且以行動體現信念的人物。他讚賞的是玄奘發現經卷之意義有所出入時，決心西行求真求法，弄個明白。相對下，這股自行「釋法」的道德勇氣及生活智慧，在「昌港特區」已經失傳。這些寓意，除了官方解釋，每個觀眾都可以自己解讀。又像劇中強調發展的「綠色城市」，地理上表明是新疆的大西北，口號是「以文明法治，促昌港長榮」，卻明顯另有所指，經濟發展令人類異化呀、文化沙漠比物理沙漠更恐怖呀，林林種種，就像那名香港律師一樣在法庭使出渾身解數，叫人解讀解讀再解讀。這過程，其實可以頗有趣的，反正觀眾一定會從中解讀到一點諷刺時弊的意味，方便對號入座，感覺良好地自以為在批判思考當中。假如需要，這些任何一個符號配合任何一個社會現象，都可以寫上萬字，假如我們需要搞文化研究。萬幸不用。

　　觀乎當日不少觀眾的情緒，就像靚模周秀娜面對科大教授李小良時，被問及有否「梳理自己」時的茫然，教人不禁以「好深喎」（編按：「好深奧」）、「我好難comment你」（編按：「我很難回應你」）來回應。最後一人分飾七角的陳曙郎作一個高潮／反高潮獨白，觀眾並沒有跟他互動，以行動回應他們要求「獨立思考」的邀請，既沒有站起來拆臺的勇氣、也沒有激昂讚賞的有見之士。最多的是竊竊私語討論「現在是否已經可以離場」的羊群。畢竟，要了解此劇要諷刺的大符號毫不困難，只看最後那十分鐘的獨白，也能約略掌握。那麼，閱讀這麼多的符號值得嗎，真的能借外／借內諷

港嗎？這自屬見仁見智，就像周秀娜vs.科大教授，永不可能有真正的對話。

絲路藝術節：目標還是手段？

身邊的人唯一能閱讀的符號，卻不是我所能懂：她認為有理由相信劇中的「三藏」，就是為了讓此劇能參與「絲綢之路藝術節」的幌子，否則這劇向東還是向南、借用鄭和還是李白，都可以。也許，無論多藝術的人，都要顧及市場和經費；也許，連這也只是一個符號，也未可知。

始終，對一般觀眾而言，最愛的《西遊記》內容，都是那套對白讓人背得滾瓜爛熟的「愛你一萬年」；當然令人更難忘的，還有由羅家英所飾演的長氣唐三藏。周星馳的《齊天大聖西遊記》其實同樣充滿符號，甚至被內地視為後現代經典，可見雅俗並非不能共賞。但假如一切只剩下符號，符號內部只有泡沫，再問一堆實驗劇場最愛問的「你是人、你不是人」／「這是蘋果、又不是蘋果」的問題，不斷對角交叉走位，這應算是曲高和寡還是走火入魔，就難說了。

小資訊

延伸影劇

　　《大路西遊》[舞臺劇]（香港／ 2002）

　　《齊天大聖東遊記》（香港／ 1995）

延伸閱讀

　　《大話西遊寶典》（張立憲／現代出版社／ 2000）

　　《大話周星馳》（溫鍵鍵／梁建華／南方日報出版社／ 2001）

　　Early Chinese Buddhist Travel Records as a Literary Genre: Volume I and II

　　(Nancy Elizabeth Boulton/ University Microfilms International/ 1986)

平行時空004　PF0258

國際政治夢工場：
看電影學國際關係vol.IV

作　　者	沈旭暉
責任編輯	尹懷君
圖文排版	蔡忠翰
封面設計	蔡瑋筠

出版策劃	GLOs
法律顧問	毛國樑　律師
製作發行	秀威資訊科技股份有限公司
	114 台北市內湖區瑞光路76巷65號1樓
	電話：+886-2-2796-3638　傳真：+886-2-2796-1377
	服務信箱：service@showwe.tw
	http://www.showwe.com.tw
郵政劃撥	19563868　戶名：秀威資訊科技股份有限公司
展售門市	三民書局【復北店】
	104 台北市中山區復興北路386號
	電話：+886-2-2500-6600
網路訂購	秀威網路書店：http://www.bodbooks.com.tw

出版日期	2021年1月　BOD一版
定　　價	360元

Printed in Taiwan

讀者回函卡

國家圖書館出版品預行編目

國際政治夢工場：看電影學國際關係 / 沈旭暉
著. -- 一版. -- 臺北市：GLOs, 2021.01
　　冊；　公分. -- (平行時空；1-5)
BOD版
ISBN 978-986-06037-0-5(第1冊：平裝). --
ISBN 978-986-06037-1-2(第2冊：平裝). --
ISBN 978-986-06037-2-9(第3冊：平裝). --
ISBN 978-986-06037-3-6(第4冊：平裝). --
ISBN 978-986-06037-4-3(第5冊：平裝). --
ISBN 978-986-06037-5-0(全套：平裝)

1.電影 2.影評

987.013　　　　　　　　　　109022227